樂者樂也

有耳可聽的便應當聽

陳永明 著

商務印書館

樂者樂也 —— 有耳可聽的便應當聽

作　　者：陳永明
責任編輯：蔡柷音
封面設計：楊愛文
出　　版：商務印書館 (香港) 有限公司
　　　　　香港筲箕灣耀興道 3 號東匯廣場 8 樓
　　　　　http://www.commercialpress.com.hk
發　　行：香港聯合書刊物流有限公司
　　　　　香港新界大埔汀麗路 36 號中華商務印刷大廈 3 字樓
印　　刷：中華商務彩色印刷有限公司
　　　　　香港新界大埔汀麗路 36 號中華商務印刷大廈 14 字樓
版　　次：2016 年 7 月第 1 版第 1 次印刷
　　　　　©2016 商務印書館 (香港) 有限公司
　　　　　ISBN 978 962 07 5672 6
　　　　　Printed in Hong Kong

序言

　　我的專業不是音樂，我只是個愛聽音樂的人。剛升中學的時候，喜歡音樂的姐姐，買了一部唱機，一套兩張的（那時還是七十八轉唱片的年代）柴可夫斯基（Pyotr Ilych Tchaikovsky, 1840-1893）《胡桃夾子組曲》（*Nutcracker Suite* op. 71a），這就為我打開了音樂世界的大門。

　　今日很多年青人都喜歡音樂，然而他們大多只聽流行樂曲，對西洋古典音樂都望而卻步，覺得枯槁寡味，乏善足陳。我覺得十分可惜，因為西洋古典音樂的世界，其實多彩多姿，不少是繞梁三日，一聽難忘的 —— 譬如莫札特（Wolfgang Amadius Mozart, 1756-1791）的《C大調小夜曲》（*Eine kleine Nachtmusik* K525）、上面提到的《胡桃夾子組曲》、蕭邦（Frédéric Chopin, 1810-1849）不少的《圓舞曲》（*Valse*）、《波蘭舞曲》（*Polonaise*）……等等，有耳可聽的只要一聽便都會被吸引的。為甚麼年青的一代這樣抗拒古典音樂呢？其中一個原因，介紹西洋古典音樂的工夫做得不夠。二十多年前，我寫了兩本小書：《音樂子午線》和《五線譜邊緣的躑躅》，目的就是向大眾推介為我帶來無窮欣悅的西洋古典音樂。

　　《五線譜邊緣的躑躅》是我當年在《香港聯合報》·〈摘藝〉欄所寫有關音樂隨筆的結集，沒有甚麼結構。《音樂子午線》卻是有意向大眾推介西洋古典音樂，比較有組織：以介紹西洋樂聖貝多芬（Ludwig van Beethoven, 1770-1827）三首，各屬不同樂種（管弦樂、室樂、器樂獨奏）的器樂作品為〈前奏〉（Prelude），引出第一部分：器樂的討論；然後以介紹巴哈（J.S.Bach, 1685-1750）為〈間奏〉（Entr'acte）引入第二部分：聲樂和舞台音樂的紹介。再加上〈尾奏〉（coda）和〈後記〉，結束全書。

　　這本新書是選取了二十多年前這兩本舊書的部分內容，再添上一些新的材料寫成的。其中 80% 來自兩本舊書（各佔 40% 左右），其餘的 20% 是新添的。新書是沿用《音樂子午線》的結構，只是把歌劇從聲樂部分分了出來，和芭蕾舞劇合成書的第三部分：〈舞台音樂〉，並在它的前面添加了一段有關西洋歌劇開始的歷史作為第二間奏。〈後記〉這個標題，和〈前奏〉、〈間奏〉、〈尾奏〉等不配合，新書裏面的分章便不用這個標題了。從《五線譜邊緣的躑躅》選出來的，和新增的材料，按它們的內容質性，加進新書裏面合適的部分。

　　新書用的是《音樂子午線》的結構，內容也有不少來自該書，本來準備把新書題為《音樂子午線增訂版》。商務印書館的朋友認為新書內容一半和舊書無涉，稱之為舊書的增訂版並不適合，可能誤導了有心的讀者。他們説的有道理，所以把新書定名為：《樂者樂也 —— 有耳可聽的便應當聽》。

　　"樂者樂也"（第一個"樂"字指的是音樂，第二個"樂"字指的是喜樂）是《荀子·樂論》開宗明義的第一句。荀子認為喜樂是人情所不能免的，把心內的喜樂以聲音表達出來便是音樂了。如果我們

把第二個 "樂" 字的意義擴大一點，不單只是喜樂，而是包括了一切優美的情操，那 "樂者樂也" 的確是音樂一個絕佳的定義。要欣賞這些可樂的音樂，其實不必高深的學養 —— 千萬不要被那些自命品味超凡，識力高雅，施特勞斯的圓舞曲（Strauss Waltz），柴可夫斯基的《1812 序曲》又豈為我輩所設哉的人嚇怕了 —— 只要有耳朵，肯聽，音樂世界的大門是永遠敞開的。

　　香港商務印書館本來只想要重版《音樂子午線》，結果卻接納了我的建議，花了比預期更多的工夫出版這本新書。我的初稿，從兩本舊書剪剪貼貼，塗改增刪，不時又插入新寫的材料，亂七八糟，自己看上去也頭疼，負責編輯的蔡梀音小姐把它梳排整理，十分感激。簡漢乾博士，我以前在香港教育學院的同事，用了不少寶貴的時間為這書作最後的校對，更是不能不在此致以萬分的感謝。衷心希望這本書能為喜歡西洋音樂的讀者帶來欣喜，吸引更多的人走進異彩繽紛的西洋古典音樂世界，享受其中無窮的快樂。

目錄

前奏 Prelude

1 貝多芬的激昂與平和

　　歷史上有些人物，無論你對他的世界，他的業績有沒有認識，你都會聽到過他的名字。這些是文化上的巨人。比如，你對英國文學完全不懂，但你總會知道有位莎士比亞（William Shakespeare, 1564-1616）；或對物理一竅不通，牛頓（Issac Newton, 1642-1726）的名字都一定會聽過。在西方音樂裏面，貝多芬就是這樣的一位巨人。你喜歡西方音樂也好，不喜歡也好，總不會未聽過貝多芬的名字。談西方音樂，就讓我們從他談起吧。

　　在貝多芬以前，已經有巴哈（Johann Sebastian Bach, 1685-1750）、海頓（Joseph Haydn, 1732-1809）、莫札特這些偉大的作曲家。貝多芬和他們有甚麼不同？

　　提到巴哈，研究西方音樂的人都肅然起敬。有一本談西方音樂的書，開宗明義第一句：太初有巴哈（At the beginning there was Bach，這是模仿基督教《聖經》的第一句："起初，神⋯⋯"）。簡直把他視為上帝了，因為巴哈對西方音樂理論貢獻良多。至於貝多芬，他便沒有如巴哈在理論上所作的貢獻。

　　海頓，有被稱為交響曲之父。今日我們所熟悉的交響曲的形式

就是以他為濫觴，而弦樂四重奏的形式也是由他奠定基礎的。貝多芬亦沒有海頓創造新樂曲體裁的本領。

　　莫札特天才橫溢，未成年已創作了過百首樂曲，譽滿全歐，貝多芬絕對沒有這種天分。那麼，他在哪一方面超越前面所述的幾位大家呢？

　　貝多芬以前的作曲家所寫的音樂，大多是為宗教、為貴族僱主而寫的，固然裏面也注入了他們自己的情感，但為了表達自己的感情而寫的音樂卻未曾多見。在著名的作曲家中，貝多芬似是第一人。他並不是為別人寫音樂，而是為自己寫音樂。音樂在貝多芬來說是一種自我表達的工具，而他所要表達的又和其他人非常不同。

　　十八世紀的音樂是典雅、雍和、輕快、幽默、活潑，換句話說是有教養的。貝多芬的音樂，除了晚期的作品外，最突出而又與眾不同的就是那種不羈的活力，和不甘下流的憤怒。在當時聽眾的耳中，他的音樂有時跡近咆吼呼號，可是雖然和一般人認為音樂必須具有的雅麗迴異其趣，卻又不能不承認裏面有種不能抗拒、異樣的吸引力。

貝多芬

如果我們知道貝多芬的生平，他的憤怒是可以理解的。能夠把這種憤怒用音樂表達出來，那是貝多芬的天才。

1.1 《命運交響曲》

貝多芬的第五交響曲，俗稱《命運交響曲》(*Symphony No. 5 in C minor*)，大概是西方音樂中最為人知道的作品。據説貝多芬把全曲開始的四聲音響稱為："命運在叩門"，《命運交響曲》也就因此而得名。我們今日沒法證明這個傳説是否真實，但命運在叩門，我必須和命運搏鬥，至終取得勝利，卻是貝多芬生命的最佳描述。

根據他 1802 年撰寫的遺囑，自 1796 年起他的聽力已開始減退。到 1803 年左右，已經差不多全聾了。正如他給朋友的信所説："我聾了。要是我幹的是別的職業也許還可以接受，但在我這一行，那簡直是太可怕了。"失聰，實在是對以音樂為生的人最大的詛咒。單是這一點，就足以叫貝多芬憤怒。然而他的憤怒不是怨天尤人的憤怒，而是敵視命運，要征服命運的憤怒，貝多芬與命運的搏鬥，和他的勝利，從下面的事實可見。

除了作品 op. 1 的三首三重奏，和 op. 2 的兩首鋼琴奏鳴曲是作於 1796 年或以前之外，貝多芬所有一百多首作品，都作於 1796 年 —— 他開始失聰那一年 —— 以後。換言之，貝多芬的作品差不多全部都是他開始失聰以後才寫成的。就是聽覺正常，貝多芬的成就已是絕頂輝煌，在一個聾子而言，他的成功是不可思議的，是他對命運的嘲弄。

　　他的第五交響曲，在四下命運叩門以後就是一番的掙扎、搏鬥，到最後第四樂章才奏出凱旋的樂句。貝多芬為這首交響曲在傳統樂隊的樂器之外，增添了一般在戶外音樂才用的樂器：短笛（piccolo）、低音巴松管（double bassoon）和伸縮喇叭（trombone）。這些樂器在這最後的樂章大派用場，為音樂帶來了節日高興的氣氛，加深了勝利的歡樂和驕傲。代表命運的樂句雖然再短暫地出現，但只被勝利之歌所嘲弄和掩蓋，於是這首以 C 小調開始的交響樂，便在 C 大調（西洋音樂小調往往代表憂愁、悲觀，而大調一般代表歡欣、樂觀）的歡呼中結束。第五交響曲象徵了貝多芬的一生，在貝多芬這麼多的作品中，能特享盛譽自然是合理的。

　　坊間貝多芬第五交響曲的唱片很多，很難說哪一個演繹最好。我喜歡的兩張唱片恰恰是分別由父子二人指揮，錄音較舊，不算最好，但演奏卻是一流。父是愛歷・克萊伯爾（Erich Kleiber），指揮阿姆斯特丹音樂廳交響樂團（Concertgebouw Orchestra, Amsterdam），Decca 1952 年錄音，子是卡羅司・克萊伯爾（Carlos Kleiber），指揮維也納愛樂交響樂團（Vienna Philharmonic Orchestra），DG 1975 年的錄音。[1]

1　唱片的編號近年常常變更。在這裏介紹的錄音只說明出版公司及演奏者，如果演奏者同一曲目有不同的錄音，便加上錄音日期，不再附加唱片編號。

1.2 《月光奏鳴曲》

念初中的時候，國文課本選了一篇豐子愷寫的關於貝多芬《月光奏鳴曲》（*Piano Sonata No. 14 in C-sharp minor, Moonlight Sonata*）的故事。大意是：

一天傍晚，貝多芬在外邊散步，經過一所房子，聽到有人在練習他寫的一首鋼琴曲。大概因為彈奏者技術所限，錯誤的地方不少。貝多芬走進房子裏一看，原來練習的是一名瞎眼的女孩。她很喜歡鋼琴，很希望能把曲子奏好。貝多芬便給了她一些指引，並把曲子從頭到尾奏了一次。瞎眼的女孩子簡直聽得痴了。就在這個時候，天際一輪明月照進窗來，如水的月色灑滿在潔白的琴鍵上。此情此景使貝多芬感動得不能自已，就坐在琴的旁邊即興作了一首鋼琴獨奏曲，就是舉世知名的《月光奏鳴曲》了。

這是個非常美麗的故事，我一直相信了十幾年，以為這真是創作月光曲的經過。後來才知道這原來不是真的，也不知道豐子愷是從哪裏聽來的故事。雖然如此，心裏總覺得有點可惜，這麼美妙的音樂應該有個動人的故事作背景的。不過，我們總不能編造歷史。

名字的由來

貝多芬的月光曲其實和月光是全無關係的。這個名字，據稱是因為一名樂評人利爾士答（Ludwig Rellstab, 1799-1860）説，這首奏鳴曲的第一樂章令他想起月色之下瑞士的琉森湖（Lake Lucerne）。琉森湖的確是明秀動人，可惜我兩次到琉森都恰巧是月晦，沒有辦法印證月下的湖色和月光曲是不是可以聯想在一起。不過，貝多芬

一生從未到過琉森，一定不會在那裏取得靈感。1989 年我到捷克開會，主辦人在離維也納不遠的一個小鎮的音樂從業員之家給我們安排了一個演奏會，奏的便是《月光奏鳴曲》，因為《月光奏鳴曲》是在那裏寫成的云云。那個小鎮連水池都沒有一個，事實往往是很煞風景的。

出版商抓住了利爾士答這句話便把這首升 C 小調鋼琴奏鳴曲，op. 27-2 稱為《月光奏鳴曲》了。因為有名字的作品總比沒有名字的銷路好。

《月光奏鳴曲》是貝多芬中期作品中較早的一首。這時候的貝多芬開始嘗試新的形式，找尋自己獨特的風格，與前人不同的聲音。他稱這個作品為：幻想曲形式的奏鳴曲（Sonata quasi una fantasia），就表示他這首作品是以內容為主，格式彈性地遷就音樂內容，不再墨守成規。

他對一般聽眾都把這首奏鳴曲看成月光曲有點煩厭，因為月下泛舟其實絕對不能代表這首作品的情調，反而埋沒了它的真正價值。

第一樂章的慢板無疑給人一種寧靜的感覺，所以利爾士答才會想到月夜的琉森湖。不過這種寧靜並非百分之一百的平和，在非主題，左手低音和弦部分，不時呈現不安、焦躁的暗湧，似乎隨時會突破恬靜的外表。樂曲的第二樂章是比較輕快的快板。把聽眾帶離第一樂章的寧謐，準備他們的心情迎接第三樂章。第三樂章才是《月光奏鳴曲》的高潮。無論想像力怎樣豐富，都不能把這樂章的音樂和月色扯上關係。第一樂章隱藏着未爆發的暗湧，在這裏好像突然找得一個缺口。作者狂熱的感情從樂章第一聲開始，就如萬馬奔騰、一瀉無遺。這種粗獷、原始的鋼琴音樂是前無古人的。海頓，或莫

札特的都是彬彬有禮，就是貝多芬自己在此以前的作品都要比這裏的含蓄得多。貝多芬在這個樂章裏面找到了他自己獨特的聲音——不羈、豪放、充滿原始的生命力。《月光奏鳴曲》雖然以第一樂章得名，卻是因第三樂章而不朽。

收錄月光曲的唱片多得很，只要找較有名氣的演奏家的演繹，大抵都不會叫人失望。DG 的金夫（Wilhelm Kempff）、Decca 的亞殊卡尼茲（Vladimir Ashkenazy）、Philips 的白蘭度（Alfred Brendel）都奏得很好。他們用以配搭的其他作品各自不同，故大家也許可以據此決定買哪一款。值得一提的是 Sony 的荷路維茲（Vladimir Horowitz）錄音。荷路維茲雖然被譽為二十世紀最偉大的鋼琴家，可是他鮮有演奏貝多芬的獨奏作品。這張唱片，配上《悲愴》（Pathetique）及《熱情》（Appassionata）奏鳴曲似乎是他奏貝多芬獨奏鋼琴曲的唯一紀錄，所以頗有歷史價值。

1.3　康復者的頌歌

喜歡音樂的人都一定聽過貝多芬的交響曲和鋼琴奏鳴曲。貝多芬還作了十六首弦樂四重奏，聽過的人就比較少了。可是研究音樂的人都公認，貝多芬百多首作品中，在音樂發展上最具卓見、最高瞻遠矚的是他的作品 op. 127、op. 130、op. 131、op. 132 和 op. 135 這五首四重奏。這五首作品不單是他四重奏的最後幾首，也是貝多芬全部作品中的最後幾首，寫在他逝世前兩、三年，有些還在他逝世後才出版。

　　寫《命運交響曲》、《月光奏鳴曲》這些中期作品的貝多芬是個憤怒、狂傲的作曲家。他遭遇到以音樂為生的人中最不幸、最殘酷的命運 —— 失聰。他為此憤懣不平，可是卻誓不低頭，不屈不撓，繼續作曲，一首勝過一首，一首美過一首，在有生之年，這個聾子竟然成為譽滿全歐的音樂家。

貝多芬恬靜的一面

　　憤怒、狂傲只是貝多芬音樂的一面，他後期的音樂是寧謐安詳。他和命運的搏鬥已經結束了，他是勝利者。他可以安靜下來享受他辛苦得來的成就。他一度為自己的遭遇憤憤不平，但在他生命最後的幾年，把這些不平轉化為對上蒼和生命的感謝和讚美 —— 在逆境中讓他得到驕人的成就，回顧過去可以無憾。他晚年這種恬靜平和與他壯年時的剛戾狂野，是截然不同的兩種境界。

　　第九交響樂《合唱》的第三樂章就是這種詳和的最佳代表。而最後合唱歡樂頌的樂章便是他對生命極美的感謝和頌讚。他最後的五首弦樂四重奏所表現的是和第九交響樂三、四樂章同一樣的境界。第九交響樂是外向的。貝多芬向全世界、全人類宣告他內心的平和與讚美。而這些四重奏就像他私人的禱告，在密室內和他的至愛親朋的喁喁細語，對他所熱愛的生命和宇宙的主宰私下的頌歌。

　　如果我們要全面了解貝多芬，我們不能只聽他的《命運交響曲》、《月光奏鳴曲》，和其他中晚期的作品，我們還要聽聽他最後的幾首四重奏，了解這個狂傲的偉人，最終怎樣尋得和諧與安息。

　　有人說貝多芬後期的弦樂四重奏，雖然在音樂發展上佔重要的位置，但冗長沉悶，很不容易欣賞，對這點我不以為然。不過，最

好的證明還是親自聽一聽，領略其中的美妙。我建議從他 1825 年夏秋之際完成的第十五弦樂四重奏，A 小調，op. 132 入手。

這首四重奏的重心在第三樂章，極慢板（Molto Adagio）。貝多芬給這樂章一個標題："康復者獻給造物主的感謝"。1825 年春天，貝多芬病過一次，究竟這一樂章是否因為那一次病癒而感謝上蒼呢？那是言人人殊，莫衷一是的。我看這樂章的質 —— 可以説是貝多芬作品中最美麗的慢板之一；量 —— 超過十五分鐘，比一些四重奏整首還要長，顯示他的感謝並不是只是為了某一次的痊癒，而是回首一生，感謝上帝把他從憤懣不平，對生命的焦躁的戾氣中治癒過來，達到"回首向來蕭瑟處，也無風雨也無晴"那種樂天適性的平常心。

要用文字介紹這麼美麗的音樂可不容易。阿多斯・赫胥黎（Aldous Huxley, 1894-1963）在他的小説《針鋒相對》（*Point Counter Point*）的最後一回中，主角史賓達尼爾（Spandrell）就是用這首四重奏向朋友林斌安（Rampion）證明，宇宙間必定有一位至善至美的真主宰。聽到最後一段，林説："你差點把我説服了，那真是太美了。""事物怎可能這樣完美呢？"林説："這是超乎人間世的，如果這種美持續下去，朝聞道，夕死可矣，恐怕我們都要死了。"話未説完，便有人敲門，史前往開門，三個穿着制服的法西斯分子，就在唱片播送樂曲的最後一個樂句中，把史賓達尼爾射殺了。可見在名小説家赫胥黎的心目中，這首四重奏佔怎樣崇高的地位。如果我再在這裏饒舌就只會成了蛇足。

貝多芬 A 小調四重奏的唱片很多，可惜不少是和其他四首後期作品連在一起的套裝。Philips 意大利四重奏（Italian Qt），享譽樂壇

已經半世紀的演繹，可以和他們比肩，在這裏只舉我藏有的兩種：
Decca 的他卡司四重奏（Takacs Qt），和香柏四重奏（Cypress Qt）自
己出版的錄音。

第一部 器樂

2 管弦樂

在上一章為大家介紹了貝多芬幾首作品——《命運交響曲》、《月光奏鳴曲》和 A 小調弦樂四重奏，op. 132。這些作品代表了西洋音樂中，不包括人聲的三個重要類別：管弦樂、器樂獨奏和室樂。在下面，我會分別和大家討論這三種不同的樂類。現在先從管弦樂說起。

管弦樂就是由多種樂器組成的樂隊演奏的音樂。"管弦"其實名不符實，因為除了管樂器、弦樂器以外，樂隊還包括其他種類的樂器。

西洋管弦樂團一般而言可以分成四部分：

2.1 弦樂

包括小提琴、中提琴、大提琴、低音提琴四種樂器。小提琴又再分為第一小提琴和第二小提琴兩部分。說是第一、第二，並不是前者比後者重要，或者要求的技巧更高，只是一般交響曲為小提琴

寫的音樂，往往有不同的兩部分。第一、第二，只是表示他們奏的部分不同而已。有人說，弦樂是樂隊的靈魂，因為大多數樂曲的主題都是安排由小、中或大提琴奏出的。低音提琴因為音域低，往往只是用來加強低音效果，和音樂主題旋律無緣。

2.2 管樂

是樂隊另一個重要部分。陶淵明外祖父孟嘉認為：“絲不如竹，竹不如肉。”竹也就是管（woodwind）。在西洋樂團中卻是竹不如絲。管樂裏面的長笛（flute）、雙簧管（oboe）和單簧管（clarinet），雖然

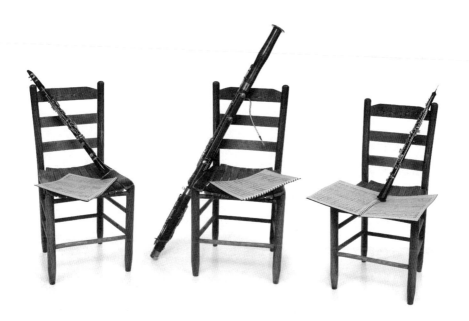

單簧管（左）、巴松管（中）、雙簧管（右）

不時都用來演奏樂曲的主題，但以弦樂為主的樂曲始終是較多。這
大概因為管樂的音色沒有弦樂的纏綿、和暖吧。管樂的特質是清新、
瀏亮，比弦樂爽朗但清冷。

除了上述幾種管樂器外，還有音域特高的短笛（piccolo）、低音
的巴松管（bassoon），以及低音的單簧管和特低音的巴松管。這些
管樂器因為音域太高或太低，很少用來演奏主題旋律，而都是利用
來增添樂隊的色彩。巴松管的音樂往往被作曲家用來描寫老人、胖
子，因為它的音色給人笨重和滑稽的感覺，它的外形也很特別，活
像我們中國人的旱煙筒。還有一種 1840 年才發明的樂器 —— 昔士
風（saxophone），有時也被算進管樂器之內。因為它出現較晚，雖
然在爵士音樂裏面已大派用場，但在交響樂曲中依然是個小角色。

2.3　銅樂

我說管弦樂團名不符實，因為除了弦樂和管樂以外，樂團還包
括銅樂（brass）和敲擊樂器（percussion）。

顧名思義，銅樂部分的樂器都是金屬製成的，其中最重要的樂
器要數法國號（French horn）。

法國號的外形就像喇叭，只是中央部分繞了幾個圓圈而已，可
是它的音色和喇叭迥異。當幾個法國號響亮地高聲齊奏時，它給人
的印象是莊嚴、典麗。可是如果輕聲吹奏，卻又是如泣如訴、蕩氣
迴腸，和高聲時那種堂皇完全是兩回事。倘若再加上一個抑音器，
就更有一種似隱似現、飄緲迷離的神秘感。除此之外，法國號的音

色和樂隊裏面其他大部分的樂器都能調配得宜，所以作曲家要把音樂從一種樂器變換到另一種時，往往便以法國號為過渡。因此，在眾多樂器中，法國號可以説是多才多藝。

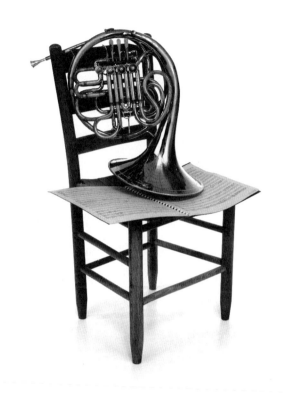

法國號

銅樂部分另一種重要的樂器便是喇叭（即小號）。不需多説，想大家對喇叭都有所認識。它音色開揚、明朗，為音樂帶來節日的氣氛。只要喇叭吹響，就可以掃除一天的陰霾。

伸縮喇叭（trombone）也是一件重要的銅樂器。它的音色有喇叭的清揚，但也有法國號的典麗。最特別的地方是除了弦樂器之外，它是樂隊裏面唯一可以奏出"滑音"的樂器。其他樂器都有音鍵，按某一鍵便發出某一個音。音與音之間的半音或四分一音，如果沒有奏那個音的鍵便不能奏出來。提琴沒有鍵，手指在弦上滑動便可以奏出連續上升或下降的聲音來。伸縮喇叭也有這種功能。

剩下來的銅樂器，重要的便是低音喇叭（tuba）了。它是銅樂部分的丑生，如管樂的巴松管，往往給人笨拙、詼諧的感覺。

2.4　敲擊樂

　　敲擊樂也是有點名實不符的,因為除了鼓、鑼、鈸、磬、木琴(xylophone)、三角,是敲擊發聲的之外,還包括有要用手搖動發聲的搖鼓,和像鍵琴一樣彈奏的鋼片琴(celesta)。敲擊樂主要是加強音樂的節奏,製造氣氛,絕少參與主題旋律的演奏。有人稱敲擊樂為樂隊的調味品,雖然不是主菜,但沒有了它,主菜便有些乏味了。弦、管、銅、敲擊樂便是合成管弦樂團的四部分。

　　除了這四部分以外,尚有一些不屬任何部分的樂器,譬如豎琴(harp)。雖然豎琴是靠演奏者扣弦發聲,應該說是弦樂,但它的音色卻和弦樂部分的提琴完全兩樣。樂團裏面有時也包含古鍵琴(harpsichord)和鋼琴,這也是不屬於上述四部分的"四不相"。不過這些樂器到底是少數,大體而言,把樂團樂器分為四類,是可以成立的。

　　一個管弦樂團有多少人呢?那很難說。隨着歷史發展,管弦樂團人數逐漸加增。十七世紀末至十八世紀初,一個樂團是二十人左右。至十八世紀下半葉,莫札特時代已經增至四十人上下。今日的交響樂團動輒過百人,二十人左右的往往便稱為室樂團。

　　管弦樂團裏面樂器的分配,大概弦樂佔百分之六十左右,管樂佔百分之二十,剩下的是銅樂和敲擊樂。敲擊樂雖然包括不少樂器,但同時一齊用上的機會甚少,所以只要三、四名樂手便足夠了,因為一個人可以負責多種樂器。不過有時繁忙起來,樂手打完鈸,要馬上敲鐘,鐘聲一停又要搖鼓,這往往令聽者提心吊膽,怕他匆忙之間,在把一種樂器放下,拿起另一種樂器之際,一不小心,放得

不穩，把樂器掉到地上，轟然作響，可就狼狽極了。

2.5 介紹管弦樂團的作品

2.5.1《彼得與狼》

樂團這樣龐大，樂器如此眾多，那麼有沒有專為介紹交響樂團而作的音樂呢？第一部想起來的是普羅科菲耶夫（Sergei Prokofiev, 1891-1953）的《彼得與狼》（*Peter and the Wolf*）。

普羅科菲耶夫生於沙皇時代的俄國。還是音樂學院學生的時候已經才華畢露，不單鋼琴彈得好，作曲方面也是出人頭地，傲視友儕。他 13 歲便被當時俄國最著名的聖彼德堡音樂學院接納為學生。在音樂上他思想前衛和學院的教授常常發生衝突，然而，他又的確比其他同學優秀，所以校方也沒奈他何。1908 年，他完成作曲課程，學校的教授都鬆了一口氣，以為終於擺脫了這個反叛、麻煩的年青人了。可是，普羅科菲耶夫，因為在作曲方面的成績沒有得到嘉許，他轉專修鋼琴演奏，希望在那方面能夠獲得他認為應該得到的讚賞。但是，他和他的鋼琴老師又合不來。他趁他的老師臥病在牀，無法阻止的時候，報名參加競逐備受重視、勝出者視為殊榮、學院的魯賓斯坦鋼琴獎。比賽壓軸的是和樂團合奏的協奏曲。普羅科菲耶夫捨棄當時所有的名曲，選取他自己的作品：第一鋼琴協奏曲。雖然評審團中的保守分子強烈反對，但他的演出，音樂動聽，技巧過人，光芒四射，精彩震撼，結果一舉奪冠。在他而言，這是雙重勝利，不止在演奏上得到推崇，作曲方面，也同時獲得了認許。

俄國革命後，1918 年普羅科菲耶夫獲得政府准許移居外國。
先定居英國，後來移居巴黎。雖然，無論從鋼琴家，或作曲家的角
度去看，他聲譽日隆，但他總因為離開了俄國，自己的文化根源，
有點鬱鬱不樂。1936 年歐洲局勢緊張，戰雲密佈，他決定重返家
園 —— 回到當時的蘇聯去。回去開始的十年，一切還好，可是逐漸
他的前衛作品，不能得到當權者的認同。被史太林的政權批判為乖
離羣眾，他生命最後的十年並不十分好過。他是在 1953 年 3 月 5
日，跟在他晚年時給他種種麻煩、難堪的獨裁者史太林，同日逝世
的。

《彼得與狼》寫於 1936 年 —— 普羅科菲耶夫重返俄國的第一
年。莫斯科兒童音樂劇院邀請他以音樂為兒童講一個故事。他欣然
應命，只四天便寫好了《彼得與狼》，故事、音樂都是他自己寫的。

一腳色，一樂器

故事很簡單，童子彼得和祖父同住，一天他和小鳥、水鴨、小
貓在屋外玩耍。他的祖父出來告誡彼得附近有一頭野狼出沒，在外
面嬉戲十分危險，把彼得帶回屋子裏去。彼得離開了以後，野狼果
然出現。小鳥和貓兒迅速跳到樹上去，鴨子卻驚惶失措，從池塘走
上地面，被狼一口吞下肚去。惡狼在鳥兒和小貓所在的高樹下徘徊
咆吼，雖然垂涎欲滴，一時也沒有辦法抓到牠們。這一切，彼得在
屋內都清楚看到。為了救他的朋友，彼得不顧危險，拿着繩索，從
窗口爬了出去，得到小鳥的協助，把野狼縛了起來。就在那個時刻，
獵人從樹林中回來，彼得和他們合力把惡狼綑好，送到動物園去。
樂曲就在眾人到動物園去的凱旋進行中結束，不過，留心的聽眾還

可以聽到鴨子在狼腹中微小的聲音，因為他只是被狼吞了下去，並未曾死。

　　故事裏面每一個腳色都由一種樂器代表，樂曲的敘述者在開始已經向聽眾解釋清楚：彼得由弦樂代表，長笛奏出小鳥的角色，鴨子和貓，分別由雙簧管和單簧管吹出（鴨和貓的音樂，我覺得是全曲最精彩的部分，把腳短體胖的鴨子，走起來一晃一晃，和小貓捕捉獵物前匍匐潛行的神態描寫得維肖維妙），老氣橫秋卻又和藹慈祥的巴松管是祖父，三個法國號是惡狼，隆隆鼓聲是獵人的槍聲。所以樂曲雖然説的是個故事，但聽眾也可以從中認識樂隊中不同的各種樂器。

　　《彼得與狼》的錄音版本很多，我有的是很舊的錄音：EMI 由顧慈（Efrem Kurtz）指揮愛樂交響樂團（Philharmonia Orchestra），法蘭德斯（Michael Flanders）敘述；另一錄音是 Virgin Classic 由司譚普（Richard Stamp）指揮倫敦學院樂團（Academy of London），指揮和樂團都不著名，但敘述者卻是大名鼎鼎的名莎劇演員約翰・吉爾古德爵士（Sir John Gielgud），兩者都可以推薦給大家。

2.5.2《青少年管弦樂入門》

　　不過，介紹交響樂團的作品，我最喜歡的，不是《彼得與狼》而是英國作曲家畢烈頓（Benjamin Britten, 1913-1976）的《青少年管弦樂入門》（*Young Person's Guide to the Orchestra*）。《彼得與狼》如果沒有敘述人的敘述，音樂結構很鬆散，不能算是一首好的"音樂"作品，但《青少年管弦樂入門》卻是結構嚴謹，悦耳動人的"樂曲"。

　　1946 年，畢烈頓受託替一齣介紹交響樂團各種樂器的教育電影

寫音樂。他選了英國十七世紀名作曲家浦塞爾（Henry Purcell, 1659-1695）的一個樂句為主題，作了一首變奏曲，就是《青少年管弦樂入門——以浦塞爾音樂為主題的變奏及賦格曲》。如果因為曲名便認定這是首枯燥乏味或只適合青少年的樂曲，那便大錯特錯了。這是一首老幼咸宜，精彩動人的作品。

《青少年管弦樂入門》一開始由整個樂隊奏出浦塞爾明快歡樂的主題。接下來樂隊的四部分：管樂、銅樂、弦樂，甚至極少用來演奏主題的敲擊樂依次分別的奏出主題，最後重新合起來齊奏一次。聽眾明白了樂隊的四大部分後，變奏便開始了。

最先的變奏曲，由最高音域的管樂器長笛與短笛開始，是急板，恍如黃鶯和雲雀，好音相和。接着雙簧管吹出第二段慢板變奏，好像牧人懶洋洋的躺在樹下，悠然吹着牧歌與雲雀和應。不旋踵是單簧管的表演，輕快、活潑，像在原野跑跳的牧羊狗。最後是巴松管的演奏，徐疾有致，時而頓挫，時而連綿，像一羣農夫農婦談話嬉笑。

介紹完管樂的樂器，便輪到弦樂登場。小提琴輕快明朗的樂句像年青人的歡唱。然後，我們聽到中提琴渾圓、和暖的妙歌。中提琴休息，大提琴為我們細訴衷情，娓娓動聽。弦樂最低音域的低音提琴，本來只有伴奏的分兒，在這裏也不甘寂寞，唱出動人的旋律。接着下來是全曲最美麗的一刻，豎琴在輕柔顫蕩的弦樂和鑼與鈸的樂聲中，奏出了清麗、閃爍的樂句，彷彿為全曲拉上一層晶瑩、閃耀的音幕。

四個法國號，莊嚴又神秘地再度揭起這層音幕。我們聽到清揚的喇叭，威儀萬千的伸縮喇叭，還有低音喇叭為銅樂奠下穩固的基

礎。銅樂表演完畢，由定音鼓作先鋒，敲擊樂器一個接着一個，各呈異彩，奏出音色譎異的舞歌。

各種樂器都已經單獨為我們表演過，是再合起來成為一隊樂隊的時間了。依着出場的次序：先是長、短笛，然後一件復一件樂器加入演出，最後整個樂隊再回復到浦塞爾的主題。經過這幾許曲折，主題似乎比開始的時候更輝煌，更美麗。

Decca 由作家畢烈頓自己指揮倫敦管弦樂團（London Symphony Orchestra）的演繹非常精彩。在我藏有的幾千張唱片中，只有十多張會令我在聽完以後，有衝動要站起來鼓掌大叫 "Bravo！" 的，這便是其中的一張。

2.6　交響曲的世界

我們最熟悉的，又是專為管弦樂團而寫的音樂，大概就是交響曲（Symphony）。從十七世紀中葉——古典時期的開始，到十九世紀末葉——浪漫時期的結束，交響曲是西洋器樂的主流。這種形式的作品，能夠雄霸樂壇一百多年，約瑟・海頓功不可沒。

Joseph Haydn.

海頓

2.6.1 海頓·《驚訝》

莫札特天才橫溢，未到志學之年已經譽滿全歐，鍵琴彈得好，提琴拉得出色，而且作了不少可以和成熟名家媲美的奏鳴曲、協奏曲、交響曲，甚至歌劇。海頓到了廿九歲還是寂寂無名，混在遊浪的樂團裏面街頭賣技，肯定沒有莫札特早熟的才華。

貝多芬個性倔強，處處為藝術家爭取應得的尊敬和獨立。一次，他的經濟支持者利赫諾夫斯基王子（Prince Lichnowsky）要他給拿破崙屬下的軍官演奏，貝多芬拂袖而去。回到家中，怒氣未消，把王子的半身像砸個粉碎，並且給利赫諾夫斯基寫了下面一封信："王子！你之所以是你，只是因為人所不能控制的出生背景罷了。而我之所以為我，卻是全靠自己的努力。在你以前有很多王子，以後可能還有過千個。但天地間就只有一個貝多芬！"海頓廿九歲遇知於埃斯特哈齊王公（Prince Paul Anton Esterhazy），受聘為他家族的樂師。雖然成了名，他依然和王公的僕婢一同出入，視自己為王公的從僕，在僱主有生之年，不敢接受任何外出演奏的邀請，忠心耿耿，恭謹謙順，完全沒有貝多芬那種浪漫不羈的藝術家質性和磅礡的氣象。

因為這個原因，不少人也就低估了海頓的天才。西方音樂界曾戲稱海頓為"海頓老爹"（Papa Haydn），把他看成對主人唯唯否否，只能寫一味雅馴而無創意的音樂。他們錯了。神童叫人讚賞是因為早熟。海頓雖然遲熟，但其成熟的作品比之莫札特的傑作不遑多讓，那是莫札特本人也首肯的。至於貝多芬的氣象，彼此雖然相隔只三十多年，但時代的精神、社會的結構都有很大的不同。法國革命、工業革命、中產階級的興起，都為獨立的藝術家奠下了存在的基礎。

法國革命之前，像貝多芬這樣的藝術家，大概不是社會容得下的。

我們生在今日，政府大多是民選的，一般人都起碼受過幾年的教育，並且在經濟上能夠獨立，很難明白海頓時代的社會情況。當時，普通人因為教育水準、經濟能力等問題，是無法支持像海頓這樣的音樂家的。所以音樂家大都受僱於貴族的家庭，靠着他們經濟的支持，才可以創作。海頓就是這種制度下最成功的例子。他的僱主愛好音樂，肯花錢在音樂上面；又開明，給予海頓創作的自由，使他能大展所長。海頓自己的見證：

> "主人對我的作品全都滿意，對我也很嘉許。我有自己指揮的樂隊，可以作各種實驗，找出甚麼會削弱，怎樣可以加強音樂的效果，讓我能作出相應的改善、增刪和創新。我和外面的世界完全隔離，可以不受外面的誤導、壓力和影響，而完全自主地找尋自己獨特的風格。"

在這種環境之下，海頓的作品充滿了各種新鮮的嘗試。今日離海頓時代已遠，受海頓影響的作品我們聽多了，自然英雄慣見亦尋常，也就欣賞不到海頓作品的新意了。

有故事包裝的交響曲

海頓作了起碼 104 首交響曲，最為人知的大概是第九十四首，G 大調，英文稱為《驚訝》(*Surprise*) 的交響曲了。這首交響曲稱為《驚訝》因為第二樂章，開始奏出八小節雍雅的主題，可是接下來的重奏，樂句結束的時候，出乎意料，忽然來一聲帶着擊鼓的巨響。（這首交響曲德文稱為："Paukenschlag" "鼓擊" 交響曲，便是這個

理由了。）英文稱為"驚訝"，據說海頓發現聽眾中不少年長的紳士、高貴的女士，往往中場打瞌睡，因此在慢板，平和的第二樂章，突如其來一聲鼓震的巨響，把他們驚醒過來，起碼，這給樂隊的隊員帶來一陣惡作劇得逞的興奮。究竟是否真箇如此，很難稽考。不過"驚訝"這個名稱，是參與首次演奏這首樂曲，倫敦樂隊的長笛手安德烈・亞殊（Andrew Ashe）所起的。

亞殊在他的樂譜上寫道："我所尊敬的朋友海頓感謝我為這首交響曲起了個這麼合適的名稱。"海頓感謝亞殊是很有道理的，有名稱的樂曲往往比沒有名稱的樂曲，更受人注意，更流行，銷路也更好。有誰要聽貝多芬作品 op. 67 C 小調交響曲？可是《命運》交響曲，渴慕一聽的人便多了。《驚訝》交響曲成為海頓百多首交響曲中最為人知的一首，因為有個有趣故事作背景的名稱，未始不是個原因。不過，這只是一個原因而已，重要的是：樂曲的確很優秀，悅耳動人。

就以因而得名的第二樂章為例吧，這個慢板樂章是一個變奏曲，主題便是開首那八小節音樂，這八小節樂句，真是一聽難忘，很多第一次聽到這樂句的，都覺得似曾相識，還以為是出自某熟悉的民歌——是這樣簡單、純樸、動人，只聽一遍便已經打進心坎深處，揮之不去了。八、九年後，海頓寫他最後的傑作合唱曲《四季》（*The Seasons*）的時候，撰詞人，同時也是贊助人，希望海頓在描寫農夫農耕的時候，讓他們哼着當時流行的歌劇小曲。結果海頓卻是用了《驚訝》第二樂章的主題，撰詞人有點不高興。海頓對他說："《驚訝》第二樂章那個主題樂句不是比時下最流行的歌劇小曲更流行嗎？"

　　除了第二樂章，第一樂章開始由管樂吹出柔和可以詠唱的旋律，也是前不多見的神來之筆；第三樂章的小步舞曲，節奏明快、強烈，已經超越了當時的宮廷小步舞的情調了。《驚訝》的出名，是實至名歸的，不只是因為有個別號。

　　《驚訝》交響曲錄音演奏不乏精彩的，可惜很多沒有單獨發行，是和其他海頓交響曲合在一起一套出售。下面只列出我喜歡的指揮和樂隊，大家試試是否可以找到獨立的 CD。Philips 戴維斯（Colin Davis）指揮阿姆斯特丹皇家大會堂管弦樂團；Decca 杜拉弟指揮匈牙利愛樂交響樂團（Antal Dorati, Philharmonia Hungarica）；Sony 和上述不同的另一位戴維斯指揮司脫加特室樂團（Dennis Russell Davies, Stuttgarter Kammerorchester）都很優秀。

2.6.2 白遼士的浪漫傑作

　　法國作曲家白遼士（Hector Berlioz, 1803-1869）的《幻想交響曲》（*Symphonie Fantastique*），op. 14，是浪漫時期交響樂作品中的表表者。在樂器配搭方面有不少的突破，為交響樂團帶來了新穎而又悦耳的音色，全曲充滿活力，高潮迭起，一氣呵成。最叫人驚訝的是，這

白遼士

麼一首浪漫時期傑作是寫成於 1830 年，距貝多芬逝世僅僅三年，當時只是浪漫時代的萌芽期，而作者竟是一位本來唸醫、不過 27 歲的年青人。

《幻想交響曲》的成功也許可以歸功於愛情的魔力。1827 年，9 月 11 日白遼士在巴黎觀看由英國劇團主演的莎士比亞名劇：《王子復仇記》（*Hamlet*），他事後説："莎士比亞的天才有如漆黑天空中的一道電閃，刹那間把整個藝術天空照得透徹明亮。"這是閃電，但更有雷轟似的經驗：演奧菲莉亞（Ophelia）的是愛爾蘭的女演員哈莉愛・史密遜（Harriet Smithson），白遼士一見傾心，瘋狂地愛上了她。接着幾年，不顧一切地拚命追求，可是史密遜都無動於衷。一封一封情信都石沉大海，一次又一次的約會都被拒絕。就在這狂熱的追求中，白遼士寫成他的《幻想交響曲》。

下面是白遼士對《幻想交響曲》的描寫：

> "一個多愁善感、幻想豐富的年青音樂家，因為愛情的魔孽，吞服鴉片求死。可是毒性太淺未曾死去，只是陷入充滿夢魘的昏睡。醒來以後，他把夢中所見所感，寫成音樂。用一句反覆出現的樂句，代表他那無處不在，縈繞夢魂中的所愛。"

用一句樂句代表作品中一個人物或觀念，所謂音樂中的"定念"（idee fixe）是白遼士首創的。

這段情有沒有結果呢？1832 年史密遜在一次《幻想交響曲》演奏會上終於和白遼士見面。一年之後兩人便結了婚。然而人生變幻難測，結婚後二人感情逐漸冷卻。白遼士發現原來吸引他的還是莎

士比亞的文彩多，史密遜的風采少。史密遜的事業也一直下滑，甚至被觀眾喝倒彩，更在一次意外中面容受傷，失去了當年的美艷，二人終於離異。1854 年，史密遜逝世，不名一文。二人的愛情只剩下《幻想交響曲》作為千古的紀念。

音樂的定念

《幻想交響曲》一共五個樂章。第一樂章：〈夢與熱情〉，是以慢板開始，象徵作者的夢。然後長笛和第一小提琴奏出了代表他所愛的人的主題。自此音樂便失去了開始的安詳。作者已經深陷情網，無法自拔。

第二樂章：〈舞會〉。白遼士在這樂章前所未有地用上了四個豎琴，在華爾茲的節奏下描寫出一個興高采烈的舞會。可是在舞影翩躚中，他的所愛又驚鴻一瞥的出現，攪擾了他的心緒。

〈田園景色〉是第三樂章的標題。音樂描寫夏日的牧野景色。作者躺在草原上聽到近處牧人和遠處牧人互相吹答的笛聲。他終於撿回心中失去的平和。可是，忽然他的所愛又突然湧現心頭，破碎了他的寧恬。到他重歸平靜的時候，他發現近處牧人的笛聲，再得不到遠方的和應，只換得代表風雨前奏的悶雷的一通鼓聲，表示作者的痴戀已把他和世界一切其他的關懷都割絕了。白遼士在這裏，二十二節音樂，只用了一支英國號配上四個定音鼓，但營造出來那種失落和悵惘的氣氛是叫人畢生難忘的。

以音樂描寫景物沒有比《幻想交響曲》第四樂章〈操向刑場〉更逼肖的了。作者夢見自己把所愛殺死了，判了死刑，正被劊子手押向斷頭台。加上弱音器的號角、低音鼓、以手扣弦的大提琴、低音

提琴，構成難忘的死亡進行曲。在引頸就戮前一刻，我們再一次聽到代表他所愛的樂句，可是還未完結，便給劊子手快刀的一聲強烈樂音斬斷，緊隨着輕微的兩聲樂響，就像頭顱"骨碌"一聲掉到地上。一輪宣佈行刑結束的銅樂結束了樂章。

第五樂章：〈女巫的慶典〉。作者夢見一羣女巫慶祝他的死亡，要把他送進地獄。白遼士要求小提琴手以弓背敲弦，發出前所未聞的樂音，增加了樂曲的陰森、譎怪。代表所愛者的樂句再次出現，可是無復以前的溫柔甜美，而是變了調的尖刻駭異。在她的領導下，羣巫亂舞，全曲告終。

EMI 湯馬士・比湛指揮法國國立廣播管弦樂團的錄音（Thomas Beecham, French National Radio Orchestra）雖舊，但演繹精彩。若要求較近期的錄音，可以試 Philips 哥連・戴維斯指揮皇家音樂廳管弦樂團的。

2.6.3 布拉姆斯與巨人競爭

白遼士在貝多芬逝世僅僅三年之後，便寫出了《幻想交響曲》這首和古典作品大異其趣的浪漫期傑作，很多人都認為是異數。布拉姆斯（Johannes Brahms, 1833-1897）在貝多芬逝世半個世紀以後，浪漫期已達巔峰的時候，才寫出他的 op. 68 C 小調第一交響曲，風格直承貝多芬，而又能風行一時，至今未衰。這種"站在時代後頭"卻又成功的作品，便更是奇跡了。

布拉姆斯雖然出身窮苦，可是二十歲剛出頭便得到名作曲家舒曼（Robert Schumann, 1810-1856）的賞識，事業一直順利，未遇到甚麼不如意的事。然而他的內心卻是痛苦的。

在他給指揮黑爾曼・李微（Hermann Levi, 1839-1900）的信裏面，布拉姆斯説："你難以明白，一個人如果像我一樣，常常聽到身後巨人的腳步聲，會有甚麼感受。"巨人，指的是貝多芬。布拉姆斯一生都覺得他必須和貝多芬一較短長。在另一處他説："每一個嘗試，我都似乎只是踵武前人。

Johannes Brahms.

布拉姆斯

這使我忐忑不安。"他常以不能超越貝多芬為苦，可是他的質性又偏向傳統，以至他必須在貝多芬擅長的地方和這位音樂巨人競爭。這是布拉姆斯內心痛苦的第一個原因。

和布拉姆斯同期的華格納（Richard Wagner, 1813-1883）在當時代表了反傳統的新勢力。支持華格納的音樂的人頗多，舉其中犖犖大者：大作曲家及指揮馬勒（Gustav Mahler, 1860-1911）、大文豪及樂評家蕭伯納（George Bernard Shaw, 1856-1950）等。他們都以布拉姆斯為保守舊勢力的代表而加以抨擊，後者的攻擊更是不遺餘力。布拉姆斯很可能覺得他對藝術的忠誠，不只不被欣賞，而且在未曾被了解之先，已經因為派別的關係而被惡意地批評，自己成了新舊衝突下的箭靶，非常不念。這便是他內心痛苦的另一原因。

第十交響曲

雖然一面和過去的巨人貝多芬競技，一面和同時的名家華格納爭雄，然而布拉姆斯的音樂沖和典麗，正大樂觀，沒有絲毫的怨憤和尖刻。我們就以他的第一交響曲為例吧。

布拉姆斯的第一交響曲寫成於 1876 年 9 月，同年 11 月首演，那時他已經 43 歲，是個頗有名氣的作家了。其實遠在 1854 年，他已經在寫交響曲，但沒有成果。究竟是未能寫完，抑或被這位自律極嚴的作家毀棄了便不得而知，但至少在 1862 年時，布拉姆斯已經動筆寫這首樂曲，因為舒曼的遺孀曾在信中提及，並引了開首的幾個樂句。也許布拉姆斯知道他是在和樂聖貝多芬較一日之短長，不敢疏忽，所以雖然友儕不斷地鼓勵、敦促，他始終未能脫稿，一直等了十四年。

1876 年首演以後反應非常熱烈。大指揮家布羅（Hans Von Bulow, 1830-1894）稱之為第十交響曲，也就表示這個作品可以和貝多芬的九首交響曲並駕齊驅，而且自貝多芬逝世以來，一直沒有任何其他作品可以登上這個位置。

第一樂章：在一聲聲的擂鼓之下，弦樂掙扎向上，而管樂卻是朝下滑。聽眾馬上感到一種張力和強烈的鬥爭感。這個矛盾在第一樂章中，未曾解決。接下來的慢板和諧謔曲是柔美的音樂，只是安撫我們緊張的情緒。第四樂章，開始一通鼓聲把我們帶回第一樂章的氣氛。提琴的扣弦加上低音提琴和鼓聲營造出彤雲密佈，山雨欲來的陰暗。接着小提琴颳起一陣旋風，定音鼓帶來幾聲雷響，暴風雨似乎來了。忽然，法國號在伸縮喇叭陪同下奏出了全曲最令人難

忘的樂句，由 C 小調變成大調，仿如一縷陽光衝破了層層烏雲，為大地帶來光明和希望。當時的樂評人韓思力（Eduard Hanslick, 1825-1904）認為，要找和這個一樣感人的樂句，我們必須回到貝多芬的作品裏去。烏雲散後，小提琴拉出歡欣、樂觀的旋律，在萬眾歡騰感謝的頌歌中全曲告終。

　　EMI 克蘭浦勒（Otto Klemperer）指揮愛樂交響樂團的錄音雖然已經超過 50 年，但他的演奏涵蓋了所有布拉姆斯音樂的要素：穩定、沖和、樂觀、中正。故除此以外，便難作他想了。

2.7　替交響曲正名

　　"交響曲"一詞在前面已提過不少，但究竟交響曲是甚麼呢？孔子說："必也正名乎！名不正則言不順……則民無所措手足。"未給交響曲正名，便一直介紹下去，是不是胡扯？讀者、聽眾，可能最後都無所措手足了。

　　給交響曲正名表面看來是件易事，可是做起來卻不容易。我翻查了、參考了好幾本書，都找不到精確的定義，勉強把尋得的資料綜合起來，得到下面的界說："交響曲是器樂的作品，有四個樂章。第一個樂章，有時有引子，有時沒有。通常是快板，有兩個不同的主題；第二樂章是慢板，但也有可能是快板；第三樂章是快板，然而有作曲家把它寫成慢板；第四樂章是快板，通常是以迴旋曲（rondo）的形式寫成的。"然而，即使是這樣不清不楚的界定，也存在着很多問題和例外。

　　十九、二十世紀之交的大作曲家馬勒所作的九首交響曲中，第二、第三、第四和第八，都加上了獨唱或合唱。這都是貝多芬闖的禍，因為他的第九交響曲最後一個樂章 —— 著名的《歡樂頌》，便加插了聲樂。

　　依然是貝多芬不守規則，他的田園交響曲一共有五個樂章。上面介紹過的白遼士的《幻想交響曲》也是如此。另一位法國作曲家法蘭克（Cesar Franck, 1822-1890）的 D 小調交響曲卻只有三個樂章。

　　柴可夫斯基的《悲愴交響曲》（*Pathétique*），最後一個樂章是慢板，不是快板。

　　所以到底交響曲是怎樣一個形式，並不容易回答。我們只能説多聽了，便自然知道。不管它有沒有人聲；四個、五個，或其他數目的樂章；第二樂章是快還是慢，只要是交響曲，我們大抵都可以聽得出來。孔子的"正名"也許在政治上、道德上有它的道理，但在欣賞音樂上卻是大可不必操心的。如果，交響曲的形這樣鬆散，彈性這麼大，一首交響曲裏面樂章的次序，是否就可以隨意安排呢？這個有趣的問題，就讓我們現在來討論吧。

交響曲的樂章安排

　　我們明白一個樂章有它內部的音樂邏輯，裏面的主題往往反覆出現、變奏。後來的樂句可能是從前面的樂句引伸，發展而來，或者是前面不同的樂段的綜合。但在同一交響曲中，樂章與樂章之間卻不一定有這種關係。在文學作品中，作家把作品中的片段移到另一篇不同的作品去，除了偶然會有一兩句詩句被這樣挪移外，這種做法可以説是匪夷所思的。然而作曲家在處理交響曲時，或把作品

中的某一樂章，又或整個樂段搬到另一個作品裏去卻是普通得很的，不會惹起任何大驚小怪。既是這樣，那我們可不可以隨意更改交響曲裏面樂章的次序呢？

海頓的《驚訝》，白遼士的《幻想》，我們可否先聽第二樂章，接下來才聽第三、第四樂章，最後才聽第一樂章呢？很多樂迷聽到必然大搖其頭。我們當然可以搖頭反對，我也如此，問題是為甚麼？為甚麼我們不該改變樂章的次序？交響曲的結構到底是怎樣一回事？

名廚安排宴會，除了每款菜式都要悅目可口之外，上菜的次序也必須講究。法國餐有時包括好幾道湯，兩三款菜以後便來一道湯，那是結束前面的口味，更換新口味的過場。那兩三款菜就像一個樂章。菜式的次序怎樣安排？原則就是：對比和變化。兩、三道味道濃的，繼以一、兩道清淡的；肉類過後，來些海鮮。務求在一頓飯之內滿足人所有味覺的要求，而且異同之間，調配要得宜。

好的交響曲也是如此。名作曲家對樂章次序的安排，也是力求在對比、變化之間，配搭相宜。以貝多芬的第九交響曲為例，他作的九首交響曲當中只有這一首的慢板不放在第二樂章，而放在第三樂章。貝多芬明白最後樂章加入了獨唱和合唱，對當時的聽眾來說是破天荒的嘗試，所以之前安排一章恬靜、安寧的樂章，更突出最後樂章的新異。而且聽眾的心情在第三樂章之後是一片平和，較能領略作者的創新。

樂章之內所遵守的音樂邏輯和樂章之間所要遵守的不同，但兩者都是不能隨意改動的。改變了樂章的次序就等於改變了上菜的次序，會破壞了名廚的美宴。

3 絕對音樂和標題音樂

　　很多年前，和剛升上中學的孩子到藝術館看一個現代畫的展覽。孩子對其中一幅抽象畫特別感興趣，非常欣賞。我説：“那有甚麼好？完全瞧不出畫的是甚麼。”

　　孩子説：“爸爸，你喜歡聽音樂，為甚麼我從沒聽你説過：‘這些音樂有甚麼好？完全聽不到它到底描寫的是甚麼呢？’因為音樂根本就不是要描寫些甚麼。模仿水聲、雷鳴、鳥鳴、簷滴的音樂都只是十分幼稚、簡單的。一般音樂，只是一堆聲音，我們欣賞是這些音聲彼此間的關係、結構；不同的音量、音階、音色相互的調配。作曲家透過這些音響宣洩他的感情。為甚麼一談到繪畫，我們便硬要問描寫的是甚麼？找不到答案，便認定那幅畫沒有價值？為甚麼我們不能欣賞畫的線條、顏色、光暗的搭配和組合？”

　　我也不曉得是他自己想出來的一番話，抑或只是複陳上藝術課時老師的演詞。總言之，做父親的成了孩子的學生，上了一堂藝術課。對“抽象畫”有了不同的了解，對自己喜歡的音樂也有了進一步的認識，的確是後生可畏。

　　真的，音樂很早便已經不再是寫實，而成為了抽象的藝術。雖

然間中音樂也會模仿鳥聲，特別是布穀鳥（因為最易維肖維妙），或者雷轟電閃，但總體而言，音樂並不是描摹我們日常生活世界的事物，而是創造一個新的音響世界，把我們帶到裏面去，體味作曲家的喜怒哀樂。

這些不是描寫真實世界，只能當音響來欣賞的音樂，我們稱之為"絕對音樂"（absolute music）前面提到過的《命運》，《驚訝》，布拉姆斯的第一交響曲都是絕對音樂。音樂作品中絕對音樂雖然佔多數，但也有和它相對的所謂"標題音樂"（program music）。標題音樂便是以音樂來表達音樂以外的故事和世界。

標題音樂雖然是用樂音來表達一些非音樂的情景，但和寫實的圖畫還有很大的距離，依然是十分的抽象。

3.1 《田園交響曲》

固然，有些標題音樂，它們的主題到底是甚麼，很容易便可以聽出來。譬如里姆斯基－科薩科夫（Nikolai Rimsky-Korsakov, 1844-1908）的《大黃蜂的飛行》（*The Flight of the Bumblebee*），不必很大的想像力，一般人都可以聽出音樂和黃蜂有關。聽不出來的大概是從未見過這種昆蟲的人。

又例如巴西作曲家維拉－羅伯斯（Heitor Villa-Lobos, 1887-1959）巴哈式的巴西樂曲之二（*Bachianas Brasileiras No. 2*）第四樂章。相信沒有幾個聽不到其中描寫火車的一段。不過黃蜂和火車都能發出他們特殊的聲音，音樂模仿了這些音響，聽眾自然明白音樂的主題了。

我們試聽聽聖桑（Camille Saint-Saëns, 1835-1921）《動物嘉年華》（*The Carnival of the Animals*）有關水族館的一段音樂。游魚是沒有聲音的，但這段音樂大半聽者都可以猜到是和水、和魚有關的。不過上述的都是少數。很多標題音樂，我們雖然認為它和主題非常貼切，要是沒有提示，卻是永遠猜不到主題的，不像寫實畫，畫的是甚麼，不必甚麼提示，一目了然。

再以《動物嘉年華》另一段，也是最著名的一段——〈天鵝〉——為例吧。音樂雍容典麗，充分表現出天鵝的高雅。一般樂評人都認為曲盡天鵝之妙。然而，如果不先説明音樂描寫的是天鵝，我看未必很多人能猜得到，你説是描寫一位清麗絕艷的少婦也無不可。

西洋的標題音樂中，比較多人認識的大概是貝多芬的 F 大調，作品 op. 68 的《田園交響曲》（*Pastoral Symphony*），亦叫第六交響曲了。

貝多芬屢屢向人解釋，《田園交響曲》不是一幅以音響繪成的圖畫，而只是用音樂表達原野為作者帶來感受和歡欣。他説：

> "所有樂器的圖畫，倘若刻意求工，都是注定失敗的。我的《田園交響曲》，只是田野生活的回憶和印象。"

1784 年，一位出版商出版了當時只有 14 歲的貝多芬所寫的三首鋼琴奏鳴曲，並且在一本音樂刊物上登了個廣告。同頁還有另一個廣告，介紹一位名叫克內克特（Justin Heinrich Knecht, 1752-1817）的作曲家所寫的《一幅描寫自然的音樂畫圖》。這首樂曲共有五個樂章：

（1）陽光普照，景色宜人的郊野，和風吹煦，溪畔羣羊嬉戲，

好鳥和鳴，再加上牧人的牧歌、牧笛。

（2）天氣突然變化，烏雲瀰漫，隨着陣陣狂風，傳來了遠處的隱隱雷聲。

（3）暴風雨來臨，雷轟電閃，狂風號嘯，再加上穿林打葉的雨聲，使人戰慄。

（4）慢慢風消雨歇，彤雲乍破，青天重現。

（5）為了暴風雨的消逝，大地向造物主獻上快樂的頌歌。

貝多芬有沒有聽過克內克特的作品，我們今日沒有辦法可以考證得到。可是他一定看過這個廣告，而且對克內克特的作品題材不能忘懷。20多年後他寫的《田園交響曲》也是不常見的五個樂章，而且標題和克內克特的也是大同小異：（1）到達原野的欣喜；（2）溪畔小景；（3）村民喜氣洋洋的集會；（4）暴風雨；（5）風暴後，牧人歡樂的頌歌。不過貝多芬沒有把自己的作品看成一幅音樂彩圖，每個樂章也沒有加上克內克特那樣詳盡的描述。雖然，在第二樂章我們聽到水流、鳥唱，在第四樂章聽到隆隆雷響，但整體而言，貝多芬並不是依靠模仿自然界的聲音來傳達他對田野的印象。

貝多芬眼中的田園氛圍

如果貝多芬不是靠模仿自然界的聲音去表達他對原野的印象，那麼他用的是甚麼方法呢？我們試看一看《田園交響曲》的第一樂章吧。

這個樂章的音樂給我們的第一個印象是閒適，和弦也非常簡單，這就代表了貝多芬那個時代對田園生活的看法——悠閒、樸素。再進一層，貝多芬的交響樂作品大多數有兩個特色：一、音樂

上推理嚴謹，一個樂句接着一個樂句，排山倒海地，不得不如此地發展開去；二、氣勢磅礴。然而，第六交響曲的第一樂章，旋律、樂句，翻來覆去，似乎停滯不前，其中一個主要由弦樂奏的調子，除了音量稍稍有別外，毫無變化地重奏了十次；而且全個樂章並沒有幾處是全樂隊齊奏，聲勢浩瀚的段落，可以說沒有高潮。但是，聽的人卻不會因此感到厭煩，因為這種平凡正是田園生活的真實寫照，是它引人入勝的地方。

藝術作品往往需要形式和內容緊密的結合。陶淵明的詩，不單內容談的是田園，詩的結構、形式、用字、語調都散發出田園生活那種淡樸，所以深得田家旨趣，"自曹、劉、鮑、謝、李、杜諸人，莫能及也"。貝多芬《田園交響曲》的第一樂章，在形式和內容的配合上是下了很大的工夫，才能傳神如此，曲盡到達田野所感受到的歡欣之情。

貝多芬一次問他的朋友，可有注意到鄉村樂隊的隊員也許是喝酒太多，或過度疲倦往往在演奏的時候打瞌睡。瞌睡時自然放下了樂器。可是有時猛然驚醒，馬上便又拿起樂器拉或吹兩三下，卻不會走音或錯了節拍，馬上又閉上眼睛重入夢鄉。在《田園交響曲》的第三樂章，貝多芬便半開玩笑地模仿了這些"打瞌睡的樂手"。在樂章結束前一段，小提琴演奏，雙簧管突然加入，然後，巴松管好像突然驚醒，吹了三個音便又靜下來，接着由單簧管接過主題，忽然中提琴加入伴奏，一小節後，大提琴如夢初醒也加入演奏。這些模仿必須專注才聽到。它們增加了全曲的幽默感和鄉村氣氛。

坊間的《田園交響曲》錄音很多，很難挑選哪款是最好的，還是由讀者隨心所欲去選買吧。

3.2 《唐‧吉訶德》

理查‧施特勞斯（Richard Strauss, 1864-1949）是浪漫派後期的偉大作曲家。他認為所有音樂其實在作者心中都有一個特定的意義——都是有標題的。下面是他對標題音樂的看法：

- 標題音樂：真音樂。絕對音樂，任何稍懂樂理的人，只要倚賴一些簡單的規律，都可以寫得出來。前者才是真正的藝術；後者只是人工堆砌。
- 你可懂得甚麼叫做絕對音樂？我便完全不懂了。
- 我希望當我用音樂描寫一杯啤酒的時候，聽眾能夠聽得出來到底那杯是生力抑或是青島。[1]
- 在《唐璜》（*Don Juan*，他的早期作品）裏面，我的音樂把其中一位被誘惑的女子描寫得如此清楚，聽眾應該可以聽出來她是紅頭髮的。

最後一句，實在誇張得厲害。理查‧施特勞斯從沒有寫過《啤酒頌》，我不曉得是否可以讓聽眾分辨出描寫的是不是"青島"。但我聽過《唐璜》很多次，便聽不出哪一句是描寫紅髮女郎而不是金髮女郎了。倘若有人分辨得出，我請他喝一杯音樂的 XO，再配魚子醬（也是音樂上的；也許前者用樂隊奏，後者只用小提琴吧）。

1 "生力"、"青島"原文其實是 Pilsner 和 Kulmbacher，兩者都是當時的名啤酒品牌。Pilsner 今日還喝得到，Kulmbacher 我可未曾見過。在這裏改為"生力"、"青島"讓讀者更感親切。

在理查・施特勞斯眾多作品之中，op. 35《唐・吉訶德》（*Don Quixote*）是近世標題音樂中，享譽較濃的一部。

馬上的唐吉訶德

　　這部作品根據 16、17 世紀西班牙作家塞萬提斯（Cervantes, 1547-1616）的小說寫成。故事的主角唐・吉訶德，憧憬武士的生活，帶着僕人潘薩（Sancho Panza）上路，要爭取美人的芳心，擊敗世上的邪惡。可是社會變了，沒有人欣賞、了解他的行徑。他看到田間的風車，以為是張着長臂的惡魔，持着長矛衝刺；見到羊羣，認定是敵人的行伍，策着瘦馬攻擊。今日很多人把唐・吉訶德視為一個小丑。其實，他是一個有夢想的人，只是活在一個不同的時代，和現實脫了節。他不是個可憐兮兮的傻瓜，而是個悲劇性，但又有他獨具一格的尊嚴的“夢者”。這一點，無論我們是看小說，抑或聽音樂裏面的唐・吉訶德，都必須牢記的。

　　施特勞斯對人說，他選擇唐・吉訶德為作品的題材，因為他欣賞這個人物。我們不少時候就像唐・吉訶德，有我們自己的理想，有我們自己的執着。為了這些，我們在其他人面前，往往顯得笨拙、可笑。然而這也是每個人可愛、可貴之處。

　　《唐・吉訶德》剛面世以後，引起了不少的爭執。有人覺得裏面音樂的描寫，有時太逼肖，好像攻擊羊羣時的羊叫，未免過分誇張，流於庸俗了。不過最重要的爭論是：未看過塞萬提斯的著述，不熟悉唐・吉訶德故事的人能不能欣賞施特勞斯這首樂曲？如果說不能夠，那麼它算不算是好的音樂，抑或只是那個故事適切的配音？倘若答案是“能夠”，那麼為甚麼作品稱為《唐・吉訶德》？它和唐・吉訶德的故事有甚麼關係？

音樂作品與故事

　　這個問題可不容易解答。如果一首標題音樂作品，聽者不曉得

故事，便只覺得音樂雜亂無章。樂曲的組織、結構、內容、感情必須依賴音樂以外的提示，聽眾才能明白、欣賞。那麼那個作品的確不能算是一個好的"音樂"作品，因為好的"音樂"作品，應該有好的音樂上的結構、組織和內容。就如一本小說，讀者必須靠賴文字以外的插圖才可以了解，就不能夠算是本好小說。然而，不懂故事也可以了解的音樂，又怎樣能說是以故事為題的標題音樂呢？

我看解決的方法是：標題音樂該有兩個層面。當絕對音樂來聽，有它的味道。就如《唐·吉訶德》的引子、11 段變奏、尾奏。從音樂來看，有它完整的結構，聽來動人。可是如果懂得故事，我們會發現音樂表現出故事裏面的情節和感情，幫助聽眾欣賞音樂，也幫助他們明白那個故事。就如，樂曲的結束，大提琴奏出美麗的旋律。倘使我們了解這是唐·吉訶德，經歷一番遊蕩，從夢回到現實，臨終前的描寫，我們發現它有一種半失落，半醒悟，是夢覺之喜和失夢之悲的糅合，那又是另一層境界。

對標題音樂的看法，我們不必像施特勞斯般偏激，讓我們再看看其他的標題音樂。

3.3　德褒西的《牧神之午後序曲》和《海》

德褒西（Claude Debussy, 1862-1918）是近代音樂的開路先鋒。如果要開列一張受過他影響的作曲家名單，那麼所有廿世紀西方著名的作曲家大概都要包括在內了。《牧神之午後序曲》（*Prelude a l'après-midi d'un faune*）有標題，當屬標題音樂了，這首序曲是德褒

西最重要的作品之一。它雖然只是短短不過十五分鐘的樂曲，但對廿世紀的音樂卻有很深邃的影響。倘若以分鐘為單位計算，《牧神之午後序曲》很可能是西方音樂史上最有影響力的作品。

音樂參考書告訴我們德褒西是印象派的作曲家。甚麼是印象派呢？文學作品裏面有論文、有小説。論文講究邏輯推理，從開始一步一步推展，一層一層發揮，有條不紊，最後達到結論。小説也有一個故事，合情合理，前後一貫，情節交待得清清楚楚。音樂也有它自己的邏輯、推理和發展的規律。比如貝多芬的交響樂，音樂的推理性便非常強，下句連上句，排山倒海，有着非如此不可的氣勢，使人覺得一氣呵成。

如詩的印象派音樂

要用文字闡明音樂的邏輯和推理法則很困難。簡單來説，樂曲的調性、轉調的手法、節奏，都是樂曲結構嚴密與否、緊湊與否的關鍵。印象派的音樂卻不是以音樂推理為主，並非想用音樂寫一篇論文，或者説一個故事，而是要用音樂捕捉一個印象、一種感受。就像文學裏面的散文和詩，精彩的地方不在嚴謹的推理，和緊密的結構，而是能夠抓得住那一瞬即逝的神韻和意趣，傳達給聽眾。因此印象派的音樂，樂句往往沒有傳統上的發展，樂曲的調性也是曖昧不清的，節奏不少時候使人有靜止不前的感覺。這並不是説印象派的音樂沒有組織，結構鬆散，也不是説它沒有調性，節奏混亂，只是説印象派音樂的組織和十九世紀及以前的音樂不一樣。印象派作曲家並不是追求縱貫性、一氣呵成的組織。他們運用調性、節奏等等技巧，把不同音色的樂音，橫向地交織成一幅音樂上色彩繽紛

的圖畫。

《牧神之午後序曲》，1894年首演，是印象派音樂的奠基石，更是音樂、文學相輔相成的一個好例子。在這首序曲出現之前，這類音樂、這種技巧，作曲家連作夢時也還未曾夢過。

德褒西這首序曲的靈感是來自當時法國著名詩人瑪拉美（Stephane Mallarme, 1842-1898）所作的一首牧野詩——《牧神之午後》（*l'après-midi d'un faune*）。詩意是：

> 在一個悶熱的夏日午後，一位牧神（faun）午睡醒來，腦海中還縈繞着夢中所見的眾多仙女。半醒還睡，這個牧神在林間追逐這些或真或幻的仙女，可是總追不到手。結果累了，又再倒頭睡去，回到那個比真實世界更誘人的夢鄉。

德褒西對人説，他作這首序曲是緊隨着原詩的每一節。希望達到的目的是用音樂捕捉詩的神韻，使序曲成為欣賞這首詩意趣、境界的最佳嚮導。讓我們看看序曲怎樣緊隨原著。瑪拉美的原詩共一百一十行，而德褒西的序曲也恰恰是一百一十節。固然這並不表示序曲的每一節就是原詩每一行音樂上的翻譯，但這也並不是偶然的巧合。

幻夢與真實之間

瑪拉美的詩主要並不是敍述一個故事，而是描述牧神對仙女的種種印象。詩的第一句"Ces nymphes, je Les veux perpetuer"很不好譯，暫且譯成："這些仙子，我要她們長久不滅。""這些仙子"似乎意味着讀者已知道所指的是誰，可是這句卻是全詩之始，所以是

有點突兀。其次，"perpetuer"這個字很曖昧，到底是希望這些仙子自身長久不滅？抑或是牧神使之長久不滅呢？（因為 perpetuer 可以是延長使之不滅之意。）如果仙子的存在能夠被牧神所延長，那就只能存於牧神的幻想裏面。因此詩的第一句便有這種是真是幻的懸疑性，而全詩就是把"這些仙子"在牧神印象中的種種形態呈示出來。原詩裏面首三大段是用斜體字印刷的，其中動詞都是過去式，表示裏面的描寫是牧神夢中所見，和動詞是現在式的其他部分，即那些描寫真實的部分，截然分開。這樣相互穿插、真幻交替製造出在那悶熱的夏日下午，牧神半醒半睡、懶慵慵的那種夢幻真實不分的氣氛。

序曲的開始是長笛獨奏。樂句沒有引子，就像原詩開首時同樣突兀，好像聽眾應該聽過和熟悉這個旋律。接下來的音樂全是從這句獨奏中演化出來。全首樂曲一時調性鮮明，一時又曖昧不清，象徵真實和幻夢。序曲的音量並不是強弱分明，作者是倚賴不同音色的樂音的組合，達成如原著一樣把牧神對仙女的幻想、回憶，和真實感受的種種不同印象，糅合成一幅音樂的彩圖。

卡拉揚（Herbert von Karajan, 1908-1989）1964 年 DG 的該曲錄音，大西洋兩岸的樂評人都讚不住口，我覺得是實至名歸的。開始的長笛獨奏就如定庵的詞所云："是仙是幻是溫柔"，[2] 立刻牢牢地抓緊了聽眾的注意，一步一步把他們帶進牧神的世界。另外，Philips 海廷克（Bernard Haitink）指揮阿姆斯特丹音樂廳交響樂團

2　清代詞人龔自珍，號定庵。以上句子出自其作品《浪淘沙‧寫夢》。

的演出也是備受樂評人推崇的。

山區裏創造的海洋

印象派的標題音樂，除了《牧神之午後序曲》外，德褒西的交響樂作品，《海》（*La mer*）也很有代表性。

開始動手寫《海》的時候，德褒西在給友人梅薩熱（André Messager, 1853-1929）的信中說："你可不知道，我本來是立志當水手的，只是偶然的際遇改變了我生命的方向，但我一直對海洋保持熱愛。"奇怪的是，他要寫《海》，卻走到法國勃根地山區裏寫，遠離他深愛的海洋 —— 看不到海的浩瀚，聽不到波濤拍岸，感覺不到拂面和潤的海風。他的解釋是："真實有時太美了，美得使人的感覺和思想都變得麻木！"他寧願看不見真實的海，只在他淨化了的回憶中追索海的印象。

德褒西在 1903 年 7 月開始寫《海》。他和太太麗莉跑進山區過了一個夏天，可是沒有把作品完成。第二年夏天，他準備再全時間寫《海》。7 月 14 日，法國國慶日，德褒西宣佈離開麗莉，和他認識的一位富有的銀行家的太太愛瑪同居。麗莉聞訊，吞槍自殺，卻沒有死去。這件事轟動整個法國。德褒西的朋友大部分同情麗莉，捐款支付她的醫藥費，為此，德褒西和他們絕交。本來站在德褒西一邊的友人，不值他所為，也和他絕交。德褒西贏得愛瑪，卻喪失了所有親友，而當時他的《海》還只寫了不過一部分。

《海》，在這個情況下，是應該夭折的了，可是一年以後，1905 年 10 月，《海》卻在巴黎首演。

法國音樂界對他們這位國寶的新作反應很強烈，都是毀多譽

少。本來是德褒西的好朋友，另一位名作曲家拉羅（Edouard Lalo, 1823-1892）説："在這首印象派音樂作品中，我看不到，感受不到，聽不到，任何和海有關的東西。"今日，《海》是公認為德褒西作品中，甚至所有法國音樂中，最優秀的作品之一。當時的法國人，實在太感情用事了。他們不能原諒德褒西拋棄麗莉，惡屋及烏，也就不肯接受他的音樂，未免有欠公允。

樂音中的色彩與活動

《海》全曲分成三個段落，也可以説三個樂章。第一：海 —— 從晨曦到正午；第二：波濤的遊戲；第三：風和海的對話。全曲的特色在哪裏呢？為甚麼這樣引人入勝呢？讓我們仔細看看第一樂章。

音樂開始的時候由低音樂器奏出，給人一種靜止的感覺。那是黎明前沉睡的海，黑暗渾沌，沒有些兒活氣。忽然，天際似乎出現了一絲飄忽的亮光，隱約聽到一兩聲海鷗微弱的叫聲，海開始出現了生意。然後，大提琴和法國號奏出了清澈的樂音，好像陡然從地平線昇起來的朝陽。這幾聲樂響，音量不大，可是在開首那種神秘暗沉的音樂襯托之下，卻是金光四射的燦爛。

日出之後，海也活起來了。我們聽到種種不同的音響，其中最動人的是由加了弱音器的喇叭和英國號的合奏，象徵種種不同的色彩和活動。可是這些樂音都沒有發展成為旋律、曲調。從傳統眼光看來都只是未完成的片斷。我們如果細心一想，海的活動就是如此，站在岸邊看，一波接一波，拍岸而散，連綿不絕。其實都只是此消彼長，海來來去去永遠就是這些水。《海》裏面的音樂活動，是繁忙的、多彩多姿、變化無窮，但沒有一個主流方向。德褒西利用這些

不同的聲音，就像用七巧板的小片，橫向鑲嵌成一幅音樂的圖畫。你不能批評他支離破碎，他有他的邏輯和組織，精確的表現出海的特色——永遠在動卻又永遠不變。

德褒西曾經說過：「今日的音樂家很少懂得欣賞聲音——純聲音的美麗。」他的意思是音樂家往往只曉得把聲音當為音樂結構的一個環節去欣賞，研究一個聲音和其他聲音之間的關係，卻不懂得享受純粹的聲音，聲音的本身。他的音樂是注重每個音的色彩和特質，他認為一個樂音並不單是旋律中的一部分，只能透過和其他音聲的關係才有意義。

上面介紹過卡拉揚的 DG 427-250-2 和海廷克的 CD，裏面也包括了《海》的錄音，而且是樂評人推崇備至的演繹，可以推薦給大家。

4 變化多姿的協奏曲

　　"協奏曲"是"Concerto"一字的中譯，指的是一種樂曲的形式：一個，或幾個樂器合成的小組，配合樂隊演出。獨奏的樂器和樂隊不分賓主，在樂曲中佔同樣重要的位置。這個中文譯名強調了獨奏或小組樂器與樂隊合作無間的關係。其實 Concerto 有兩種意義：有人認為這字源於拉丁文的"Conserere"，就是合拼或結連在一起的意思，這可以從十七世紀時，"Concerto"有時被寫成"Conserto"而得到證明；然而更多的人認為"Concerto"源於拉丁文的"Concertare"，有搏鬥、競爭之意。後面的看法強調了獨奏樂器和樂隊之間的關係不止於互相調協，更是友善的競賽。這是"協奏"兩個字未曾表達出來的。

　　浪漫時期，個人主義瀰漫，時尚英雄崇拜，協奏曲大多是獨奏協奏曲。獨奏者以英雄的姿態出現，在和樂隊的競賽中往往是勝利者。但較早的巴羅克時期（Baroque，十七至十八世紀中葉）的協奏曲卻多為小組樂器與樂隊的合作，協奏的意味比競賽濃。就是在獨奏協奏曲，如韋華第（Antonio Vivaldi, 1678-1741）的《四季》（*The Four Seasons*），獨奏的提琴手在不用獨奏時，往往把自己當為樂隊的一員，和其他隊員一同演奏樂隊的樂句。

4.1 巴哈的《白蘭頓堡協奏曲》

巴哈的六首白蘭頓堡協奏曲（*The Brandenburg Concerti BWV1046-1051*）是巴羅克時期非獨奏協奏曲中的表表者，無論在形式上、風格上、樂器配合上都多姿多彩，似乎作者要在這幾首樂曲上大顯身手，盡展才華。

這幾首協奏曲是巴哈在 1721 年呈獻給白蘭頓堡基理士遜‧路域侯爵（Christian Ludwig）的作品，並因此而得名。當時巴哈受僱於卻頓（Köthen）的李奧帕親王（Prince Leopold）為宮廷首席樂師。李奧帕愛好音樂又財雄勢大，宮廷樂隊是一流的。巴哈當時不過三十出頭，可說少年得志。然而好景不常，1720 年巴哈妻子逝世，他在卻頓觸景神傷，便想改換環境。在柏林的白蘭頓堡侯爵也是音樂愛好者，1719 年曾邀請巴哈替他寫點東西。這六首協奏曲一方面是應邀，一方面也是求職，因此巴哈要在裏面盡量表現自己的才華是很有理由的，只可惜未能得償所願，謀不到想得的職位。

李奧帕親王在 1722 年結婚，妻子不喜歡音樂，親王對音樂的支持於是大減，巴哈於 1723 年終於辭職他去，結束了他堪稱得意的前半生。

為了展示他的才華，巴哈的白蘭頓堡協奏曲各有不同的風格和韻味。第三和第六沒有獨奏樂器，嚴格來說，不算是協奏曲。但作者把樂曲的不同部分分配給不同組合的樂器演出，務求達到協奏曲的變化和對比。而且因為配器不同，音色亦因此有異，更鮮明地突出樂曲的結構，使聽者容易明白。

至於有獨奏樂器的其他協奏曲，便各自有不同的組合。第一，

用了兩個法國號;第二,是一個喇叭、牧笛、雙簧管和小提琴的組合;第四,是兩枝牧笛再加一個小提琴。它們分別為樂曲帶來了戶外戲樂、節日歡欣,和牧野閒逸等不同氣氛。最出名的是第五首,獨奏樂器包括長笛、小提琴和古鍵琴。古鍵琴向來只用於樂隊,增強和弦。這裏卻變成獨奏樂器。在第一樂章奏出了一段精彩的樂段,所以一致公認這是音樂史上第一首古鍵琴協奏曲。1719 年巴哈在柏林訂造了一具古鍵琴,並且隆重其事地親身到柏林將它運送回到卻頓,看來一定是件非常優秀的樂器。白蘭頓堡第五首協奏曲,相信是特別為了表現這具樂器的性能和音色而寫的,而巴哈必定就是鍵琴的獨奏者。

白蘭頓堡協奏曲的錄音,我最喜歡的是 Archiv 皮諾指揮英國合奏樂團的演奏(Trevor Pinnock, The English Concert)。這個樂團用的是古樂器,即是依照巴哈時代的樂器仿製的。以古樂器演奏巴羅克時代的音樂在現今蔚為時尚。支持者認為作曲家寫作的時候,在他的心目中一定有種特別的音色,而這種音色是來自當時的樂器的,因此必須用當時的樂器才能完全體現作曲家所要的效果。反對的理由很多,針對上述的論據,有人指出作曲家心中的音色只是一個理想,不必錮圄於當時的樂器。不管誰有理,皮諾的演出,沒有一般古樂器團的學究味重、略嫌呆滯的通病,而是充滿活力的。再加上樂團人數少,古樂器音色不濃,演奏晶瑩透晰,令人擊節讚賞。

4.2 韋華第的《四季》

十六世紀至十八世紀初葉，西方音樂是意大利的天下。今日很多當年名噪一時的作曲家已經沒有太多人記得了。韋華第是個例外，他的名字，在愛音樂的人當中，依然是家傳戶曉。

韋華第出生威尼斯，三十歲未到便當了教士，因為長得一頭紅髮，所以有"紅修士"的譚號。他健康不太好，在教會的職責便以作曲和音樂教育為主，任教於威尼斯教會辦的音樂學校。十八世紀，威尼斯的音樂學校同時也是女孤兒院，在組織上和修道院相似，音樂是課程裏面的一個重要環節。韋華第要不斷為教會的節日、慶典，以及學校的員生撰寫樂曲。他一生的作品數量想必接近一千，留存下來的單是協奏曲便已超過四百五十首。他本身是拉小提琴的，協奏曲大多數亦是以小提琴為獨奏樂器。

有人認為韋華第的協奏曲變化不大，千篇一律。有人曾經說過："韋華第並不是作了五百首協奏曲，而是把一首協奏曲重複了五百次。"這個批評有欠公允。

我們就以韋華第今日最流行的作品《四季》為例吧。《四季》是由四首小提琴協奏曲組成，分別描寫了春、夏、秋、冬四季，各有各的特色，並且非常貼合各自所描寫的不同時序。凡有耳的都可以聽出其中的不同，絕不是一首協奏曲重複了四次。

在這裏我們不能把四首協奏曲，十二樂章逐一分析，只抽選〈春天〉的第一樂章，〈夏天〉的第三樂章，和〈冬天〉的第二樂章為例。〈春天〉第一樂章必須奏出春天萬物欣然的氣象。樂團必須傳達這種景象，並林間雀鳥清脆復瀏亮地唱和。〈夏天〉的第三樂章描寫夏天

的風暴。韋華第所用的樂隊人數不多，但必須奏出自然界的強力。韋華第對〈冬天〉第二樂章的描寫："在火爐前滿足、安舒地休憩，欣賞窗外雨聲簷滴。"這是我最歡喜的樂章。樂隊扣弦奏出窗外淅瀝雨聲，把小提琴獨奏襯托得和煦安詳，使聽者感到一室暖和，把一天煩惱都忘得一乾二淨。

現在買得到的《四季》錄音超過三十種，還有改編給其他樂器演奏的未算在內，受人歡迎的程度，由此可見了。從多種不同的《四季》演繹中要挑選最好的兩、三種並不容易，因為精彩的演繹實在太多了。若要在這些佳作中再排先後，很難避免主觀的好惡。

馬里納指揮聖馬田室樂團，亞倫·羅富第獨奏的版本（Alan Loveday, Academy of St. Martin-in-the-Fields, Neville Marriner Cond.）已經有四十年歷史了。在筆者心目中，所有其他演奏都難出其右。可是十多年前一個新錄音，Opus111 公司出版，意大利指揮亞里山德利尼和他的意大利室樂團（Rinaldo Alessandrini, Concerto Italiano），把傳統對《四季》的看法完全改變，雖然我仍然珍愛聖馬田的演繹，這個新演繹，和聖馬田的截然不同，説服了我，這更體貼到韋華第的原意。

音樂與詩

韋華第的《四季》，每一季都伴有一首十四行詩。不少專家認為詩也是韋華第自己寫的。到底是先寫詩，還是先寫音樂，是韋華第用音樂表達詩的境界，抑或以文字描述協奏曲的內容，那卻是言人人殊未有定論。不過無論孰先孰後，詩的內容和音樂有十分密切的關係卻是誰人也無法否認的。1725 年，在荷蘭出版，音樂界推詡的

Le Cene《四季》版本，差不多每一樂句的上面，都有批註解釋該句音樂和十四行詩的關係，描寫的是甚麼。因為篇幅關係，不能把四首十四行詩全部都在這裏翻譯，就只譯第一首〈春天〉以見一斑吧。（我不懂意大利文，詩是據英譯版重譯）。

快板

春臨大地。

鳥兒高歌歡迎。

微風輕拂清溪的涓涓流水。

宣告春來了的雷暴，遮黑了半邊天，

然後悄然引退，讓鳥兒繼續牠們的樂歌。

慢板

螢花遍野，

牧童，他的良伴 —— 牧犬守在一旁，

懶洋洋地在搖曳的樹蔭下睡着了。

快板

在興高采烈的山笛聲中，

牧人和仙子，在明媚的春光裏，

蹁躚起舞。

詩中對春天景色有很樸實的描寫，其他三首都是同一的風格，沒有加上任何詩人的感喟，或甚麼發人深省的微言大義。亞里山德利尼演繹《四季》的基礎便是：《四季》是客觀寫實的標題音樂，不是捕捉意境，反映作曲家對情景的印象。他的演繹，每一季都緊

緊跟隨着十四行詩描寫的脈絡，鳥唱蟲鳴、雷轟電閃、風聲犬吠都是清清楚楚，維肖維妙，沒有把音色美化，而是刻意求真。他認為《四季》在當時已極受羣眾歡迎，不是因為它是在音樂會演出的"美樂"，而是雅俗共賞，活生生地描寫出他們所經歷的四季。

熟悉《四季》，第一次聽到這個演繹的人，定必大為震撼，不少片段幾乎是難以辨認原來屬於《四季》。但無論你同意或不同意亞里山德利尼的看法，他的演繹讓你對《四季》有個嶄新的體會，幫助你更欣賞韋華第的天才。如果你選擇只聽一個《四季》的錄音，也許不該向你推薦這個 Opus 111 的錄音。我不會放棄聖馬田的錄音，可是如果我想好好了解《四季》，我選擇聽的便是這個錄音。

4.3　大放異彩的獨奏協奏曲

到了十八世紀中葉，為多種樂器而寫的協奏曲，如巴哈的白蘭頓堡協奏曲已經漸趨式微，為獨奏樂器如鋼琴、小提琴而作的協奏曲卻大行其道，到了十九世紀浪漫時期更是大放異彩，成為最流行、最受歡迎的器樂作品。獨奏協奏曲（Solo Concerto）的興盛，莫札特居功至偉，而主要的動力並不是純藝術，而是經濟因素。

在西洋音樂史上，莫札特是第一天才。像他這樣的曠世奇才是絕無僅有的。他五、六歲便已經在君王面前演奏自己的作品。父親李奧帕（Leopold Mozart, 1719-1787）本身也是個音樂家，他認識兒子的才華，並有計劃地為他安排在歐洲各大都會：巴黎、倫敦、慕尼黑巡迴演出，使莫札特未到十三歲已經響滿全歐。他所寫的作品

包括奏鳴曲、協奏曲、交響曲、歌劇、宗教音樂，數以百計。後人批評李奧帕利用兒子賺錢，罔顧孩子的福利，使莫札特喪失了童年。然而，他這樣做，未始不是為兒子將來的事業鋪路。在當時的社會，以他的身分，這種做法是可以原諒的。

在父親的安排下，莫札特的第一份工作是受僱於他的出生地薩爾斯堡（Salzburg）的主教為宮廷樂師。可是他的僱主並不欣賞，更談不上尊重莫札特的天才了。1781 年，不顧父親李奧帕的反對，莫札特辭了職，獨個兒跑到維也納去發展。在這以前，他的生活、事業都是父親替他打點的，從那時開始，他便要自己料理自己，過獨立的生活。

獨立，離開父母、故鄉，莫札特靠甚麼維持生計呢？靠他的音樂天才。他作曲，教授音樂，但主要還是靠演奏。由於獨奏一般人嫌單調，加上樂隊合奏的鋼琴協奏曲在當時為數不多，而且未必可以盡展他的技術和才華，所以莫札特便只好為自己撰寫適合的協奏曲。十年間，他一共寫了十七首協奏曲。在維也納的第一年，他寫信給父親，談到他剛完成的三首鋼琴協奏曲時，說："我這三首協奏曲不難也不易，正合中庸之道。活潑、動聽、自然，卻又不流於庸俗。裏面包含着只有專家才能領略的樂段，其他的聽眾只覺其精彩，而又不知其所以然。"這幾句話不單描寫了他的協奏曲，也是一切名協奏曲的最佳寫照。

曲高與走入羣眾

今日，不少藝術作品完全和羣眾脫離，不求一般聽眾的欣賞，而作者卻自鳴孤高，沾沾自喜。以寫文章為例吧。有些文章艱澀得

沒有人有興趣看，而作者卻自我解嘲以為是曲高和寡。其實，難懂的文章並不難寫，難的是寫得不流於俗，甚至有些片段如莫札特所説，必須專家才能充分體悟其中的精妙，可是一般讀者仍然會覺得趣味盎然。我常常認為，高品味和有興趣不必是不能共存的質性。良藥不必苦口，高曲無需寡和。有良心、肯負責的藝術家，必須像莫札特一樣追求兩者兼備。

因為他死的時候差不多不名一文，我們便以為莫札特一生不得意，沒有人欣賞，這是錯誤的。他初到維也納那三、四年是明星，深受樂迷愛護，生活也很優悠。他父親在 1785 年 2 月曾經到維也納探望他。在給他女兒的信中，李奧帕説："你弟弟有一所非常漂亮的房子，就是從它的租金：四百六十塊金幣一年，便可以猜到了。"莫札特的受歡迎，於茲可見。

在他於維也納寫的十七首協奏曲裏面，以 D 小調（第 20 鋼琴協奏曲），K466，寫成於 1785 年 2 月；和降 B 大調（第 27 鋼琴協奏曲），K595，成於 1791 年 1 月，（這是莫札特寫的最後一首鋼琴協奏曲）最為突出，是傑作中之傑作。奇怪的是 1785 年是莫札特事業的巔峰，而 D 小調協奏曲卻是莫札特作品中最沉鬱的一首。相反，在 1791 年，他貧病交迫，協奏曲 K595 卻是與世無爭的安詳和平。音樂家的內心世界有時是不受外在環境影響的。

Sony 美國鋼琴家裴拉雅獨奏兼指揮英國室樂團（Murray Perahia, English Chamber Orchestra），和鋼琴家寇真獨奏，名作曲家畢烈頓指揮同一樂團伴奏（Clifford Curzon, English Chamber Orchestra, Benjamin Britten Cond.）的唱片都把這兩首協奏曲結集在一起，而兩者的演奏都很令人滿意。

4.4 文窮而後工？孟德爾頌的小提琴協奏曲

我們聽音樂並不一定為了追尋宇宙的真理，探討生與死的奧秘，讓自己的心靈受震撼，或者藉着音樂衝上九重天和至美至善會合。我們聽音樂有時只是為了享享耳福。

如果我們想欣賞一首在音樂上構思精密，而且從頭到尾都是陽光燦爛，充滿欣喜，令人神清氣爽，心神清朗的作品，孟德爾頌（Felix Mendelssohn, 1809-1847）的 E 小調小提琴協奏曲，op. 64，應該可以符合要求了。

孟德爾頌很受他同時代的人尊重，他是名作曲家、鋼琴家、指揮家、音樂教育家、著名音樂會的組織者。舒曼，一位在今日比孟德爾頌更著名的作曲家，對孟德爾頌推崇備至，認為是他們那一代音樂家的第一人。可是自孟德爾頌去世後，一般樂評人都認為他的作品紈袴氣重，文過於質，沒有深度。雖然如此，他們對 E 小調協奏曲還是另眼相看的。就以蕭伯納為例，他大體上不喜歡孟德爾頌的音樂，但是仍認為 E 小調小提琴協奏曲和貝多芬的 D 大調並駕齊驅，同

Felix Mendelssohn-Bartholdy.

孟德爾頌

為小提琴音樂中的極品。

E 小調小提琴協奏曲一開始便由獨奏小提琴奏出主題。 1838
年，在孟德爾頌給小提琴家費迪南特・大衛（Ferdinand David, 1810-
1873）的信中，曾提到這個主題，說它一直縈繞在他的腦海中，不能
須臾忘。我們在今日也會有同感，因為它的確是只一聽便深深烙在
心中的好樂句。在第一樂章中，小提琴和樂隊從來不站在對立鬥爭
的地位。前者的演奏，就像一位朋友在向樂隊講述他美麗動人的故
事。樂章結束前，主題再一次出現，但轉由樂隊演奏，而獨奏者退
居伴奏，好像已經說服，感動了樂隊和他分享這個感人的經歷。

第二樂章慢板有一種恬靜的美，裏面沒有一絲哀怨。就像一個
成功的人，在家中享受難得安詳的一個下午。在進入最後一個樂章
之前，孟德爾頌寫了短短十四小節的快板，作為把聽眾從慢板的寧
謐帶進活潑的第三樂章的引子。

最後的樂章是一個夢幻的世界，裏面有天使的歌唱、仙子的舞
蹈。獨奏者和樂隊一同參加，攜手把聽眾帶進這個音樂的仙境。西
洋音樂中鮮有比這個樂章更空靈閃爍的了。

不受苦，不偉大？

孟德爾頌身後受樂評人的輕視，大概是被他的身世所累。不分
中外，一般人似乎都接受文窮而後工的說法，以為偉大的藝術家必
須有深刻的閱歷。而所謂"深刻"，指的是痛苦的經驗，刻骨銘心的
巨變。《孟子》說："故天將降大任於斯人也，必先苦其心志，勞其
筋骨，餓其體膚，空乏其身，行拂亂其所為，所以動心忍性，增益
其所不能。"照這個看法，偉大的作品必先以苦、勞、餓、空乏、

拂亂為前奏。孟德爾頌出身富有的家庭，得父母鍾愛，姊弟友悌，家庭幸福，婚姻美滿，自少便受親友欣賞，長大後得社會人士尊敬，從來未受過苦，因此，我們覺得他沒有條件偉大。

藝術作品必須有作家真摯的感情灌注其中。但要強調的是真情，而不是苦情。孟德爾頌的作品，尤其是 E 小調小提琴協奏曲，散發出溫暖和幸福，表現了對生命的歡樂和欣賞。這是孟德爾頌的真感情。他表達得充分、誠懇，為甚麼便不偉大？

演奏孟德爾頌小提琴協奏曲的唱片很多，因為這是最流行的古典樂曲之一。奏得精彩，錄音滿意的為數也不少。我最喜歡的是 Epic 已故比利時小提琴家格林美柯（Arthur Grumiaux）獨奏，海廷克指揮阿姆斯特丹管弦樂團的錄音。格林美柯演奏的音色圓渾，自成一家。他並不炫耀自己的技術（雖然他的技術是一流），演出很有教養，很能與樂隊合作，非常適合演奏這作品。

DG 的米爾斯坦、阿巴杜和維也納愛樂樂團合作的演出（Nathan Milstein, Vienna Philharmonic Orchestra, Claudio Abbado Cond.）也是成功的。米爾斯坦是老牌提琴手，年青時和海菲茲（Jascha Heifetz）齊名。他灌這張唱片時已經七十歲左右，演奏時有一種老年人的穩重和溫雅，展示了這首青年人作品的另一面。

4.5　來自捷克的大提琴協奏曲

獨奏協奏曲的獨奏樂器雖然多以鋼琴、小提琴為主，但其實以甚麼樂器為獨奏的協奏曲都有。這裏介紹一首大提琴的獨奏協奏曲。

　　德伏扎克（Antonin Dvorak, 1841-1904）是波希米亞人，也就是今日的捷克人。他自幼醉心音樂，但父親是村裏面小客店和肉店的主人，並沒有甚麼音樂細胞，只希望兒子能克紹箕裘。後來看見兒子矢志唸音樂，便只好送他到布拉格入音樂學院。德伏扎克雖然沒有深厚的基礎，再加上家境清貧，未能多聽音樂會，畢業時，就是大名鼎鼎的貝多芬的交響樂也未曾全部聽過，連樂譜也沒有機會全部看過。然而經過苦苦掙扎，到了 1880 年代初葉，居然聲名大噪，成為歐洲有數的名作曲家之一。然而，他身後最流行的幾部作品，那時一部都仍然未曾寫成。

　　1892 年，美國紐約市的國家音樂學院慕德伏扎克的盛名，請他涉洋出掌音樂院院長，而且答應給他的薪酬是德伏扎克難以拒絕的 ── 年薪一萬五千元。他當時在布拉格音樂學院的薪金，也不過六百元一年。他在美國留了三年，終於思鄉情切，於 1895 年買棹回到布拉格。

　　在紐約的短短三年，對美國音樂，對德伏扎克本人都有很大的好處。當時美國是個新興國家，對文化有點自卑，只有欽慕歐洲的份兒。德伏扎克喚醒美國人留意，及尊重本土的音樂，特別是黑人音樂。一位歐洲知名的作曲家，居然盛讚美國土產音樂，對美國人來說確是枝強心針，在美國音樂發展上功不可沒。

　　新環境及異地文化，也刺激了德伏扎克寫出他作品中最受人歡迎、最傳誦一時的名作，《新世界交響曲》（*New World Symphony*），op. 95；F 大調《美國弦樂四重奏》，op. 96（*String Quartet op.96 "American"*）；和 B 小調大提琴協奏曲 op. 104。大提琴協奏曲是他在美國完成的最後一首作品。

年青的時候，德伏扎克愛上了他的女學生：約瑟花・車瑪高娃，並為她寫過一首 A 大調大提琴協奏曲。約瑟花拒絕了他的求婚，八年以後他和約瑟花的妹妹安娜結了婚。A 大調大提琴協奏曲沒有出版，但降 B 小調協奏曲依然和約瑟花有關。

容易埋沒的大提琴樂聲

協奏曲是獨奏樂器和樂隊之間的競爭和合作。要作品成功，作曲家必須留意兩者之間的平衡和配搭，不能讓樂隊的聲音掩蓋了獨奏，也不能叫獨奏搶盡樂隊的光芒。不讓樂隊遮蓋獨奏，並不只是聲量的問題。高音的樂器如短笛，音量雖然小，卻可以在樂隊聲中突出自己。大提琴音域低，很容易被樂隊埋沒。所以很多作曲家都不肯替大提琴寫協奏曲，認為是吃力不討好的事。德伏扎克開始的時候也是這樣想，認為大提琴不宜作協奏曲的獨奏樂器。

在美國的時候，德伏扎克聽到大提琴手赫伯特（Victor Herbert, 1859-1924）演奏他自己作的大提琴協奏曲，印象極深，得到了很多啟示，1894 年 11 月便開始寫 B 小調大提琴協奏曲。期間，他得到約瑟花在捷克病重的消息，回憶起初戀時的甜蜜，他在第二樂章選擇了他自己作的一首歌曲的旋律，也是約瑟花所愛唱的，作為其中的主題。第二樂章蕩氣迴腸，亦憶亦夢，攪人懷抱。全章在大提琴的唏噓惋歎下，伴以長笛的鳥唱和巴松管的蛙鳴而結束。

約瑟花在 1895 年終於不治辭世。德伏扎克把已經完成的協奏曲最後一章重寫。在全曲結束的高潮之前安排了一段纏綿悱惻的慢板，約瑟花愛唱的旋律，像聲歎息再一次曇花一現。

該協奏曲本來是獻給捷克大提琴家韋翰（Hanus Wihan, 1855-

1920）的。韋翰不明白德伏扎克的心意，要求在最後的樂章，加插一段表演他技巧的華彩樂段（Cadenza），[3] 但被作者嚴辭拒絕，韋翰一怒之下便沒有參加首演。B 小調協奏曲的首演於是由另一位大提琴手擔任獨奏，大受聽眾欣賞。布拉姆斯第一次聽完，對朋友感歎說："倘若知道大提琴協奏曲可以寫得如此動人，我早就寫一首了。"韋翰結果在 1899 年接受了這個作品，在荷蘭演出。

這首協奏曲很幸運，好的演繹很多。Sony 馬友友和馬捷爾跟柏林愛樂樂團（Yo-Yo Ma, Berlin Philharmonic Orchestra, Lorin Maazel cond.）；Chandos 華爾菲殊和馬克拉斯跟倫敦交響樂團（Raphael Wallfisch, London Symphony Orchestra, Charles Mackerras Cond.）；Philips 甘杜崙獨奏，海廷克指揮倫敦愛樂樂團（Maurice Gendron, London Philharmonic Orchestra）都是可以介紹給大家的。

4.6　布拉姆斯的大小提琴協奏曲

雖然，巴羅克時期過後，協奏曲都是以獨奏協奏曲居多，但寫給超過一種樂器的協奏曲，也有不少出色的，其中的表表者便是布拉姆斯寫給大提琴和小提琴的 A 小調協奏曲。

布拉姆斯本來跟小提琴家尤希姆（Joseph Joachim, 1831-1907）是好朋友，後來因為尤希姆和太太離婚，布拉姆斯站在他太太的一邊，

3　華彩樂段指獨奏中的即興裝飾樂段演出，目的在展示獨奏者的技巧。

因而鬧翻了，好幾年沒有來往。這首寫成於 1887 年的大小提琴協奏曲，是布拉姆斯作為與尤希姆重建友誼的禮物。

這首作品首演之後反應並不熱烈，過了一段日子才被樂迷欣賞，接受。這也難怪，因為布拉姆斯自己對這首協奏曲從開始便沒有信心。開始構思的時候，他給朋友的信說："我告訴你我有個怪念頭，想寫一首給小提琴和大提琴的協奏曲。"在另一封給他的出版商的信中，他說："我正在寫的作品是很愚蠢的 —— 一首給小提琴和大提琴的協奏曲……我先警告你，這是虧本生意，你只要給我一點點版稅便算了。"

為甚麼他對這個作品這樣缺乏信心呢？基本上布拉姆斯是個保守的人。他不是披荊斬棘的開路者，是站在時代末端的天才。要寫一首給一個以上的樂器的浪漫派協奏曲可以說是曾不多見。巴羅克時期的大協奏曲（Concerto Grosso）只是名字上叫協奏曲，和浪漫時期讓獨奏者和樂隊競爭的協奏曲在精神上迥異其趣。莫札特的交響協奏曲（Sinfonia Concertante）是寫給小、中提琴的，勉強可以作為模式，但依然是古典時期的作品。貝多芬的三重協奏曲，包括了鋼琴，在處理上也難作借鏡。在保守的布拉姆斯眼中，他寫這樣一首協奏曲是開墾一塊處女地，所以不免有點患得患失，雖然當時他已經 54 歲，名滿全歐了。不過，布拉姆斯的缺乏信心並不影響成果，《A 小調小提琴和大提琴協奏曲》（*Concerto for Violin and Cello in A Minor*）在今日是最受歡迎的樂曲之一。

該樂曲的結構也有點特別。四小節樂隊引子之後，大提琴先來一段華彩樂段。接着管樂短短一段過場，然後小提琴上場。就像要先介紹我們認識樂曲的三位主角大提琴、樂隊、小提琴，然後再讓

它們各展才華。中間的小慢板樂章由圓號和管樂開始，然後引進大、小提琴合奏。全章溫柔婉約中，隱涵一種蒼勁，第三樂章像九年前寫給尤希姆的小提琴協奏曲一樣，充滿吉卜賽的情調。這首樂曲錄音很多，幾乎沒有不及格的，讀者可以隨便自己選擇。

4.7 《交響樂團的協奏曲》

巴托（Bela Bartok, 1881-1945）是二十世紀上半葉歐洲最著名的作曲家之一，也彈得一手好鋼琴。第二次世界大戰前，他反對納粹政策不遺餘力，希特拉勢力漸強，他不得不離開所愛的祖國匈牙利，移居美國，可是到了異鄉，人生路不熟，他的作品前衛，沒有銷路，要憑演奏為生，戰爭期間，音樂會不多，聽音樂會的人也少，所以生活拮据。

《交響樂團的協奏曲》（*Concerto for Orchestra*），是他一生中最後完成的作品。在他逝世前九個月，在波士頓首演。（他的第三鋼琴協奏曲，在他逝世的時候還差一點點未完成，是他的朋友替他完成的。）

1944 年是巴托生命的最低谷，他在紐約一貧如洗，生活幾乎無以為繼，而他的血癌已經是末期，體重只有八十七磅。可是他生來傲骨，就是非嗟來之食，他和他太太抱着無功不受祿的態度，朋友半分錢的經濟援助，都不肯接受。他的好朋友小提琴家約瑟夫·西格提（Josef Szigeti, 1892-1973）和上世紀五、六十年代，芝加哥交響樂團的指揮弗里茲·萊納（Fritz Reiner, 1888-1963）（萊納是巴托的

學生，在匈牙利音樂學院的畢業證書便是巴托簽的字，當時萊納在美國已是名指揮，還在柯蒂斯音樂院〔Curtis Institute of Music〕任教，廿世紀紅透半邊天，音樂劇《西區故事》〔*Westside Story*〕的作曲家和名指揮伯恩斯坦〔Leonard Berstein, 1918-1990〕便是他的門生）合力說服了波士頓交響樂團（Boston Symphony Orchestra）邀約巴托為樂團撰曲。樂團指揮高索域斯基（Serge Koussevitzky, 1874-1951）親身走到巴托病榻旁邊邀約，巴托卻害怕不能在有生之年完成作品，堅決不肯先接受酬金。高索域斯基誆稱依法作者必須接受一半酬金，合約方才生效，巴托才答應了下來。有了撰寫新曲的刺激，巴托忘記了自己身患重病，精神抖擻，埋首工作，只花了七個星期便完成這首共五個樂章的《交響樂團的協奏曲》。1944 年 12 月在波士頓首演後，無論樂迷、樂評人、業界的專家，一致讚好，不少認為是巴托最優秀的管弦樂作品。

自我矛盾的曲名

在本書的前面說過，協奏曲是樂隊和一個，或幾個獨奏樂器合奏的作品。過了巴羅克時期，尤其是在浪漫時期，一般都是和一個獨奏樂器合奏的，而且往往是獨奏者盡領風騷。《交響樂團的協奏曲》名稱上是有點矛盾的（只有交響樂團，又何來協奏？），巴托的解釋是：這個作品裏面，雖然沒有獨奏樂器，但他卻讓樂團裏面各種不同的樂器，在不同的地方，譬如，銅樂器在第一樂章，弦樂器在最後一樂章，就像協奏曲裏面的獨奏樂器一樣盡展他們的才華。這在第二樂章便更是清楚了。這稱為對對的嬉戲（Game of Pairs）的樂章，在軍鼓聲中開始，然後不同的管樂器，一對對的出場：先是

一對巴松管，接下來一對雙簧管，跟着兩支單簧管，一雙長笛先後登場，繼之以一對配上抑音器的喇叭殿後。每對樂器的音樂都是獨立的，各擅勝場。然後，又一雙雙，陸續依次離場。樂章最後，就像開始一樣在軍鼓聲中結束。

作品的第四樂章，背後有個小故事。在第二次世界大戰中，列寧格勒之戰是最慘烈的。德軍在 1941 年 9 月，已經把蘇俄的列寧格勒圍得水洩不通，可是俄人誓死不降，負隅頑抗。1941 年年底，俄國作曲家蕭斯塔科維奇（Dmitri Shostakovich, 1906-1975）寫了他的第七交響曲獻贈列寧格勒的俄人，激揚士氣。在被圍 872 日之後，1944 年 1 月，俄人竟然反敗為勝，把德軍擊退。消息傳來，所有反納粹的同盟國無不振奮，蕭斯塔科維奇的第七交響曲成了一時風尚，同盟國大小城市的電台，爭相播放，無日無之。巴托寫《交響樂團的協奏曲》時，每天都被蕭斯塔科維奇的第七“疲勞轟炸”，覺得十分煩厭。到了第四樂章，他在中間突然插入一句這首交響曲的旋律，旋律和他寫的音樂格格不入，橫蠻粗野地打斷了第四樂章的進展。這是他對這不愉快的經驗如實的描寫，讓聽者也感受到這種干擾的討厭，同時，巴托寫的音樂和這個旋律相比之下，顯得格外高雅。

《交響樂團的協奏曲》不乏好的錄音，下面向大家推介的都是祖籍匈牙利的指揮：RCA 萊納指揮芝加哥交響樂團；Sony 塞爾指揮克利夫蘭交響樂團（George Szell, Cleveland Orchestra）；Decca 蘇堤也是指揮芝加哥交響樂團。三個錄音中，我最喜歡萊納的版本，雖然錄音最舊，但和新錄音相比，毫不遜色。《交響樂團的協奏曲》不像莫札特、貝多芬的作品容易欣賞，但只要肯用心聽兩、三次，我保證各位一定會喜歡。

5 獨奏音樂

　　協奏曲在浪漫期的樂壇最為流行，主要理由有兩個。第一，在此之前，音樂家不是受聘於宮廷便是受僱於教會，有固定的薪酬。慢慢中產階級在歐洲崛興，社會改變，聽音樂的人漸漸增加，也不限於王侯貴族了。音樂家有另一條謀生之路，那就是教授音樂和演奏。走這條路而又成功的，收入和名氣往往遠超宮廷樂師（Kapellmeister）之上。有自信、有才氣的音樂家大多選這條束縛不大的路。到了後來，宮廷樂師竟然變成了貶辭，指的是墨守成規，不求上進，沒有想像力，缺乏遠大眼光的音樂家。

　　靠演奏謀生並不容易，必須贏得聽眾。而爭取聽眾的捷徑就是炫耀自己的技術。協奏曲，獨奏和樂隊的競技，也就成了表現演奏技巧的好工具。所以協奏曲都有華彩樂段，給獨奏者有機會即興地盡展才華。浪漫期很多演奏家都為自己寫協奏曲，替自己的技藝度身訂做表現的工具。

　　第二，浪漫期也是個人主義蓬勃的時期，協奏曲的獨奏者在整個樂隊中突出了自己 —— 個人戰勝了羣體，放出異彩掩蓋了團體的光芒。這種形式符合了當時的人的理想，所以容易為人接受、欣賞。

因為音樂家要炫耀技術贏取聽眾，加上個人主義流行，協奏曲的形式便得以風靡一時了。有一技（演奏一種樂器之技）之長的作曲演奏家便成了音樂界的明星和天之驕子。這類音樂家裏面的表表者應數：小提琴家尼哥路・柏加尼尼（Nicolo Paganini, 1782-1840）。

5.1 第一顆演奏明星柏加尼尼

今日提到柏加尼尼，很多人都有點輕視，認為他只有技巧，沒有修養，對音樂沒有貢獻，不能算是個音樂家。就是李斯特（Franz Liszt, 1811-1886），另一位很多人輕視，認為只有技巧，沒有深度的音樂家也説："希望未來的藝術家能夠自動放棄像柏加尼尼那樣的以自我為中心、愛慕虛榮……但願他們能不以自己為目的，而有超越自己的目的，把技巧看成工具而不是目標。他們必須牢記：如果高貴的人有責任的話，那麼天才豈不是應該有更多、更大的責任？"然而，柏加尼尼同時代的人簡直把他奉為神明。

1801 年，柏加尼尼隻身在北意大利巡迴演奏，聽眾簡直為他着了魔。年僅 17 歲，他應付不來名與利，不到一年便把賺來的錢都輸光在賭桌上，欠債纍纍，連賴以維生的小提琴也輸掉了。幸好有一位富翁，對他的琴藝佩服得五體投地，替他還清賭債，並且贈以關耐利（Guarneri）名琴一具。這琴成了他終身伴侶，到他死後，該琴便捐贈予他出生的城鎮熱那亞（Genoa）。

柏加尼尼一生充滿了種種奇遇，在羣眾心目中他被定形為一個不羈的浪子。他的生命中有幾段日子曾神秘失蹤。譬如：1809 年至

1812 年，相傳是因為謀殺罪而判了監。這大概並非事實，柏加尼尼健康一直不好，這些失蹤的日子極可能是為了養病。但這些不實的傳言，加強了他神秘浪子的形象，對他的事業有很大的幫助。

如果只是靠這些不羈的形象，柏加尼尼是不能風靡全歐的。他拉小提琴的技藝，的確是出類拔萃。根據時人的見證，他可以只用小提琴的 G 弦奏出差不多所有的樂曲。通常，小提琴手在一條弦上只能奏出跨越一個半音階的樂音，但柏加尼尼卻可以橫跨三個多音階。演奏的時候他往往假裝意外地弄斷了提琴其他的三條弦，而在剩下的 G 弦上完成他的演奏。

除了提琴的技巧外，柏加尼尼其實還是個很有才氣的作曲家。白遼士本身以交響樂配器名重一時，也非常推許柏加尼尼的配器。可惜柏加尼尼留下來的小提琴協奏曲（一共六首），都是寫給自己以技術嘩眾的工具。雖然悅耳動聽，卻談不上深度。但我們不該單單以此來衡量他的音樂修養。

小提琴的登峰之作

在提琴的演奏技巧上，柏加尼尼的貢獻很大。他往往是第一個人把從前公認為不可能的事做到。這對後學是極大的鼓舞。1940年，紐約交響團演奏會的節目，包括了他第二小提琴協奏的第三樂章，那本來是他用來炫耀技巧的音樂。在那個音樂會中，獨奏部分是由樂隊第一小提琴的全部小提琴手擔任。正因為柏加尼尼的能人之所不能，鼓勵了後學，一百年間，過去的這些不可能便都成了現時一般優秀提琴手的普通技巧了，這就是柏加尼尼的貢獻。

在柏加尼尼眾多的作品中，使他死後名垂不朽的不是那六首協

奏曲，竟然是一首長不及五分鐘的小曲——A 小調小提琴獨奏隨想曲。這是他廿四首獨奏隨想曲（*24 Caprices, op. 1*）裏面最末的一首。

這廿四首隨想曲是學小提琴的人的額菲爾士峰。大家都希望能一攀絕頂，以嘗"一覽眾山小"的感受。這組樂曲用盡所有小提琴的技巧，是小提琴家最嚴格的測試。世界上沒有幾個提琴家敢公開走過這條"木人巷"。著名的錄音演奏有 EMI 貝爾文（Itzhak Perlman）和 Sony 日本青年女提琴家美島莉（Midori Goto）的。

第廿四首隨想曲是整組樂曲的總結。在十一個短短的變奏曲裏面，演奏者必須施出渾身解數。這首隨想曲的旋律，深深吸引了後來的作曲家，紛紛為它寫給樂隊以及各種不同樂器演奏的變奏曲，迄今未衰，使柏加尼尼的名字長存人間。

最先為它寫變奏曲的是舒曼和李斯特，他們是為鋼琴獨奏寫的，都不是長篇幅的作品。1863 年布拉姆斯出版了兩冊柏加尼尼主題變奏曲，每冊包含十四首變奏，是布拉姆斯少數以技巧為主的鋼琴作品中最著名的。在這兩冊變奏曲中，所有的鋼琴技巧都得到發揮，就像柏加尼尼那二十四首隨想曲測試了一切提琴技術一樣。這二十八首小曲，並不是各自獨立的，而是彼此相關，構成了兩首內部結構整齊的鋼琴大曲。目前，這個作品中我最喜歡的錄音是 Erato 杜夏堡（Francois-Rene Duchable）的演奏。六十年代，Decca 曾出版過卡欽（Julius Katchen）的演奏，一度絕版，最近據云又重新發行。卡欽的演奏似乎及不上杜夏堡，而且錄音到底已經是二十多年前的，沒有 Erato 的清晰和真實。

以第廿四首隨想曲為題材的作品中，最著名的莫過於拉赫曼尼諾夫（Sergei Rachmaninoff, 1873-1943）的，鋼琴和樂隊合奏的《柏加

尼尼主題狂想曲》（*Rhapsody on a theme of Paganini op. 43*）。這裏篇幅不容我詳細介紹，只能大力推薦大家找來一聽。只要你身上有一兩個音樂細胞，而又不是非莫札特《朱比得》（*Jupiter*）、貝多芬《第九》之偉大作品不肯聽的自虐狂，則《狂想曲》那種旋律，那種氣勢，應該可以叫你一聽便着迷的。目前我最喜歡的是 Virgin Classics 俄國鋼琴及指揮家柏尼夫（Mikhail Pletnev）配裴錫克（Libor Pesek）指揮愛樂樂團的演奏。至於 Chandos 懷爾德（Earl Wild）配賀倫斯坦（Jasha Horenstein），一套兩張，除《狂想曲》外，還包括所有拉赫曼尼諾夫的鋼琴協奏曲也是難得的一流演出。

5.2 天皇巨星李斯特

十九世紀歐洲音樂界的天皇巨星要數鋼琴兼作曲家李斯特。柏加尼尼只是第一個顛倒歐洲眾生的音樂家，而李斯特卻是魔力最大、魅力最強的一個。樂迷對他的瘋狂崇拜，比諸今日聽眾對流行曲歌手的狂熱有過之而無不及。當代差堪比擬的大概只有貓王（Elvis Presley）和披頭四（The Beatles）。

李斯特上台演奏，女士尖聲大叫，甚或昏倒，固然不在話下。她們不只是給他送花，而是把身上的珠寶都拋到台上給他當禮物。他演奏完畢，往往故意把手套留在琴上，讓樂迷爭個你死我活。根據時人的記載，為了搶奪李斯特留下的鼻煙盒，兩位匈牙利的伯爵夫人曾大打出手，在地上纏扭，滾來滾去，直至筋疲力竭。當時的習俗應該是由男士吻女士的手的，但李斯特的情況卻是反過來的，

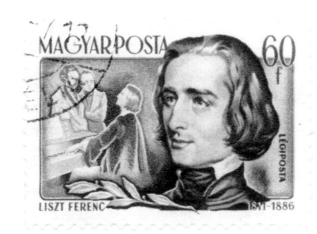

李斯特

只有女士來吻他的手。可是他雖然刻意嘩眾，但對權貴卻是絕不低頭的，表現出藝術家的骨氣。一次，他為沙皇尼古拉一世（Nicholas I）演奏，這皇帝居然在演奏中和鄰座交頭接耳，李斯特馬上站起來說：「當尼古拉陛下說話的時候，一切，包括音樂，都應該肅靜。」然後終止演奏，離台而去。他明白他有羣眾的支持，王公大臣是奈何他不得的。

才貌兼備的音樂浪子

李斯特差不多在任何方面都勝過柏加尼尼。柏加尼尼，其貌不揚，瘦骨嶙峋，而且個子矮少，雖然直到今天仍然有人以為他生得很高，但根據時人的記載，這只是因為他喜歡穿深色長褸，所以給人高的錯覺。其實他身高只有五呎五吋，體弱多病。他一生的傳奇遭遇不少是因為他曾數度神秘失蹤而產生的臆傳。而李斯特卻是風神俊朗，而且精力充沛，一生中傾身相許的女士不知凡幾。他最後

一個情人是卡露蓮·薛－韋根司坦。她在俄國的基輔遇上李斯特，一見傾心，為他拋棄了丈夫和有三萬農奴的封邑，與他長相廝守。

別以為李斯特只是個浪子，柏加尼尼沒有受過多少教育，但李斯特卻是自學不倦，文學、哲學、宗教都有涉獵，是個知識面很廣闊的藝術家。可惜因為他超人的技術、眾多的桃色新聞，以及年青時刻意的嘩眾，我們對他的評價便難免偏頗。

在音樂修養上，李斯特也是勝柏加尼尼一籌的。柏加尼尼一生只是演奏自己寫的炫耀技巧的作品，究竟他的音樂品味如何，對其他名家作品的了解多深，我們都無從得知。李斯特的公開演奏會，奏的都是嘩眾的曲目，可是對知音人士、音樂專家，他彈奏的往往是很有分量的作品。

1836 年在巴黎，李斯特為四百多名音樂界知名人士開了個私人音樂會。白遼士也是座上客。節目是貝多芬的《槌琴奏鳴曲》（*Hammerklavier Sonata op. 106*）。這首奏鳴曲是公認為貝多芬三十二首奏鳴曲中最深邃、技術要求最高的作品。鋼琴家都視之為鋼琴獨奏曲中的極品。下面是白遼士的報道：

> "貝多芬這首作品對差不多所有的鋼琴家都是個深奧的謎。李斯特就像（希臘神話裏面的）伊底帕斯（Oedipus）把這個（獅身人面獸提出的）謎解開了。如果貝多芬泉下有知，定當又歡喜，又驕傲，把他引為知己。李斯特的演奏非常忠於原作，沒有多加或遺漏任何樂音，（我是拿着琴譜聽的），也沒有忘記任何細節，改變任何速度。……他幫助所有在座的明白了這首難懂的樂曲，充分表現了他是未來鋼琴家的楷模。"

　　白遼士本身是個偉大的作曲家，更是貝多芬作品的權威，他的評價是可以接受的。

　　李斯特還是個高瞻遠矚的音樂家。1847 年，他的演奏事業正正到了頂峰，但他竟然在這個時刻告別樂壇，不再舉行公開演奏會。這並不是他的琴技退化所以急流勇退，因為他還不時舉行慈善音樂會。根據記載，他的風采、他的技術，一如往昔，未曾稍遜當年。和演奏生涯告別以後，李斯特把他的餘生用來作曲、教育和推廣新音樂——尤其是華格納的音樂。（他的私生女高詩瑪拋棄了丈夫名指揮布羅，跟華格納私奔，後來終於成為夫婦。）在這方面，他所表現的識見，和對音樂的貢獻，並不是那些把他看成沒有心思，只有手指，輕薄浮淺、嘩眾媚俗的人所了解的。杜甫回應時人批評初唐四傑時曾說：「王楊盧駱當時體，輕薄為文哂未休，爾曹身與名俱滅，不廢江河萬古流。」對那些輕詆李斯特的，也可以作同樣的回應。

對音樂名曲流傳的貢獻

　　李斯特給行內人開的演奏會，跟給一般人開的節目內容非常不同。前者往往是其他名家的名作，而後者都是他自己的作品，大多是賣弄他超人的技術，或者把著名的交響曲、歌劇、藝術歌曲，改編成鋼琴獨奏。就正是這些演奏給普通樂迷聽的作品，為一般批評家所詬病。

　　就以改編的為例，有人認為它們不及原著，甚至歪曲了原作，降低了作品本來的價值。批評人未曾想到，今日我們能擁有唱片，差不多一切的名曲，即使是那些要龐大樂團加合唱團才能奏出的，

如貝多芬的第九和馬勒的第八，我們都可以舒舒服服的坐在家中，指頭按一按便都聽到了。在李斯特的時代，除非住在有數的三、兩個音樂名城，像巴黎、維也納，否則遑論貝多芬第九，就是第三、第五，一生人也難得聽到一次。李斯特的鋼琴改編，幫助了這些名作的流傳，功不可沒。這也是這些改編作品在當時深受歡迎的原因。

最奇怪的是，一般人雖然批評李斯特的作品不夠深度，一味浮誇，可是到了今日，他最流行的作品依然是這些"淺薄"的。他言之有物的樂曲，批評家卻不討論、推廣，似乎為了支持他們的偏見，只是找李斯特的浮淺來談。

B 小調奏鳴曲

李斯特寫了很多給鋼琴獨奏的作品，不少是用以炫耀他琴藝的，但也不乏不朽的傑作。B 小調奏鳴曲（*Piano Sonata in b Minor*）可算其中的表表者。這首奏鳴曲在形式上和傳統的大異其趣。三十多分鐘的音樂一氣呵成，並沒有分成幾個樂章，雖然裏面的段落仍然包含了傳統的，快板、慢板、諧謔曲等等的影子，可算是開了只有一樂章的鋼琴奏鳴曲的先河。

樂曲開始，兩聲鋼琴在一片寂寥中相繼出現。奇怪的是吸引人的不是這兩響琴聲，而是後面的寂靜。好像《聖經‧創世記》所載，未造萬物之前的天地那種空虛混沌，寥寂黑暗，而其中悄悄地冒出了一點光、一個疑問。梁朝詩人王籍有兩句詩："蟬噪林逾靜，鳥鳴山更幽。"也是從聲音體味到幽靜。但這首奏鳴曲開首的兩下琴響呈現的寂靜，並不是幽，而是充滿了蓄勢待發的種種激情。為甚

麼只這麼輕輕的琴聲兩響，竟然有如許氣魄，如許暗示，那只能歸之於天才了。

全曲的種種狂情，便從這兩響琴聲中發展出來，到了全曲的中段達到高潮。不同的感情，相互衝擊、掙扎。漸漸這些本來相互爭競、拼鬥的樂句，減殺了它們的粗暴和矛盾。在一瞬間，音樂忽然變得甜美、安詳，這就結束了樂曲的上半部。

樂曲的下半部可以説是上半部的倒影。從音樂的高潮，李斯特開始了回顧。把聽眾逐步帶回所經過的路程，重溫所遇到的鬥爭和困難。最後全曲又回到開始的主題。但這次，我們注意到的是音樂，再不是背後那種使人戰慄的寂寥。作者似乎在説，人生總是有問題的，但這不是惶惑無措，而是驅使我們進步、向前。當生命開出美麗的花果，唱出了凱旋的妙歌，我們回顧便發現這一切原來都是從一個疑問、一種不安開始的。

這首有人以為是貝多芬以後最偉大的鋼琴奏鳴曲，是李斯特獻給舒曼的。可是完成的時候舒曼已經進了精神病院。他的妻子更因不了解這首樂曲，給了它很壞的評語。在當時，除了華格納以外，可説是無一知音。

現今的錄音中較精彩的有：DG 的波里尼（Maurizio Pollini），錄音好，演奏亦中規中矩；Virgin 的柏尼夫（Mikhail Pletnev），突出了全曲狂野的一面；Decca 寇真是黑膠唱片，錄音舊，但全曲的結構表現得十分清楚；Philips 白蘭度的演繹把樂曲所包含的所有都呈現了出來。這四種錄音都可以給大家推薦。

5.3　鋼琴大師蕭邦

李斯特雖然是樂壇驕子，但在“識貨”的音樂家眼中，鋼琴技術的高超有似柏加尼尼之於小提琴的，卻是另有其人。

孟德爾頌，這個最為同期音樂家所推重的作曲家、樂評家、鋼琴家和指揮，在給他的姐姐的信中說：“我深信如果父親和你聽到他給我彈奏他最好的幾首作品的話，你們一定都同意我的看法：他的鋼琴技巧是獨一無二的。大概技術最完美的琴手這個稱號，他可以當之無愧。就像柏加尼尼之於小提琴，他能夠令鋼琴發出前所未聞的聲音，收到我們想也未曾想到過的美麗效果。”這封信內的“他”，指的就是俗稱“鋼琴詩人”的蕭邦。當然，孟德爾頌的讚美，並不單指蕭邦演奏的技巧，也包括了他創作的天才 —— 他的作品往往呈現了前人從未想像過，鋼琴可以有的音色和能夠達到的境界。

以這樣能人所不能的技巧和充滿創意的作品，蕭邦的演奏應該和李斯特一樣飲譽樂壇、顛倒眾生，那為甚麼作為一個演奏者，他只得到一小撮人的讚賞呢？因為他的演奏有一個致命的弱點，就是體力不足，音量太小。

蕭邦在 1831 年到達當時歐洲的音樂中心 —— 巴黎，雖然剛二十歲出頭，卻是身體羸弱，沒有辦法在鋼琴上奏出可以達至大音樂廳裏面每一個角落的樂音。他只能在“沙龍”雅集，在名流、貴族的客廳內，對幾十人演奏。就是這樣小的集會，有時仍嫌音量太細。一次，當時和李斯特齊名的鋼琴家陶伯格（Sigismond Thalberg, 1812-1871）聽了蕭邦的演奏，在回家途中，不住的大叫大嚷，別人問他為甚麼這樣，他回答說：“我需要多一點聲音，因為整個晚上我只

聽到喁喁細語。"

如果因為蕭邦的演奏音量小,我們便認為演奏他的作品不能聲音宏亮,那就大錯特錯了。蕭邦其實很羨慕有力氣能夠奏出宏壯樂音的人。一次,一位年青人給他演奏他作的波蘭舞曲,彈斷了一條琴弦,非常尷尬,頻頻道歉。蕭邦對他說:"小伙子,要是我有你的體力,奏完這首波蘭舞曲之後,鋼琴再不會剩下任何一條未斷的琴弦了。"

蕭邦的音樂,全部都和鋼琴有關。他的思想、感情、理想全都是靠音樂來表達的。對蕭邦而言,表達音樂唯一的工具就只有鋼琴。換言之,蕭邦的音樂便是鋼琴音樂,所以他創造了很多不同的鋼琴演奏和作曲的技巧,務求令到這個他選擇的樂器能夠充分地表達他千變萬化、繁複豐富的感情。這便是蕭邦音樂成功的原因,也是他的局限。

沙龍交流,擴闊眼光

蕭邦生在歐洲浪漫主義開始的時代。下面是和蕭邦在巴黎時有過從的詩人高提耶(Theophile Gautier, 1811-1872)對那段日子的描述:"這是個奇妙的年代。華爾特・史葛(Walter Scott, 1771-1832,蘇格蘭名作家)的名氣正如日中天。我們開始領略到歌德那本無所不包的巨著《浮士德》裏面的奧妙。莎士比亞、拜倫的詩歌漸漸被人注意。後者的《唐璜》,領我們進到東方的世界⋯⋯一切都是朝氣蓬勃,色彩繽紛,充滿生命,使人陶醉。我們簡直目不暇給,就像進到了個奇異的新世界。"

在這個新世代裏面,歐洲的文化之都便是巴黎。蕭邦二十歲便

離開故國波蘭，到 1849 年逝世期間巴黎便是他的活動中心。和蕭邦一同出現於巴黎沙龍的常客可説是一時俊彥。文學家，除上述的高提耶外，還有雨果（Victor Hugo, 1802-1885）、巴爾扎克（Honoré de Balzac, 1799-1850）、大仲馬（Alexandre, Dumas [pere] 1802-1870）……藝術家則有蕭邦的摯友狄樂卡（Eugene Delacroix, 1798-1863）；音樂家就更多了，羅西尼（Gioachino Rossini, 1792-1868）、孟德爾頌、白遼士、李斯特……在他們的衝擊下，蕭邦的眼界擴大了，感情增厚了。雖然他的技巧仍然是從波蘭帶出來的技巧，但他的作品的深度卻是不可同日而語。

就以他的小夜曲為例。早期的，如死後才出版的 E 小調（op. 72 之一），和降 B 小調（op. 9 之一）都是非常美麗、幽雅，而且一聽便曉得是出自蕭邦之手。拿這些作品和後期的升 C 小調（op. 27 之一）相比，便發覺後者雖然同樣帶有蕭邦的特徵，但裏面的感情複雜多了。它不只是銀樣素美的月色下的小曲，而是充滿澎湃的激情，只不過用夜曲的形式表達而已。我看這是受了巴黎沙龍的影響。

我常常覺得知識分子私底下的交往，非正式的切磋是進步的一個重要的推動力。這些討論不必是堂皇的學術研究。劉禹錫《陋室銘》："談笑有鴻儒"，談笑間也可以提高人的學養、品味、性格。有時甚至不需鴻儒。好像陶淵明《移居二首》："聞多素心人，樂與數晨夕……鄰曲時時來，抗言談在昔；奇文共欣賞，疑義相與析"，也可以達到提升的目的。今日的學術界來往，很多時候只限於學術會議，正襟危坐，語語及義。私下，我對蕭邦時代的沙龍，無限的神往。

鋼琴小品——華爾滋（圓舞曲）、小夜曲、波蘭舞曲、練習曲、

序曲、馬祖卡（Mazurka），每首鮮有超過十分鐘的，有些一分鐘不到——是蕭邦最擅長的，也是他盡顯天才的作品。在其他人手中，這些小曲便只求其輕快、別致、悅耳及娛樂性強，但蕭邦卻是把他的生命傾注其中，使它變成自己的心聲。拿他的華爾滋為例吧。華爾滋在十九世紀的歐洲成為一時風尚，而維也納就是當時的華爾滋之都。蕭邦在 1829 年和 1830 年曾先後兩次到過維也納。1831 年更在那裏住了半年以上，當然受到維也納的華爾滋影響了。

他早期的華爾滋，如死後才出版的降 D 大調（op. 70, No. 3）和沒有編號的 E 小調，雖然已經有蕭邦獨特的聲音，但基本上只是輕快、娛樂性高的音樂，和維也納的華爾滋同出一轍。另一首早期作品，著名的降 E 大調（op. 18）便稍有不同。它雖然洋溢着歡樂，但情調卻是高貴、典雅、雍容、華麗，使人想起王公貴族的大廳。這和施特勞斯父子的華爾滋那種平民化的熱鬧和喜氣洋洋是非常不同的。雖然如此，裏面的感情卻仍是很簡單——欣喜和快樂。至於與 op. 18 同期的 A 小調（op. 34, No. 2），便跟前者有很大的分別了。聲音仍然是蕭邦所獨有的，曲式依舊是華爾滋，但感情卻完全不是圓舞曲的歡樂，而是攬人懷抱，似喜還悲的幽怨。

到了巴黎以後所寫的華爾滋就更不同了。曲式仍是圓舞曲，但感情卻是千變萬化，不再是用來跳的華爾滋，而是用來表達靈魂深處感受的樂曲了。請聽聽他的升 C 小調（op. 64, No. 2）和降 A 大調（op. 64, No. 3 和 op. 69, No. 1）。如果用個比喻，這種轉變就像李後主把伶工的唱詞轉化成為文人自剖的工具——文學上的詞一樣。

談到演奏蕭邦的音樂，RCA 阿圖・魯賓司坦（Arthur Rubinstein）是首屈一指的，恐怕無人能出其右了。在他手下每一首華爾滋都成

了動人的音樂小詩。EMI 英年早逝的羅馬尼亞鋼琴家李柏第（Dinu Lipatti）最後的錄音：蕭邦的十四首圓舞曲，樂界中人視為經典。在歐洲享譽極隆。Decca 亞殊卡尼茲的錄音包括了蕭邦已出版及未出版的圓舞曲，共十九首，也可以推薦給讀者。

5.4　史卡拉蒂藝術的嬉戲

著名的獨奏家大多是浪漫時期的人物，原因在前面已經說過了。但其實早至巴羅克時期已經有以獨奏或寫獨奏曲出名的音樂家了。

很多中國人信流年，例如哪一年不利嫁娶，哪一年旺丁，哪一年旺財等。如果我們相信流年，公元 1685 年大概是西洋音樂史上最吉利的一年了。西方音樂界奉為神明的巴哈，便是那年 3 月 21 日出生的。任何一年能夠產生像巴哈這樣偉大的作曲家已經是"旺極"的了。但同年的 2 月 23 日，也是韓德爾（George Frideric Handel, 1685-1759）的出生日。

韓德爾的名字我們一定聽過，因為他的名作《彌賽亞》（*Messiah*）早已和聖誕節結了不解之緣。韓德爾當然不是只靠一部《彌賽亞》聞名遐邇，他是當時歐洲最出名的作曲家，合唱曲、歌劇、管弦樂無所不精。

除了巴哈、韓德爾以外，還有一位重要的作曲家也是在 1685 年出生的，雖然知道他名字的人比較少，那就是多明尼高・史卡拉蒂（Domenico Scarlatti, 1685-1757），他可以算是以寫獨奏音樂而享譽

樂壇的第一人。

　　史卡拉蒂在 10 月 26 日出生於意大利南部的那不勒斯港。父親亞歷山大・史卡拉蒂（Alessandro Scarlatti, 1660-1725）是當時一位名音樂家。有人認為他很可能是西洋音樂史上最多產的作曲家，單是歌劇他便寫了 115 首。不過他的作品現在聽的人已經不多，反而他兒子的光芒把他蓋過了。在十八世紀上半葉，提到史卡拉蒂，差不多人人都會想到父親，然而今日恐怕所有人都只會想到兒子。

脫胎換骨、熱情洋溢的奏鳴曲

　　在父親悉心教導之下，史卡拉蒂早期事業順遂，1715 年已經成為羅馬聖彼得堂的音樂指導。當時羅馬是歐洲的大都會，政治、宗教、文化的重鎮。三十歲剛出頭便取得這麼重要的一個職位，可謂羨煞不知多少人了。但 1719 年，史卡拉蒂卻辭掉了這個工作，到葡萄牙去充任當地國王約翰五世的宮廷樂師，並負責教授當時年僅九歲的瑪利亞・芭芭拉公主音樂。十年以後，巴芭拉和西班牙的王子法第南結婚。史卡拉蒂伴同他的愛徒一起移居馬德里。這便是他事業的轉捩點。

　　離開了意大利，離開了他父親的影響，史卡拉蒂整個人脫胎換骨。他的音樂不再是拘謹地遵守傳統的格律，而是注滿了西班牙的熱情，和豐富的生命力。在西班牙的二十多年，他作了接近六百首的古鍵琴獨奏奏鳴曲，充分體現他這種新風格，使他在西洋樂壇永垂不朽。

　　史卡拉蒂在西班牙那段日子，剛好是西班牙宮廷最欣賞和重視音樂的時刻。他們這樣重視音樂，以及朝野一致認為音樂能改變生

命，帶來欣喜，原來是有下面一段故事的。

　　法第南的父親腓力五世是個精神有問題的人，一鬧起情緒來，朝政不理，晨昏顛倒，不理髮，不洗澡，不換衣服，也不讓別人清理房間。皇后百勸無效，最後請到當時最著名的男旦 —— 那就是男人唱女高音 —— 法利尼里（Farinelli, 1705-1782）在腓力五世的寢室旁邊唱歌。一般男旦都是孩童時被閹割，生理起了變化，所以可以唱女聲。對於這種殘忍的行為，當時的政府和教廷都明令禁止。但喜歡聽這種聲音的貴族、富人太多了，所以不少父母甘願傷殘自己兒子的身體以博取富貴，並往往諉稱孩子是意外受傷的。而當局雖然明知其偽，但也隻眼開，隻眼閉，不作追究。十六世紀下半葉到十八世紀差不多二百年間，歐洲男孩子"意外"傷及生殖器官的數目特多，也就是這個緣故。腓力五世一聽便愛上了法利尼里的聲音，願意付任何代價來請他每天演唱。法利尼里早已得到皇后的吩咐，別的不要，只要皇帝肯梳洗及料理朝政。腓力果然答應，西班牙遂得中興，在歐洲領了二、三十年風騷。我們中國人讀的歷史，都是充滿了內廷、宦官怎樣勾結，敗壞朝政的故事。這個法利尼里和腓力的故事，不啻是服清涼劑，使我們耳目一新。

　　史卡拉蒂的近六百首古鍵琴奏鳴曲大部分是西班牙舞曲。在名家的手指下，西班牙舞蹈的色彩、熱鬧、氣味、歡樂都完全表露無遺。若然不信，荷路維茲替 Sony 灌有一張全是史卡拉蒂奏鳴曲的唱片，你試聽聽其中 L203（或 K474）的演奏，便曉得我說的並非虛言了。錄音雖然舊而且乾枯，但舞孃誘人的舞姿，四圍人羣的叫好，都彷彿就在目前，使你覺得何必需要一個龐大的樂隊？原來只要一個八十八個鍵的鋼琴便可以奏出如此迷人的音樂。

在他的鍵琴獨奏曲第一次結集出版的時候，史卡拉蒂寫了一個序説：〝無論你是業餘的音樂愛好者，抑或教授，請不要在這些作品當中找尋些甚麼深奧的道理，這只是用古鍵琴來表達和藝術的一些有趣的嬉戲而已。〞這些和藝術的嬉戲可真動人！

有些寫給古鍵琴的作品，用鋼琴奏出會有點失真。法蘭西・柯普蘭（François Couperin, 1668-1733），巴羅克時代著名的鍵琴家，他的作品便不適宜以鋼琴彈奏。但史卡拉蒂的奏鳴曲卻是兩者皆可，其中有幾首，有以為用鋼琴彈奏更精彩。Sony 荷路維茲的錄音便是鋼琴的演奏，要聽古鍵琴的錄音，Archiv 卻克柏狄克（Ralph Kirkpatrick）的選奏已經超過半世紀，但仍然值得推薦。史卡拉蒂作品編號現在都用 K 字代表便是因為卻克柏狄克把史卡拉蒂的六百幾首奏鳴曲整理，按寫作年日排序，所以用他名字的第一個字母 K 為編號的稱謂，不過現在他的錄音只能在網上以 MP3 形式下載，再也買不到 CD 了。

6 室樂

除了交響樂和獨奏的樂曲外，西洋音樂的器樂還有所謂 "室樂" （Chamber music）。

甚麼是室樂那很難界定。通常由兩個到十多二十個樂器演出的音樂都可以稱為室樂。不過室樂通常都讓每一個樂器有它獨自負責的音樂部分。交響樂裏面，有時同類樂器奏的都是同樣的音樂，所以早期的交響樂雖然只由十多名樂手演出，仍然不能稱為室樂。

有人認為室樂很難欣賞，因為不像獨奏的樂曲，可以讓演奏者盡量發揮他個人的技巧，使聽眾讚歎不已；又不像交響曲，不同的樂器帶出不同的音色，異彩頻呈，而且音量宏大，在澎湃的樂音中，把聽眾懾服。但也有人說："沒有一種音樂比室樂更細致動人，滿足我們聽覺上的享受。也沒有甚麼音樂比室樂更清楚地讓我們欣賞到樂曲精巧的組織和設計，滿足我們的智慧。"

今日的人，追尋的是不用太多思想，能立竿見影，馬上可以感受到的 "享受"，也就沒有一種閒雅的態度去欣賞室樂。現代人把量代替了質，複雜當成深邃。只有四個樂器的四重奏，便叫人覺得太淡、太樸。其實這些樸淡就如東坡評淵明的詩："枯而中膏，淡而

實美”，“質而實綺，癯而實腴”。然而話得說回來，室樂的本身，也有它被現代人忽視的原因。顧名思義，室樂是在“室”內演出的，關鍵字是個“室”字。“室”是相對於“堂”而言的。室和堂有甚麼分別呢？

一般說來，室的面積較小。19 世紀以前，室樂都是在歐洲的王侯貴冑的宮廷或府邸演出的。雖然富貴人家的廳房比普通平民百姓的要大得多，可是今日的音樂大堂，動輒可以容納千多二千人，相較之下，貴族的“室”便小多了。室樂本來是為在這些“小室”裏面演奏而寫的，放在“大堂”演出，失了“地利”，也就不夠吸引了。

不過，現代音樂廳這些龐然巨物，在 19 世紀前並不多見，所以不只是“室樂”，就是交響曲、歌劇，都不是準備放在這些大堂裏面演出的（獨奏更不必提了），但為甚麼其他的作品沒有受到“小室”變“大堂”的影響，削弱了吸引力呢？

除了面積大小不同以外，“室”和“堂”還有另一種更重要的不同。《論語》記載孔子說：“由也升堂矣，未入於室也。”由，就是子路。孔子認為子路雖然算是個有成就的好學生，但仍然不是最了解他，最明白他的入室弟子。“室”和“堂”，在這裏被強調的分別是親疏。“室”代表了親切、和諧、心靈契合、意念相通。

小室中的和諧契合

室樂的演奏者是平等的，都是同樣地重要。以四重奏為例吧，四位琴手都有他自己單獨負責的部分。每人都必須耳聽四方和其他人緊密合作。不能揚己抑人，不能貌合神離。除此之外，以前室樂的聽眾往往都是貴族家庭成員，或者親戚摯友。他們雖然沒有參與

演出，但不少都懂一點音樂，加上他們和演奏者的關係，所以身分並不只是"旁"聽者。不少音樂家喜歡演出室樂，因為他們覺得在室樂演奏中，可以享受到和其他演奏者在音樂上的契通，和一起創造音樂的喜悅。而且，往往和聽眾也靈犀相通，達到奏者與聽眾在音樂裏面結成一體的渾然。

作曲家寫室樂的時候，也是追求上述的境界。所以，他們不時把他們最個人的、最懇切的心曲寫進室樂裏面。就像本書前奏裏面說過，從貝多芬的交響曲、鋼琴奏鳴曲中，我們聽到貝多芬的狂傲、憤激。可是聽他的弦樂四重奏，特別是他後期的作品，我們卻接觸到一個完全不同的貝多芬。在這些四重奏裏面，他的狂傲、憤慨、不平都消化乾淨，剩下來的是他回顧一生所感到的無憾，對上蒼生命的感謝和讚美。這些四重奏是他私人的禱告，是在密室內和至愛親朋的喁喁細語，是對他所熱愛的生命和宇宙的主宰私下的頌歌。

以追求這種境界為目的的作品，放在今日的演奏廳演出，又怎能把作品的精髓表現出來？三次叫我畢生難忘的室樂演奏會，都是在"小室"而不是"大堂"演出的，也就是這個原因了。

第一次是唸中學的時候，地點是香港大學的陸佑堂（陸佑堂雖然稱為堂，卻比王侯府邸的室大不了多少），由阿瑪迪斯四重奏（Amadeus Quartet）演出。節目包括了一首貝多芬的弦樂四重奏，四位演奏者，眉目傳情，渾然一體。一句一句的樂句從他們不同的樂器間往來傳遞，就像傳觀一件精巧的藝術品一樣，叫人有一種難以言詮的感動。

第二次是在奧地利薩爾斯堡（Salzburg）的主教官邸客廳，也就是莫札特年青的時候任職的地方。曲目是海頓、德伏扎克和德褒西

的作品。室樂本來就是寫來在這些地方演奏的。效果、氣氛的確是比一般其他的場所適切。

第三次是在當時還屬南斯拉夫的海港杜布羅夫尼克（Dubrovnik）。這是個建於十世紀，差不多一千年未有大改變的古城。音樂會是在城中一所巴羅克建築物裏面舉行。節目也差不多全是 17、18 世紀的作品。音樂和周遭的景物配合得天衣無縫。音樂會完畢，從那些彎彎曲曲的石板街道，慢慢地走回旅舍，每一步都似乎有音樂攜手同行，感覺既神秘又美妙。

6.1 海頓的《剃刀》和《帝皇》

最普遍的室樂作品大概是弦樂四重奏了 —— 兩個小提琴、一個中提琴、一個大提琴。就這麼四個樂器，在名家手下便可以説盡世事滄桑，奏出悲歡離合所有的感情，表現出各種不同的作曲技巧。

今日我們聽到的弦樂四重奏的形式，是由海頓奠下基礎的。海頓寫了超過八十首的弦樂四重奏。今日流行的大多是有"名字"的，如《雲雀》，如《日出》。這也難怪，《日出》在名字上確是比作品 op. 76，No. 4 更美麗、更易記憶。

不過，樂曲的名字有時是和其中的內容無關的。譬如海頓第四十六首弦樂四重奏，F 小調 op. 55，No.2，被稱為《剃刀四重奏》。據説，一次英國音樂出版家約翰·布蘭德（John Bland）到奧地利探望海頓。海頓剛在刮鬍子，所用的剃刀鈍得不得了。海頓歎道："我願意把我寫得最好的弦樂四重奏換取兩把好剃刀！"布蘭德聞言馬

弦樂四重奏的樂器

上跑回旅舍，帶回來給海頓兩把英國製的上佳剃刀。海頓也沒有食言，送給布蘭德這首 F 小調四重奏。

海頓的弦樂四重奏中最著名的是《帝皇四重奏》，C 大調，op. 76，No. 3。第二樂章的主題後來成了奧地利國歌。這個旋律非常簡單，但莊嚴雍雅，一聽難忘。樂章開始的時候由第一小提琴奏出主題，然後第二提琴接了過來。到第二提琴演奏完畢，主題傳到大提琴那裏，兩個小提琴退居伴奏地位。中提琴不甘後人，在小提琴、大提琴新的伴奏下，以它獨特的聲音唱出主題。四個樂器各各發揮了它對主題的看法後，第一小提琴又再拾回主題，為全樂章作結。四個樂器沒有競爭，只是各自從他人手中接過傳來的樂句，細心地提出了自己的演繹，而其他的在旁邊鼓勵、補足、支持。室樂動人的地方在這個樂章表露無遺。

《帝皇四重奏》好的錄音不少。DG 阿瑪迪斯四重奏的錄音伴了

我四十年了，我常常覺得他們的演奏高貴典麗，無出其右。今日這個演奏是包括在 DG 一套三張的海頓四重奏裏面，Naxos 高大宜四重奏（Kodaly Quartet）的演奏價廉物美，直追上述阿瑪迪斯四重奏的錄音。

升降音階，樸實動人

讓我們一同看看海頓的另一首弦樂四重奏，作品 op. 76，No. 6，降 E 大調。這一組六首的弦樂四重奏作成於 1797 年，那時海頓已經 65 歲，是個譽滿全歐的作曲家了。

在海頓的天才和一生努力之下，我們今日所熟悉的交響曲和四重奏在 18 世紀末已經有很堅固的基礎。到了寫這六首四重奏時，他已經不必嘗試、創新、改良這種作品的形式，而可以把所有注意力放在內容上面。

降 E 大調四重奏是一首快樂的作品。全曲的高潮是第二樂章，慢板、幻想曲 —— 散發出一種平和、脫俗的美。第三樂章是快速的，近乎諧謔曲的小步舞曲。把聽眾從夢一般的幻想世界帶回到現實。不過依然是快樂、歡喜的，不過是人間世的。到了樂章中段，海頓怎樣處理呢？出乎意料之外，大提琴奏出了下降的音階：do，ti，la，so，fa，mi，re，do。然後中提琴、小提琴接過來，都只是一句句下降音階，最後四具樂器合奏，伴奏稍有變化，但主題仍然是降音階。隨着下來，還是大提琴領導，奏的是倒過來的升音階。在音樂世界裏面，有甚麼比升降音階更簡單、更樸實？然而名家如海頓卻利用它來承接音樂的高潮，聽起來又是如此適合，如此動人，充分表現了"枯而中膏"、"質而實綺"那種室樂的特色。

6.2 男和女 •《克萊采奏鳴曲》

除了弦樂四重奏以外，由兩種樂器合奏的室樂很多，而大部分都是鋼琴伴同另一種樂器的演出。這些樂曲往往被稱為那另一種樂器的奏鳴曲：譬如鋼琴和長笛的，便是長笛奏鳴曲；鋼琴和單簧管的，便是單簧管奏鳴曲；鋼琴跟小提琴的，便叫做小提琴奏鳴曲。因為這個原因，我們往往覺得這些奏鳴曲鋼琴只是配角，另一種樂器才是主角。在不少這些作品中，鋼琴也的確只有伴奏的地位。

貝多芬在他所寫的十首鋼琴和小提琴合奏的奏鳴曲中，力圖打破這個觀念，賦予鋼琴和小提琴同樣的重要性。所以他很清楚地把這些奏鳴曲定名為：小提琴"及"鋼琴奏鳴曲，以示在這些作品中，兩種樂器同樣重要，不分主客。

表面看來，貝多芬處理這種樂曲的手法很合理，但實行起來卻不是這樣簡單。小提琴和鋼琴有不同的音色，也有不同的音量。要使兩者調和不分賓主說起來容易，行起來困難。貝多芬嘗試過各種不同的方法。到了寫第九首的時候，他採用了一個不是方法的方法，似乎在說："兩種樂器既然難以調和，那就索性讓他衝突吧。看看在衝突鬥爭之下能夠創出一個怎樣的世界。"這就是貝多芬十首小提琴及鋼琴奏鳴曲中最傳誦一時的作品 op. 47， A 大調的《克萊采奏鳴曲》(*Kreutzer Sonata*) 了。

貝多芬第九首小提琴及鋼琴奏鳴曲，是獻贈給當時法國著名小提琴家克萊采 (Rodolphe Kreutzer, 1766-1831) 的，所以一般人稱之為《克萊采奏鳴曲》。然而克萊采並不喜歡這首樂曲，認為裏面的音樂簡直無法理解，從來未曾公開演奏過這個作品。可是他卻因為這

首他既不欣賞，也不能明白的奏鳴曲而名垂千古，實在叫人深感不平。

全曲開始先由小提琴奏出屬於大調的樂句。當鋼琴重奏這個主題的時候，卻是轉以小調出之。一般說來，大調在西洋音樂裏面代表肯定，快樂；小調卻是疑惑、憂鬱。在這裏貝多芬讓鋼琴去懷疑小提琴，讓兩種樂器代表相反的感情，加深了兩者之間的矛盾。

這個矛盾在第一樂章沒有解決。第二樂章表面雖然安詳，其實對提琴和鋼琴的技巧都有很高的要求，是兩個樂手技術上的角逐。在第三樂章，這種競爭表面化，也白熱化。兩種樂器相互追逐，難度雖然沒有第二樂章大，但聽來很是緊張、激情，是貝多芬室樂作品中最叫人難忘的一章。至終這兩個樂器也仍只是和而不同。傅雷（1908-1966）對《克萊采奏鳴曲》的描寫實在貼切："全曲的第一與第三章，不啻鋼琴與提琴的肉搏……在〔第三樂章〕爭鬥重新開始……鋼琴與提琴一大段急流奔瀉的對位，由鋼琴的宏亮呼聲結束……這是一場決鬥，兩種樂器的決鬥，兩種思想的決鬥。"

樂器間的衝突與矛盾

俄國大文豪托爾斯泰（Leo Tolstoy, 1828-1910）在 1889 至 1890 年之間，出版了篇短篇小說鬧動一時，題目也是叫《克萊采奏鳴曲》。內容是一個殺妻者的自白。這個人和妻子的感情愈來愈壞。他的太太是彈奏鋼琴的，為了排遣寂寞，得到丈夫的同意，和一位小提琴手開了個給親友的音樂會，合奏的就是這首《克萊采奏鳴曲》。演奏會過後，丈夫起了綠色疑雲。一次，因事務遠遊，中途抵不住心中的疑妒，折返家中，發現太太和小提琴手在客廳內歡談，

盛怒之下把妻子用匕首刺殺。故事的轉折點，象徵夫妻之間矛盾衝突的高潮就是《克萊采奏鳴曲》。

為甚麼托爾斯泰用這首奏鳴曲作為夫婦衝突的象徵呢？因為他聽到鋼琴和小提琴之間的衝突和矛盾，想到結婚男女之間存在的各種問題。婚姻就像這首名曲，悅耳的樂音背後是兩個樂器的搏鬥，表面美麗、崇高的愛情的後面，充滿了矛盾、爭逐。

不過，我們不必像托爾斯泰的悲觀，可以反過來看：兩性之間確乎存有難以調和的齟齬，但美麗的生命不必要把一切的不協調抹平。就像《克萊采奏鳴曲》，任由兩種樂器自由發展，各示所長，結果可以是異常動人的。人生也不必處處求同、求和。在爭競、角逐，在人的衝突矛盾中，未嘗不可以呈放出異彩。

七十年代，小提琴家 DG 曼紐軒（Yehudi Menuhin）和鋼琴名手金夫的錄音名噪一時。曼紐軒當時已是五十歲，金夫更是八十左右。二人從未合作錄音過，可是心有靈犀，一見如故，成了後來者的典範。另外，亞殊卡尼茲是一流鋼琴家，貝爾文更是紅透半邊天的小提琴手。兩個人為 Decca 灌的錄音，演奏都是一流。難得的是雖然是在錄音室演出，卻充滿音樂會的自然和活力。還有小提琴家克萊曼（Gidon Kremer）和女鋼琴家阿格麗希（Martha Argerich）近年 DG 的錄音，技術精湛，感情豐富，合作無間，更是上上之選。上述三張唱片，負責提琴、鋼琴的都是名家，充分表現出貝多芬那種鋼琴和小提琴並重的觀念，都可以給大家鄭重推薦。

二重奏的樂器配對

兩個樂器合奏，有些時候不是稱為奏鳴曲，而稱為二重奏。著

名的有史達拉文斯基（Igor Feodro Stravinsky, 1882-1971）的《協奏二重奏》（*Duo Concertant*），是寫給鋼琴和小提琴的。

史達拉文斯基的作品很多，但寫給鋼琴和小提琴的就只有這一首。如果有人聽到史達拉文斯基的名字便害怕，以為他的音樂一定譎異難聽，這個作品可以改變你的看法。除了第一樂章，其他的樂章都有相當傳統而又悅耳動人的旋律。第二樂章小提琴奏出像風笛般的樂音，頗有田園風味；第四樂章〈舞曲〉（*Gigue*）是秋收後的農家樂；最後一章〈酒神頌歌〉，史達拉文斯基作品中鮮有比這更流麗清暢的旋律的了。我有的是 EMI 貝爾文和卡尼諾（Bruno Canino）合奏的錄音，非常精彩。曾經絕了版，據說現在已重新出版了。

二重奏雖然只用兩個樂器，但選擇哪兩種卻是一門大學問。史達拉文斯基只寫過一首鋼琴和小提琴的二重奏，因為他覺得這個流行的配搭並不容易處理得好。鋼琴是敲打琴弦得聲，而提琴卻是弓與弦磨擦得聲，兩者的音質很難調協得宜。貝多芬寫了十首小提琴和鋼琴的奏鳴曲，仍然不停地摸索怎樣安排兩者之間的合作。

音質相差遠是問題，太接近也是問題。

莫札特有一首短短的二重奏（他稱為奏鳴曲），是寫給大提琴和巴松管的（降 B 大調，op. K292）。雖然悅耳，但在他的作品中只能說是平凡的行貨。其中一個原因是這兩種樂器，一弦一管，音質雖然有別，但音域相差不遠，聽起來便不免覺得單調了。

二十世紀巴西作曲家維拉－羅伯斯是音樂界奇才。他並沒有受過很嚴格的正規音樂訓練，可是他酷愛音樂，經常背着大提琴走遍巴西的森林原野，追尋他自己國家獨特的聲音。他對音樂的信實和忠誠不在他維護傳統，寫出深邃的作品，而是在於他肯嘗試、肯創

新的勇氣。他有生之年不斷地尋找、創造新的形式去向二十世紀的聽眾介紹音樂，向巴西以外的音樂迷介紹他祖國的音聲。

維拉－羅伯斯的代表作是九首稱為《巴哈式的巴西樂曲》，那是用巴哈音樂的形式去寫巴西色彩的音樂。九首樂曲用的樂器都不同，有些非常特別，譬如：八個大提琴合奏（第一首）；八個大提琴加女高音獨唱（第五首）。第六是二重奏 —— 長笛加巴松管。這兩個管樂器音質方面相差不太大，而音域一高一低，不至過於單調，是二十世紀二重奏中我比較歡喜的一首。開始的時候，長笛吹出清麗的旋律，巴松管亦回應以典雅的音樂。到了第二段，長笛奏出輕快的曲調；巴松管本來給人老年笨拙的感覺，受了長笛的感染或挑戰，也吹出了難得的輕盈、便捷的樂句。一老一少，載欣載奔，越過巴西的原野。

目前錄音只有作者自己指導，EMI 公司的錄音，已經有四十年歷史，錄音稍舊，但演奏依然可取。

維拉－羅伯斯選用了兩個不同音域的管樂器 —— 長笛和巴松管 —— 作為二重奏的樂器得出良好的效果，因為同是吹奏發聲，音質差異不太大，而一高一低的音域，帶來了對比、變化，音樂不至流於單調。同一原則，不少二重奏選用小提琴和大提琴配搭 —— 兩個弦樂器，前者音域比後者高一個半音階。

二十世紀一首成功的小、大提琴二重奏是匈牙利作曲家高大宜（Zoltan Kodaly, 1882-1967）1914 年所作的 op. 7。

大小提琴，音域各異

高大宜是近代最重要的匈牙利作曲家之一。他覺得音樂的養分

應來自民間，所以不斷蒐集民間曲調為作曲的材料。這並不一定直接把民歌的調子引用到作品裏面，只是從中取得靈感，創出帶有濃厚民間色彩，泥土氣色的音樂。就像這首二重奏，裏面沒有借用任何民歌，可是不少論者認為它把匈牙利的山歌村笛，用古典的形式表達出來。作者時而讓這兩樂器奏同一樂句，相互模仿，一問一答；時而讓它們攜手合作，恍如同一具樂器，無分彼此，把兩者之間的異同表現得淋漓盡致。

　　這首二重奏，算是冷門作品，坊間買到的錄音不多。Delos 大提琴家斯塔克（Janos Starker）也是匈牙利人。他和俄國小提琴手金戈爾德（Josef Gingold）的合作最能表現出曲中的粗樸民歌味道，應是首選。

　　有人認為高大宜這個作品組織不夠嚴謹。我雖然想替他辯護，但只要把這首樂曲和拉威爾（Joseph-Maurice Ravel, 1875-1937）作於 1920-1922 年的小、大提琴二重奏（作者稱之為奏鳴曲）比較，便不能不承認這個批評未始沒有道理。

　　拉威爾這首作品是為悼念德襃西而作的，共四個樂章。裏面沒有炫耀任何作曲的技巧，亦不求複雜新穎。正如作者自己的評語："這個作品是以簡單為尚。"可是每個樂章都是如此動人，真不明白為甚麼沒有成為熱門的室樂作品。假如你懷疑我所說的，就請試一聽第二或最後一個樂章，讓拉威爾的音樂說服你。Decca 出版由小提琴手朱利葉（Chantal Juillet）和大提琴手莫爾克（Truls Mork）合奏的錄音可以給各位推介。

6.3　演奏者之間的靈犀

聽了一場美藝三重奏（The Beaux Arts Trio）的演奏會。消息不夠靈通，原來他們的成員換了人，只有鋼琴手還是多年前的那一位。不過當晚的演出——海頓、拉威爾和布拉姆斯的三重奏——依然使人滿意。只是大會堂音樂廳並不是演奏室樂的好地方，當晚覺得有所缺欠，大概也只是因為場地的影響而已。

室樂團換成員是件大事。這不難了解，因為三重奏只有三名樂手，換一名樂手就是換了三分一，四重奏也就是換了四分一。一個百人管弦樂團，一時間換上 25 到 33 人也是大換血，對整個樂團的水準、合作、音色、特性都有大影響。而樂團還有指揮可以去進行調協和引導，室樂團便只靠團員間眉目傳情，心有靈犀的默契和溝通，所以有些室樂團寧願散班也不換人。譬如阿瑪迪斯四重奏，中提琴手不幸病逝，他們便宣佈解散。

緊密合作

要物色適合的新人加盟，要費上很多工夫。找到了，又要花不少時間練習合作。看過一則記載，一對世界知名的鋼琴手，放棄了自己的獨奏生涯，半生合作專門演奏雙鋼琴，或鋼琴四手的演奏。據說他們連呼吸的節奏也完全一樣。試想想這樣緊密的合作，要用上多少工夫？因此室樂團換一個人，往往便要罷演一年半載，直到合作無間，隊員間有了相通的心意，才可以恢復演奏。

像阿瑪迪斯四重奏這些室樂組織，隊員間合作已久，而且享譽極隆，名氣之大一時無兩，也就不肯付出時間去找新人了。況且萬

一找到個不大適合的，幾十年辛苦建下的盛名，於一年、兩年間，便付諸流水，豈非十分不值？

有人認為上述的是神話，或迷信。室樂團成員之間哪裏需要這樣緊密的合作？他們指出室樂團成員間，往往私底下甚少來往，因為他們其實很合不來。我也聽過室樂團、三重奏、四重奏成員之間很少過從。如果屬實，我看並不是因為他們私底下合不來，而是怕來往太密，難免有小誤會、小矛盾，這便影響演出和合作。為了避免這些音樂以外的沙石，阻礙了他們的演奏，他們便減少社交上的接觸。所以並不是他們不喜歡其他的人，只是為了音樂而犧牲了深交，放棄了彼此間非音樂上的交往。

演奏音樂時，如果合作的人心意不相通，甚或看法相反，是很難有好效果的。已故的樂壇巨人卡薩爾斯（Pablo Casals, 1876-1973），他是大提琴家、指揮家、作曲家，曾說過下面有關他自己的一個故事：

一次他到某地演出德伏扎克的大提琴協奏曲。演出的上午，他第一次和樂隊一起練習。奏完第一樂章，一切似乎都還順利。指揮對卡薩爾斯說："不錯，是嗎？可是這樣的音樂，真是浪費了你和我的天才。"卡薩爾斯還以為指揮在開玩笑，後來發現他是嚴肅的。那位指揮的確認為德伏扎克的協奏曲是首庸劣的作品，選為音樂會節目之一，只是迎合聽眾的口味。於是卡薩爾斯便拒絕和這位指揮合作演出，因為他認為德伏扎克的協奏曲是出於天才之手，是不朽的音樂名作。主辦人認為卡薩爾斯既然簽了合約，音樂會的票亦已售罄，不應只因為意見相左便隨便毀約。但卡薩爾斯堅持他和指揮對作品的看法既然如此懸殊，絕對不能合作，這是對作品、作家、

音樂的基本忠誠。他寧願賠償主辦人金錢，兼且背上不負責任、壞脾氣、失場的種種惡名，也不能離棄原則，對音樂不忠。

所以有關著名室樂團團員之間意見相左，貌合神離的傳說，我看大多不可信。如果他們的私交只是泛泛，應該是為了音樂，不願受其他非音樂因素的影響，所以故意維持淡如水的"君子之交"。

意見分歧

不過也有意見不同而合作演出的事例。最著名的是已故加拿大鋼琴怪傑顧爾德（Glenn Gould, 1932-1982）和伯恩斯坦第一次合作演出布拉姆斯的第一鋼琴協奏曲。演出之前，伯恩斯坦向聽眾宣佈："接下來的演奏，我是不同意獨奏者對這個作品的看法的。可是獨奏者堅持不讓，我姑且順從他的意見。結果如何請各位聽眾定奪。"這件事引起很廣泛的討論。討論有集中在到底顧爾德的看法對（節奏比一般慢得多），抑伯恩斯坦對。但也有爭論伯恩斯坦的行為是否正確。如果他和顧爾德有這樣大的歧見，他是否應該取消該項節目，維持他對作品的忠誠？奏前對聽眾的宣佈，並不能洗去他的責任，反倒顯出他的不負責任。無論如何，他們這次"道不同"的合作，在音樂上並不成功，極其量只惹來了一場有趣、有意義的辯論。

6.4 貝多芬的《廣陵散》

一個星期日下午，甚麼地方也不去，甚麼事也不做，聽了整整五、六小時的室樂。最打進心坎，旋律好幾天都還盤旋腦中，在工

作中不知不覺便哼了出來的是貝多芬的降 B 大調三重奏，op. 97，被稱為《大公爵三重奏》（*Archduke Trio*）的一首作品。差不多任何人一聽便喜歡的古典音樂作品並不多，這首三重奏是其中一首。

那天下午我聽的錄音是亞殊卡尼茲，鋼琴；貝爾文小提琴；哈瑞爾（Lynn Harrell）大提琴。他們三位都是知名的獨奏家。他們的演奏，從鋼琴奏出的第一個樂音到曲終三個樂器齊奏的最末一個樂音，都一直把聽眾的注意力抓緊不放。到全曲終結，聽眾才不由得透一口氣，心中喊：「Bravo！」

室樂，就像上文說過，演奏者之間要有很好的默契。除此之外，他們還得肯放棄自我。當音樂需要讓其他奏者露鋒芒、領風騷的時候，甘願退居末席，為他人伴奏——別人是好花，自己當綠葉。因此把幾位天皇巨星放在一起，未必能奏得動人。一來他們一起演奏練習的機會不多，往往未能合作無間。再加上各人都習慣了成為聽眾注意力的焦點，就是有片刻未能獨佔光輝，亦會不甘寂寞。這些由明星組成的室樂團的演奏，很多時候便成為爭逐出人頭地的競賽，在音樂上都是失敗的。但上述三位名家的演出卻是非常成功。大概因為他們三個人私交甚篤，演奏起來，心意相通，仿如合作了數十年一樣。而且都肯犧牲小我的光芒，完成音樂上的大我。

《大公爵三重奏》精彩的錄音很多。我的第一張《大公爵》唱片是五十年前出版，蘇聯錄音的。演奏者全都是明星。基留斯（Emil Gilels）負責鋼琴；高根（Leonid Kogan）負責小提琴；大提琴由羅斯杜魯波域治（Mstislav Rostropovich）負責。除了錄音不如前者以外，演奏也是非常成功，絕不比 EMI 的遜色。可惜這張唱片現在已經找不到了。除了上述兩張外，市面上還有好幾種不同的錄音，但大多

是包括在貝多芬三重奏全集裏面。

貝多芬的降 B 大調三重奏所以稱為《大公爵三重奏》，是因為貝多芬把這部作品獻贈給奧地利大公爵魯道夫（Rudolf）。貝多芬雖然一生蔑視權貴，認為他們的聲名、權力、財富都只不過因為幸運地生進富貴之家得來的，而藝術家的成功卻是靠過人的才華和努力，是以比貴族更值得尊敬。但他只是不肯阿諛奉承，並不至孤高得拒絕一切貴族的支持。大公爵魯道夫比貝多芬年輕二十年，酷愛音樂，彈得一手不錯的鋼琴，曾受教於貝多芬，是貝多芬一生中最大的經濟支持者。

對這位常給他經濟支持的大公爵，貝多芬似乎非常尊敬和感激。他不少偉大的作品都是獻給魯道夫的。譬如他的 G 大調第四鋼琴協奏曲，op. 58；降 E 大調第五鋼琴協奏曲（《帝皇》*The Emperor*），op. 73；給獨奏鋼琴的降 E 大調（《告別》*Les Adieux*）奏鳴曲，op. 81a；被公認為獨奏鋼琴曲中最偉大的作品之一的降 B 大調（《槌琴奏鳴曲》），op. 106；貝多芬唯一的歌劇《費德里奧》（*Fidelio*）和《莊嚴彌撒》（*Missa Solemnis*），op. 123，全部都是獻給這位大公爵的。我沒有仔細統計，不敢肯定，但相信獲得獻贈最多偉大樂曲的人，魯道夫大概應該居首位了。

貝多芬最後的室樂演出

《大公爵三重奏》是貝多芬所作最後一首包括鋼琴的室樂作品。1814 年《大公爵三重奏》首演，貝多芬已經全聾了，但他仍然勉強擔任鋼琴部分。據在場的另一位作曲家史博（Ludwig Spohr, 1784-1859）的記載："鋼琴完全走了音，但貝多芬不曉得，因為他根本聽

不見。到強音的樂段，貝多芬拚命按琴鍵，整座鋼琴似乎要塌下來了；在弱音的樂段，用力之輕又令鋼琴根本沒有發出任何的聲響。如果不是有琴譜在手，便完全不能明白這個作品。然而這個悲劇卻使我深深感動。"這次演奏也是貝多芬最後一次公開演奏。

室樂是演奏者之間最親密的交通。不少音樂家認為室樂其實是為奏者而寫多於為聽者而寫。也許貝多芬發現他再也不能參與室樂的演奏了，所以他也不再寫有鋼琴的室樂。《大公爵三重奏》就是這位樂壇巨人，為他可以參與演奏的室樂所作的《廣陵散》。

6.5 《鱒魚五重奏》

除了二、三、四重奏以外，還有五、六、七、八、九重奏，十重奏以上，便似乎沒有專有名詞，一般就只說為某數目（為十一種，十二種，十三種）樂器寫的樂曲了。在下面給大家介紹一首著名的五重奏，那便是舒伯特（Franz Schubert, 1797-1828）A 大調的《鱒魚五重奏》（*Trout*），D667。1817 年，舒伯特為詩人舒巴特（C.F.D. Schubart, 1739-1791）的小詩《鱒魚》配上了音樂。這首小詩的大意是：

> "在一彎清澈的溪水裏面，一條鱒魚自由自在、無憂無慮
> 地在嬉戲。忽然來了一位垂釣者，拿着魚竿，站在岸上，要
> 捕捉這條魚。我心裏想，水是這樣的清，魚是這樣的機靈，
> 一定不會上釣。可是這個可惡、狡滑的賊，他先把溪水弄得

混濁不堪。在曚昧不清的情況下，鱒魚上釣了。看着在鈎上
掙扎的魚兒，我只能空自悲憤，愛莫能助。"

　　開始兩節，舒伯特以輕快的音樂描寫魚之樂。到了最後一節，
音樂轉成小調，刻畫出鱒魚——也是人間常見——的悲劇。鋼琴由
始至終都在描寫湧流不息的溪水。

　　兩年以後的夏天，舒伯特和朋友到奧地利山區遊玩，遇到一位
業餘大提琴手鮑嘉納（Sylvester Paumgartner）。他對《鱒魚》一歌情
有獨鍾，邀請舒伯特為他寫一首五重奏，裏面必須包括《鱒魚》的主
題。而且配器方面也有特別的要求：鋼琴配四個弦樂器，但不是常
見弦樂四重奏的樂器，而是把四重奏裏面的第二小提琴換上低音提
琴。這個特別的要求，其實不易辦得到，因為低音提琴的音域特低
和其他樂器有一段距離，而
且不適宜用來奏旋律，通常
只是用來加強低音部分的和
弦。室樂裏面，所有樂器都
同樣重要，若來了一個低音
提琴，尤其是只有五個樂器
的五重奏，安排可不容易。
然而舒伯特欣然應命，而且
在年底以前便完成所託，把
作品送到鮑嘉納手裏了。
　　五重奏的第四樂章便是
《鱒魚》主題的變奏：最先

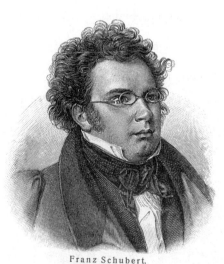

Franz Schubert.

舒伯特

的三個變奏，主題分別由鋼琴、中提琴、低音提琴奏出，變化只在配音的部分。在第四、第五變奏，主題才有變化。在最後一個變奏，舒伯特把歌曲裏面的鋼琴伴奏也放了進去，於是鮑嘉納所歡喜的《鱒魚》主題，伴奏都在五重奏中出現了。

EMI 李克特（Sviatoslav Richter）鋼琴配鮑羅丁四重奏（Borodin Quartet）的成員，再加低音大提琴手韓德納格爾（Georg Hörtnagel）的錄音值得推薦。

6.6 "不設安全網" 的音樂

在外國唸研究院的時候，一次，一隊著名的室樂團在城內舉行演奏會。翌日，房友看過早報的評論説："報上説昨晚的演奏很好，十分投入，又敢於嘗試。讚揚他們這種作風是'不設安全網'的演奏。"我覺得"不設安全網的演奏"一詞相當新穎。拿過報紙來一看，原文是："The nonet performance was committed and bold." 説的是當晚音樂會中的一項九重奏。拉丁文裏面"nonus"是"九"的意思，"nonet"也就是九重奏，並非"不設（安全）網"（no net）。

今日日曆裏面，November 是 11 月。其實這個字是從 nonus 出來的，當初是 9 月。公元前 900 年左右，羅馬人用的日曆一年只有 10 個月，共 304 天，而且是以 March（現今的 3 月）為歲首，大概是一年以春天，萬物欣欣向榮的日子為開始之意。除 March 以外接下來的 April、May、June 都是以當時他們所信奉的神祇的名字作月份的稱呼。接下來，就只稱之為 5 月 Quintilis、6 月 Sextilis、

7 月 September、8 月 October、9 月 November 和 10 月 December。（Quint、Sex、Sept、Oct、Nov、Dec，就是拉丁文 5、6、7、8、9 和 10 之意）。

到了公元前 7 世紀，羅馬天文學家因為 10 個月和地球繞日一周的時間相差太遠，所以在 10 月之後再多加了 January 和 February 兩個月，一年便有 12 個月了。

公元前 600 年，羅馬的一位君主因為 January 有慶祝 "始創之神" 的節日，所以把一年之始從 March 改到 January。雖然改曆之後 5 月已經在新曆裏變成了 7 月，其他的也順次排後了兩個月，可是卻沒有更改 5 月到 10 月的稱謂。

這樣過了幾百年。凱撒大帝為了紀念自己，把 Quintilis 改成用他自己的名字 "July"。繼任的奧古斯丁，認為自己的功業和凱撒的一樣，並駕齊驅，於是不甘後人，也把 Sextilis 改成用他自己的名字 "August"。可是 September 到 December 這四個月的名稱都沒有修改，於是這四個月就維持 "名不符實" 直到如今。很多人不只不明白 Sept、Oct、Nov、Dec 的意義，甚至誤會了它們是 9、10、11、12 的意思。

在音樂裏面，它們仍然維持本來的意義。"Nonet" 是九重奏，不是十一重奏，也當然不是 "不設安全網" 的作品了。

鮮見的九重奏

九重奏，在音樂作品中並不多見。如果我們稍稍知道室樂的特質便不難明白其中的原因了。室樂無論從作者或奏者的角度看都是件吃力不討好的事。交響樂團陣容龐大，管弦俱備，又打又吹，好

不熱鬧。聽眾掏腰包也掏得舒服。論斤計兩，好幾十人在台上演奏給自己欣賞，覺得物有所值。

　　獨奏，是崇拜明星心理。獨奏者技藝超卓。一雙手（有些樂器，好像風琴，也包括腳），一具樂器，演奏者使出渾身解數，竟然發出千變萬化的聲音，不得不叫人擊節讚賞。

　　室樂，就只幾件樂器，音量不大，且有單薄之感，又沒有一個英雄人物，作為聽眾注意力的焦點，大家便覺得過於平凡，不夠吸引力。

　　然而，演奏者奏室樂卻覺得很花心力。在龐大的管弦樂團裏面，還容許你間中扮一扮南郭先生。[4]偶爾失手，一般而言，他人未必覺察得到。再有指揮提點甚麼時候開始、結束，快慢、強弱如何等等。室樂每個樂手都有他獨立而同等重要的部分。出了錯，可說"無地自容"。但又不像獨奏音樂可以隨意揮灑，必須和其他的人合作無間，卻又沒有指揮去提點聯繫，維持大局。每個人必須求與其他樂手進退同序，心靈相通，一方面要專心演奏，另一面要留神聆聽，相當辛苦。三重奏、四重奏，還只須聽取其他兩、三人，九重奏就是名符其實的要耳聽八方了。

　　對作曲的人來說，室樂的要求很高。好的室樂作品，每種樂器都是獨立的，卻同時又是全個作品中不能缺少的有機部分。而且，樂器間必須音量平衡，音色調協。九重奏，要照顧九件不同的樂器，和其中彼此的搭配，那很講究作者的功力。

4　南郭先生，成語故事，表示濫竽充數的意思。齊宣王喜歡聽吹竽合奏，南郭先生混在其中裝懂。後來，齊宣王兒子繼位後，喜歡聽竽獨奏，南郭先生便敗露了。

　　最早的九重奏作品可算是史博的作品 F 大調九重奏，op. 31。樂器搭配上，他用了小、中、大、低音提琴四個弦樂器，再加上長笛、單簧、雙簧、巴松管和號角五個管樂器。史博生前大名鼎鼎，身後卻漸漸被人遺忘了。從這首作品看來，他絕對不是浪得虛名的。我們把他忘記了是我們的損失。

　　這首九重奏現存的唱片只有 Hyperion 拿殊合奏團（Nash Ensemble）奏的，幸而演奏和錄音都很好，可以推薦給大家。

6.7 《動物嘉年華》

　　西洋詩裏面有不少模仿動物，特別是鳥類聲音的詩句。比如托馬斯・納希（Thomas Nashe, 1567-1601）著名的一首 "Spring, the sweet spring"，當中每一節都用 "Cuckoo, jug-jug, pu-we, to-witta-woo!" 這些鳥聲作結。這在中國的文學作品裏面卻很少見。這大概因為中國文字不是拼音文字，要摹擬一種聲音，並不像歐洲拼音字可以把字母隨意組合來得方便。

　　歐西的音樂也有仿效動物聲音的，最常見的便是模仿布縠鳥 "咕咕" 的啼聲。韓德爾第十三 F 大調風琴協奏曲，就是因為有摹擬布縠鳥的聲音而被稱為《布縠鳥及夜鶯協奏曲》（*The Cuckoo and the Nightingale*）。貝多芬《田園交響曲》第二樂章：溪畔小景，結束的時候也有包括布縠鳥啼聲的鳥唱，為音樂帶來牧野的氣氛。

　　除了模仿以外，西洋音樂也有描寫動物的。那就是用音樂把動物的神態表現出來。這類音樂中，法國音樂家聖桑的《動物嘉年華》

大抵知道的人最多。聖桑的《動物嘉年華》寫成於 1886 年，本來是
首室樂作品（所以放在這裏介紹），為音樂圈內的朋友而寫的，共用
了 13 件樂器：兩具鋼琴、兩個小提琴、提琴、大提琴、低音提琴、
長笛、短笛、木琴（xylophone）、玻璃琴（glass harmonica），兩支音
域不同的單簧管。作品裏面有很多音樂上的玩笑。聖桑生前禁止公
開演奏這個作品，怕影響他作為嚴肅作曲家的形象，其中只有〈天
鵝〉一曲例外。1922 年 2 月 25 日，聖桑逝世後兩個月，作品完成
後 30 年，《動物嘉年華》才獲首演，曲裏面的〈水族館〉、〈鳥園〉，
一聽之下，八成人都可以猜到音樂描寫的是甚麼動物。其中〈大龜〉
和〈大象〉兩段，雖然同是緩慢的舞曲，但大象始終是快一點，而且
是腳踏實地的；至於龜的舞姿卻給聽者一個在水中浮游的感覺。

　　《動物嘉年華》裏面最流行的是〈天鵝〉。那是由兩個鋼琴陪伴
大提琴的小曲。鳳凰只是傳說裏面才有的。孔雀開屏時雖然華麗，
但西方傳統上卻以它為驕傲的象徵。混身潔白的天鵝，在水面滑行，
毫不着力，從容高貴，那才是鳥中之王。〈天鵝〉一曲雍容典麗，實
在是天鵝最好的寫照。

　　今日要找 13 具樂器演出的室樂版本的錄音，很不容易。這裏介
紹的都是改編由樂隊演出的版本。我最歡喜的是 Virgin 司譚普指揮
倫敦學院樂團的演出。

間奏一 Entr'acte I

　　記不起是從那本書看到以下這段話："倘若你不想給別人瞧不起，把你當成音樂盲，那麼當有人跟你提到巴哈的時候，千萬不要說不懂，或者妄加批評。如果真的對巴哈一無所知，或者不了解他的音樂，最好的反應便是兩眼一翻瞧天看，感慨繫之地說：'噢，巴哈！……'好像千言萬語無從說起，那便可以混過去了。"談到別的音樂家，就是貝多芬，卻不能用這個技倆過關。因為在西洋音樂史上，只有巴哈是被人視為仰之彌高、鑽之彌堅、深不可測、難以言詮的樂壇巨人。

　　這位受萬世景仰的音樂家的一生卻是再平凡不過的了。他並不是莫札特一樣的神童；也不像貝多芬，畢生和壓迫他的命運抗爭而勝利。他有生之年並未曾享過如海頓一般的盛譽；也沒有李斯特、蕭邦的韻事奇傳。他並沒有留下任何膾炙人口的趣聞逸事。他不是在小小的封邑裏面當官廷樂師，便是任職教堂的詩班指導和風琴師。一生平淡，沒有甚麼姿彩。

　　他很可能是天縱之資，但他在音樂上的成就是靠後天的努力。他 9 歲喪母，10 歲喪父，以後便跟他的兄長約翰・克里斯多夫（Johann Christoph, 1642-1703）過活，直到 15 歲中學畢業為止。除了音樂以外，巴哈其他方面的學業也一定有良好的表現，因為在當時一般人是要到 18 歲才能唸完中學的。中學畢業後，巴哈在離家 200 里的小鎮找到一份足以餬口的詩班員職位。這不多不少和他是巴哈家族的成員有點關係，因為那裏的人很欣賞他先人的音樂作品。

　　這第一份工作對巴哈有很重要的影響，因為當地另一個教堂有一位很出名的風琴師波含（Georg Bohm, 1661-1733），波含的演奏引起了巴哈對風琴的興趣。他知道波含的老師賴因肯（Jan Adams

Reinken, 1623-1722）在漢堡，於是不辭勞苦，步行 30 里，來回 60 里，到漢堡聽賴因肯的演奏。

巴哈對風琴音樂的興趣和鑽研的苦心從下面的故事可見。到了 18 歲，巴哈開始轉聲，不再適宜任詩班班員。1703 年他在另外一個小城找到了一份風琴師的工作。兩年以後第一個長假，他竟然徒步走了 200 里去聆聽當時德國最著名的風琴師布克斯特胡德（Dietrich Buxtehude, 1637-1707）的演奏。巴哈有生之年是以風琴技巧飲譽德國的。這並不只是天分，而是和他對風琴那種苦學的毅力有很大的關係。

1708 年巴哈離開了小城教堂的職位，到威瑪（Weimar）宮廷樂隊裏面當一位樂員及風琴師。這擴大了他的音樂視野，增深了他對樂隊音樂的了解。《論語》裏面記載孔子說：“吾不試，故藝。”這就是說：“我沒有被重用，沒有穩定的職業，所以學到不少的技藝。”孔子的話很有道理。一個人開始的時候事業不順遂。為了謀生轉了幾次行。要適應、滿足種種不同的要求，往往便學到多方面的技藝，做人也比較圓通。如果第一份工作便一帆風順，白頭到老，可能至死也只是一技之長。不過“藝”雖然是有好處，但達到“藝”的過程卻是有很多辛酸，並不太好受的。巴哈在音樂方面的“藝”，也可能是因為他早期的“不試”。

在威瑪工作了六年，他擢升為樂隊的領隊（concertmaster），除了在樂隊演奏外，還有機會到附近的大城市開風琴演奏會。他風琴的造詣也開始邐遹知名了。1715 至 1716 年間，他接受別人安排和法國路易十五的宮廷風琴師馬贊（Louis Marchand, 1669-1732）作一次比賽。可是當賽期接近的時候，馬贊怯於巴哈的威名，竟然棄

約跑回法國去，令青年的巴哈沾沾自喜。幾個月後，威瑪宮廷樂師（kapellmeister）出缺，巴哈以為那職位定是自己的囊中物，可是威瑪王公卻棄他不用，聘任了別人。巴哈遂萌去意。1717 年底他被邀請出任高坦（Cothen）王公的宮廷樂師，可是威瑪的舊僱主卻不肯放人，鬧得非常不愉快。在 11 月 6 日，巴哈因為"過分堅持僱主立刻讓他辭職"，被捕下獄。也不知是否由於新僱主的說項，在 12 月 2 日他的辭呈終於被接受，同月便到了高坦處履新。

巴哈的新僱主非常喜歡音樂，還懂得玩幾種不同的樂器，但卻是卡爾文派的新教徒，[1] 反對教堂音樂。所以巴哈的任務主要是寫非宗教的音樂，供僱主演奏和欣賞。宮廷裏面備有一隊水準頗高的樂隊。今日最流行的、由巴哈所作的樂隊音樂，如他的兩首小提琴協奏曲、雙小提琴協奏曲、雙簧管及小提琴協奏曲、四首管弦樂組曲，和前面介紹過的六首《白蘭頓堡協奏曲》，都是他在高坦宮廷樂師任內寫的。除此之外，三首獨奏小提琴奏鳴曲、三首獨奏小提琴變奏曲和不少的其他器樂作品都是成於這個時期。

可是到了 1723 年，巴哈又離開高坦，原因有人認為是他太太在 1720 年去世，他想離開傷心地。不過他在 1721 年年底已經再娶，而且婚姻生活幸福，這似乎不是他離開的主因。更可能的原因是高坦的王公在 1722 年初結婚，太太不喜歡音樂。受了太太的影響，高坦王公對音樂的興趣大減。巴哈覺得留下來前途並不光明。恰巧這時萊比錫（Leipzig）聖多馬教堂（St. Thomas Church）有空缺。萊比錫

1　基督教新教的其中一個派別，由約翰·卡爾文（Jean Calvin）為始創人。

在當時是個名城，有小巴黎之稱，職位的待遇不比高坦宮廷樂師差，而且小孩子受教育的機會也較好，所以巴哈便申請了。

　　巴哈並非聖多馬教堂的首選。他們起初選擇了泰利文（Georg Philipp Telemann, 1681-1767）。 泰利文過去二百多年一度沉寂，最近二、三十年左右才又再受人重視。他是多產作家，留下來的作品超過三千首，但今日音樂界一致公認，他的成就遠遠不及巴哈。可是當時的看法並非如此，當時泰利文的聲望比巴哈高得多。當泰利文婉拒萊比錫的聘約後，聖多馬教堂一個執事感歎地說：「最佳人選既然不肯來，我們只好接受一庸碌之輩了。」想不到這個「庸碌之輩」竟然使聖多馬教堂名垂音樂史冊。

　　在聖多馬堂，巴哈的職責是訓練及領導詩班，為每次崇拜寫一首歌唱組曲（Cantata），並負責指揮詩班及樂隊演唱。這些歌唱組曲有全合唱的、有全獨唱的、有合唱，獨唱混合的，配合崇拜的主題。路德會每年除了禮拜日的崇拜外，還有特別假日的崇拜，兩者合起來每年大概共 59 次。不過這些主題五年循環一次，所以巴哈雖然任職二十多年，只作了三百首左右和信仰有關的歌唱組曲，而在今天仍然保存的有二百多首。除此之外，每年基督受難節，或教堂裏面有嫁娶喪葬，還要寫些特別音樂。長長短短加起來，今日還見到的接近三百首。雖然如此，差不多沒有一首是敷衍塞責的作品。每一首都是言之有物的，音樂和歌詞配合得非常妥當，這些歌唱組曲不止是巴哈藝術的精華，也是西方聲樂的瑰寶。下面我們轉談西洋音樂裏面的聲樂，在這裏就以巴哈為引子吧。

第二部 聲樂

7 歌唱組曲

7.1 宗教的歌唱組曲

巴哈在聖多馬教堂作的，今日我們稱之為 cantata。

Cantata 一般都譯為"清唱曲"或"合唱曲"，這兩個譯名都不妥帖。"清唱曲"這譯名令人以為 cantata 是沒有伴奏，只有人聲。事實上 cantata 絕大部分是有伴奏的。"合唱曲"這個譯名便更糟了，因為有很多 Solo Cantata，難道譯為"獨唱的合唱曲"？

其實 cantata 是一組有關同一主題，或敍述一個故事的歌曲：可以是獨唱、二重唱、三重、幾重、合唱，或其中各種不同的組合。所以，我把 cantata 譯為"歌唱組曲"。

要在二百多首巴哈的歌唱組曲中挑兩、三首來介紹是很難的，精品實在太多了。下面選取的是我特別喜歡的。第五十一首《在全地讚美神》（*Jauchzet Gott in allen Landen*）。這是作於 1731 年的。那一年聖多馬教堂詩班缺人手，所以巴哈只能多寫些獨唱的歌唱組曲，這一首本來是由男童聲獨唱的。當時詩班雖然缺人，但似乎只是"量"上的缺乏，參與詩班的無論兒童抑或成人，水準一定極

高。今日就是頗有訓練的女高音也會覺得這首歌唱組曲不易唱，更
遑論由童聲唱出了。全曲分成四段，開始及結束兩段的樂隊音樂都
有喇叭部分，為全曲帶來高興的氣氛。尤其是最後一段〈亞利路亞〉
（*Hallelujah*），獨唱者和喇叭一唱一和，精彩無倫。

　　另一首也是作於同一時期，但是由男低音獨唱：《我已經足夠
了》（*Ich habe genug*），用的是《聖經·路加福音》的一個故事：西
面看見嬰孩耶穌，覺得自己已經見到救主，再別無他求，可以安然
去世了。全曲唱出相信神的人面對死亡也不畏懼的平安。目前市面
上第五十一首我喜歡的是李奧哈瓦德（Gustav Leonhardt）指揮的，
但今日已經不再獨立發售了，大家也可以試試 BIS 日人鈴木雅明
（Suzuki Masaaki）指揮的，我雖沒有聽過，但他的巴哈演繹十分可
靠。第八十二首 Archiv 菲舍·迪斯考（Fischer-Dieskau）的值得推薦。

7.2　非宗教的歌唱組曲

　　因為巴哈寫的多是宗教的歌唱組曲，今日樂迷的心中，"歌唱
組曲"似乎都和宗教有關，而且跟巴哈結了不解緣。不過"歌唱組曲"
不一定和宗教有關係。和巴哈同期的泰利文就寫過一首《金絲雀歌
唱組曲》（*Canary Cantata*），獨唱者唱出他對被貓兒殺害的金絲雀
的哀悼。其中一段是對貓的咒詛：

　　　吃吧！吃個肚滿腸肥。吃吧！你這個暴徒四處作歹為
　　非。吃，吃，吃，吃，但願雀兒在你裏面撕裂你的肝腸，啄

碎你的脾肺，使你馬上一命歸西。

小題大作，煞是有趣。

好幾年前普雷（Hermann Prey）和菲舍・迪斯考都有過這首"歌唱組曲"的錄音，現在都已絕版了。印象中兩個演奏難分高下，都令人滿意。

一談到巴哈，稍懂西方音樂的人都會肅然起敬。大概太敬重他了，往往覺得他是個缺乏幽默感的人：莊嚴、凝重，卻不平易、歡欣。其實，這大半是因為他的職業要求他寫宗教性，或教育性的音樂，因此給我們這個錯覺。倘使他沒有僱主，要像跟他同年而生的韓德爾一樣靠銷售所寫的音樂為生，要創作娛樂價值高，吸引大量聽眾的歌劇，我相信我們對巴哈的印象便會完全兩樣。

巴哈也寫有非宗教的歌唱組曲，其中一首《咖啡歌唱組曲》（*Coffee Cantata* BWV 211），是他寫的樂曲中最接近歌劇的一首，輕鬆、幽默、生動、活潑，完全不是他的其他作品給我們的

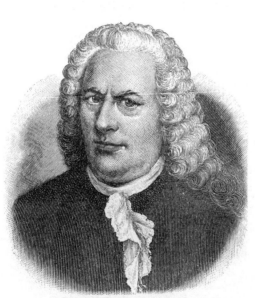

Johann Sebastian Bach.

巴哈

那種拘謹、不苟言笑的模樣。《咖啡歌唱組曲》作於 1739 年，屬於巴哈的後期作品了。

組曲的故事很簡單：

一位待字閨中的女孩子嗜喝咖啡。17 世紀末、18 世紀初，咖啡是奢侈品，女孩子愛喝咖啡給人好奢華、耽享樂的印象。（另一種高級的飲品是熱巧克力，莫札特在歌劇《到處楊梅一樣花》(*Così fan tutte*) 裏面便以巧克力開過劇中女角的玩笑。）父親對女兒愛喝咖啡的嗜好大不以為然，屢屢提出警告要她放棄，甚至恐嚇：如果繼續喝咖啡，便不再給她添新衣、買首飾，不讓她出外，甚至不准她倚窗外眺，女兒都無動於中。她在獨唱裏面已經唱得清楚：

咖啡味道真美妙，千個熱吻、萬盂醇酒都比不了……

對於父親的威嚇，她都回答說：

不相干，只要有咖啡可喝。

父親最後掣出殺手鐧：如果要咖啡，便不給她找丈夫。女兒急了，說：

沒有丈夫？！永遠不嫁？！永別了咖啡，以後一滴不沾唇！

可是旁述的告訴我們：上有政策，下有對策。女兒四處散播消息：追求她的必須答應結婚以後咖啡照喝，到死不變，否則休想成功。

整首組曲就是三位演唱者，男低音、女高音分飾父女，再加一

位男高音的旁述者。除了沒有佈景，不是在舞台上演出以外，全個作品和當時流行的滑稽笑劇沒有很大的不同。音樂輕鬆、活潑、悅耳動聽。聽過以後，大概沒有幾個人會繼續認為巴哈是位不苟言笑，沒有幽默感的作曲家了。

在坊間可以買得到的《咖啡歌唱組曲》很多。我喜歡的是Nonesuch 里斯頓柏指揮沙里室樂團（Karl Ristenpart, Orchestra of the Sarre）的演出。EMI 林德樂團（Linde Consort）的錄音也十分精彩，但不若前者能帶出曲中的滑稽氣氛。

講求名氣的可以一試 Philips 馬里納指揮聖馬田樂團（Neville Marriner, Academy St. Martin in the Fields），獨唱部分由菲舍‧迪斯考和瓦拉蒂（Julia Varady）擔任父女角色的錄音。這樣的陣容，任何人都不應該失望的了。

8 神曲

　　另一種和 Cantata 同類，也是由獨唱、合唱、大合唱組成一套的大型歌唱作品，但卻不叫作 Cantata，而稱為 Oratorio。"Oratorio"中文往往譯為"神曲"。其實這個譯名不大妥帖，因為 oratorio 雖然大多數跟基督教有關，但並不是所有都帶宗教意味，所有都和神有關係的。不過在這裏也便從眾，稱之為神曲。

　　神曲這類別的樂曲在 16 世紀已經出現。韓德爾在英國本來是以寫歌劇而著名的，後來，聽歌劇的樂迷數目漸減少，韓德爾便改寫神曲了。其實神曲和歌劇差不了多少，都有個故事內容，只是前者不是在舞台上演出，沒有佈景、服裝、動作，而且合唱項目較多。

　　沒有佈景、動作，神曲應該不如歌劇般吸引，但也有它的優點，就是內容不必受舞台有限的空間所拘囿。韓德爾在選材上匠心獨運，大部分作品都是採用當時一般人耳熟能詳的基督教《聖經》故事。聽眾既然熟悉這些故事，他們的想像力便可以隨着音樂恣意馳騁，在心中看到不同的情境、動作，格外容易投入。

　　再加上基督教《聖經》的故事都經時間的考驗，內容豐富，意義深遠，不是一般歌劇情節可以比擬的。以色列人在埃及為奴，神以

十災打擊埃及，摩西說："容我的百姓離開！"然後在雲柱、火柱帶領下浩浩蕩蕩向迦南進發。那種雄偉、氣魄，歷史上有哪幾個故事可以望其項背；耶弗他率領軍隊抵抗外敵，答應上帝倘若奏凱而歸，將把他最先看到的家中之物獻給上帝為祭，結果他的女兒帶着一羣少女載歌載舞到城外迎接勝利回來的父親。故事裏面那種神人間的矛盾，感情和責任的衝擊，又豈是一般人可以想像得到，編寫得出來？這些故事都一一成了韓德爾神曲的題材，也怪不得大受英國聽眾歡迎。今日這些神曲幾乎完全掩蓋了他的歌劇作品了。

而今日最多人認識的神曲，便是《彌賽亞》。

8.1 《彌賽亞》

《彌賽亞》一曲最特別的地方是全部歌詞都是取之於基督教的《聖經》。透過這些經文，敍述了耶穌生平對信徒的意義。全曲分三部分，第一部分是關乎耶穌降生的預言和故事。其中最著名的是合唱："因有一嬰孩為我們而生，有一子賜給我們……他名稱為奇妙、策士、全能的神、永在的父、和平的君"充滿了盼望和欣喜。

第二部分敍述耶穌在世被人拒絕。雖然沒有正面提到他被釘十字架，但強烈顯示了他被排斥，遭苦待。這部分最重要的曲目是女低音獨唱："他被藐視，被人厭棄，多受痛苦，常經憂患……"雖然如此，他被人排拒，甚至死在十字架上，為人帶來永生，為他帶來榮耀，完成了上帝的工作。這部分是以全曲最著名，也許是所有西方合唱音樂中最著名的〈哈利路亞頌〉作結。"哈利路亞"（Hallelujah）

是希伯來文"讚美上主"的意思。西方宗教音樂中有不少《哈利路亞頌》（或〈亞利路亞頌〉，因為"Hallelujah"有時是拼寫成"Alleluia"的）。

　　據說《彌賽亞》1743 年在倫敦首演的時候，當時的英皇喬治二世（George II），聽到〈哈利路亞頌〉——"他要作王直到永永遠遠。萬王之王、萬主之主，哈利路亞"——的時候，感動得脫掉了皇冠，站了起來，表示對這位永遠的王的尊敬。今日，不少地方，當《彌賽亞》唱到〈哈利路亞頌〉的時候，聽眾都起立致敬。這個習慣，便是從那時開始的。究竟喬治二世有沒有脫冠而起，現在很難考證了。縱使是事實，今日的聽眾也不必效尤。沒有這個感動，只是勉強自己順從習俗是一種虛偽，並不是對上帝真的尊敬、上帝大概不會悅納這種並非由衷的敬禮。

　　女高音唱出："我知我的救贖主活着，"掀開了第三部分，是信徒對復活——耶穌的復活，和透過他的復活，所有信徒都得以共享的復活——的謳歌和禮讚。這部分裏面，美麗的歌曲一首接着一首。女高音之後是合唱團唱出："死既是因一人而來，死人復活也是因一人而來。"男低音獨唱："號筒末次吹響的時候……，死人要復活成為不朽壞的，"樂隊的喇叭獨奏，吹活了末次號筒。接着女低音，男高音合唱："死啊！你得勝的權勢在哪裏！？死啊！你的毒鈎在哪裏！？"是向死亡的嘲弄。這一首又一首美麗的歌曲，把全曲一步一步帶到光榮、勝利的結束。無論在篇幅，中心思想，復活都是《彌賽亞》最主要的信息。

　　《彌賽亞》的錄音很多，精彩的也不少。無論聽的人品味如何——好古、愛今、忠於原著，或追求效果，都可以找到適合的演

奏，滿足特別的要求。

首先讓我介紹 Decca 沙真指揮皇家利物浦愛樂交響樂團
（Malcolm Sargent, Royal Liverpool Philharmonic Orchestra），和其與哈
特斯菲爾德合唱團（Huddersfield Choral Society）的錄音。樂隊用的是
現代樂器，合唱團超過一百人。過去百多年，在英國都是這樣演奏
《彌賽亞》的。這個錄音代表了最優秀的傳統演繹。

戴維斯爵士的 Philips 錄音剛面世的時候，哄動一時。因為他一
反傳統，無論樂隊、合唱團的人數，都較以往的習慣少了很多，速
度也加快了。他要追求的是接近韓德爾時代的演奏。不過戴維斯用
的仍然是現代的樂器。

上世紀七、八十年代，音樂界吹起了一陣強烈復古之風，尤其
是在英國。樂器要用古樂器，人數當然要少（大樂隊是十九、二十
世紀的產物）。在這種風氣之下，皮諾克指揮的英國古樂團的錄音
很值得向大家介紹。樂團用的當然是古樂器，但聽來卻不覺得音量
不夠，音質薄弱；合唱團也只有 32 人，不過卻是音色清晰透明，尤
其是唱節奏快、組織複雜的曲目，如 "有一嬰孩為我們而生" 時，大
型合唱團是沒有辦法有它的輕快、清楚，而顯得笨拙、混亂。

和上述相反的極端應該是比湛指揮皇家愛樂交響樂團（The
Royal Philharmonic Orchestra）的演出。他用固森士（Eugene Goossens）
改編的樂隊伴奏，增加了不少銅樂器、鑼和鈸，可是效果一流，相
信韓德爾復生也不會不滿的。

8.2 《創世紀》

另外一首我喜歡的"神曲",是海頓的《創世紀》(*The Creation*)。

顧名思義,《創世紀》是述說基督教《聖經》記載上帝創造天地萬物的故事,歌詞是根據英詩人彌爾頓(John Milton, 1608-1674)的《失樂園》(*Paradise Lost*)寫成的。

海頓在 1794-1795 年第二次到英國,大受樂迷歡迎,可說名利雙收了。他離開英國的時候,他的經理人交給他《創世紀》的歌詞,請他考慮寫成神曲,並且告訴他這是一位叫列利的人寫的,本來是打算邀請韓德爾配上音樂的。海頓猶豫不決。後來他的朋友斯威滕(Gottfried van Swieten, 1733-1803)極力慫恿,説這些高貴的歌詞,只有像海頓一樣才華的作家才可以配上音樂,並且答應把英文的歌詞譯成德文。海頓才毅然答應,斷斷續續地寫了兩、三年,到了 1798 年才完成,先在一位貴族宮廷內首演,一年之後,1799 年 3 月 19 日第一次公開演出。

《創世紀》充分表現了海頓的天才和他利用音樂描述的能力。開始的 50 多小節,海頓的音樂很生動地表現出"空虛混沌……和黑暗"。合唱團輕聲地唱出:

神的靈運行水面上,神説:"要有光",就有了光。

第二個光字卻是陡然地變成強音,而且伴以整個樂團齊奏。聽眾很真實地感到,一個本來黝黑的宇宙,忽然充滿了眩目的光芒。聽覺和視覺的聯繫,再沒有比《創世紀》這一處更緊密更妥帖的了。

我們真個似乎用耳"看"到了這個從黑暗到光明的過程。另一個例子就是當上帝創造了水和旱地,天使的歌頌裏面描述了海洋的波濤,也提到了壯闊的江河,更形容了山間的小澗清流。每種不同的水,海頓都配上不同而又適切的音樂。

　　DG 卡拉揚指揮柏林愛樂樂團的錄音是我最喜歡的。

9 藝術歌曲

9.1　舒伯特的藝術歌曲

　　談到西洋聲樂，舒伯特絕對不能不提。他的生命比莫札特還要短促，但才華卻未必遜色。固然莫札特在音樂上的成就似乎較廣 —— 交響樂、協奏曲、室樂、鋼琴獨奏、歌劇、藝術歌曲，無一不精，處處都留下不朽作品。舒伯特沒有留下著名的歌劇、協奏曲，留下來不朽的交響樂和室樂也是寥寥可數的一兩首 ——《未完成交響樂》、《鱒魚五重奏》等等。可是我們都知道才華不是講究廣，而是決定於深。舒伯特在藝術歌曲上所展示的才華，在西洋音樂史上不作第二人想。

　　舒伯特的藝術歌曲不止是旋律動人，音樂和歌詞配合得妙，而且音樂往往成為歌詞的詮釋，加深了聽眾對詞義的了解和欣賞。文評家用語言或文字為我們講解詩歌，舒伯特卻是用音樂替我們分析，用音樂帶我們進到詩歌的深處，幫助我們體味其中的真義。在這裏讓我們舉他知名的《魔王》(*Erlkonig*) 為例。

　　《魔王》是歌德 (Johann Wolfgang von Goethe, 1749-1832) 作的短

詩，敍述這樣一個故事：

　　一個淒風凜冽的黑夜，一位父親抱着兒子馳馬趕路。孩子在父親懷中看到魔王向他招手，又聽到他在耳畔甘言引誘：“孩子，來吧。我那裏的花朵開得絢麗芳香；我那裏有不同、有趣的玩具給你玩耍；我媽媽要給你編織輝煌奪目的金縷衣；我美麗的女兒天天晚上載舞載歌哄你入睡。”孩子驚怖地向父親投訴，每一次父親都安慰他説：“這不過是幻覺，是天上的雲、林中的霧、路旁顫抖的樹枝。”最後魔王説：“孩子，我愛你年青，愛你貌美，如果你不肯甘心情願隨我走，我便只好動粗了。”孩子嚇得高叫：“父親啊，父親！魔王把我抓得好緊。”父親也嚇破了膽，只是拚命策馬飛奔。當他們終於返抵家門，既驚且累，憂疑焦急，孩子在父親懷抱中，已經死了。

廣受作曲家歡迎的短詩

　　歌德的這首短詩《魔王》對作曲家特別有吸引力。根據統計，為《魔王》配上的音樂一共有超過 50 種。年青的貝多芬也曾嘗試過，但他只完成了 40 小節歌唱部分，和 7 小節鋼琴伴奏。在這芸芸眾多的音樂《魔王》中，舒伯特的作品可説一枝獨秀，享譽最隆。據傳説，甚至歌德也非常妒忌，認為自己的傑作，竟然要待得一個乳臭未乾的小伙子配上音樂才得傳誦一時，對他如此偉大的一位詩人，未免是種侮辱。

　　除了舒伯特之外，另外最為人知的音樂《魔王》是作曲家卡爾・勞維（Carl Loewe, 1796-1869）的作品，寫成於舒伯特的作品前三年。

　　勞維是個教師，同時也是個歌唱家和合唱團的指揮。生平作品

很多，包括五齣歌劇、不少的合唱曲、弦樂四重奏、鋼琴奏鳴曲等
等。今日他的音樂已泰半被遺忘了，只有他寫的三百多首歌曲，還
有不少經常有人演唱。可是在他有生之年，他的名氣是遠遠超過舒
伯特的。

　　至於《魔王》一曲，現在喜歡舒伯特的當然較多，但歷史上認
為勞維作品較優的也大不乏人，而且包括很多音樂上的有識之士。
今舉其中犖犖大者如作曲家李察・華格納和名指揮及歌唱家亨歇爾
（George Henschel, 1850-1934），便都喜歡勞維的《魔王》多於舒伯特
的。

勞維的版本

　　在這裏我不打算討論這兩首作品在音樂上孰優孰劣。我們先看
看勞維怎樣處理這首曲的音樂部分，然後看看舒伯特的配樂，再探
討一下誰的音樂是歌詞較好的詮釋，可以幫助聽眾體味其中的深義。

　　勞維《魔王》的鋼琴部分純屬伴奏。隨着歌詞內容的轉變，鋼琴
的音樂也改變，配合唱者曲中的角色、身分。魔王的引誘是一種音
樂，恐嚇是另一種，父親的安慰又是一種，至於孩子的惶恐，更自
不同。歌曲的主角是唱歌的人，要聽眾留心的是故事內容和情節，
鋼琴只是襯托，使唱歌的更受人注意，故事內容更容易了解。勞維
這樣處理鋼琴部分是可以理解的，因為他本身是個歌唱家。上面提
及過的華格納是歌劇作家，亨歇爾也是唱歌的，他們把唱者視為主
角，和勞維的看法相似，所以也喜歡勞維的作品。

舒伯特的版本

舒伯特《魔王》的伴奏音樂，並不是隨着歌詞的內容而轉變，是有它獨立的價值，但卻和歌詞配合得很好。《魔王》這首詩開始的第一句是問話："在這寒風颯颯的夜裏，誰還在策馬飛馳？"在唱者未唱之前，全曲開首的 15 小節，只是鋼琴獨奏。在這鋼琴的音樂裏面，舒伯特讓我們聽到蹄聲沓沓，厲風于于，把聽眾帶進了故事發生那一個月黑風高的夜晚，幫他們看到這對驚惶憂慮、策馬狂馳的父子。在唱者未唱出問話之先，聽者已經心裏在問。詩的第一句問話也就說出了聽者的心聲，抓緊了聽眾的注意。就只開首這十五小節的鋼琴音樂，便已經看出舒伯特匠心獨運，與眾不同了，而他作《魔王》的時候，還只是 18 歲。《魔王》全曲的鋼琴伴奏，一直維持開首那15 小節的氣氛和節奏，直到最後三小節 —— 父子兩人回到家門為止。我們可以說這是模仿急速的馬蹄聲，描寫父子趕路的情況。（所以到馬停了，節奏也便改變了。）然而，音樂除了急迫之外，還呈現了惶恐和焦慮，甚至是憤怒 —— 面對無可奈何的挫敗的莫名憤怒。

每次聽到舒伯特這首名曲，我都不期然想到《莊子·齊物論》裏面的話："一受其成形，不亡以待盡，與物相刃相靡，其行盡如馳，而莫之能止，不亦悲乎！？"《魔王》的伴奏不僅是描寫了蹄聲，也是對生命形而上的描寫，刻畫了遑遑乎不知其所歸，但又不能不歸，瞧着這個不得而知，又不能避免的歸宿，莫之能止的狂馳。使聽者發出像摩西在《舊約聖經·詩篇》裏面所發出的浩歎："我們一生的年日是七十歲，若是強壯可到八十歲，但……轉眼成空，我們便如飛而去。"在舒伯特所作的鋼琴伴奏下，曲終："在父親懷中，孩子死了。"句末"死了"（war tot）兩個字使我們震撼不已，因為這

不僅是孩子的命運，也是我們，一切生命的結果，都是這樣匆匆，一切抗爭都是徒然。再引《莊子·齊物論》："茶然疲役，⋯⋯可不哀哉！"

叩問生死

舒伯特用他的音樂天才把歌德的《魔王》提升到不僅是敍述故事，而是一個更高的，幫助我們窺探生與死的哲學境界。

《魔王》的鋼琴部分，不斷提醒聽眾這首小詩的哲學涵義 —— 死的必然，死的無奈。配合情節內容的音樂是歌者的旋律。在這方面，舒伯特也有神來之筆。整首《魔王》包括了四個説話人：敍述者、父親、孩子和魔王。舒伯特把最美麗的音樂派給了帶來死亡的魔王。一般人對於和死亡有關的都感到陰森、恐怖。然而，舒伯特卻讓我們看到死亡誘人、可愛的一面。（正因為死亡有這麼一面，才會有人自殺。）死亡這種既可怕，又可愛的弔詭，增加了魔王的魔力，也使他變得更可怖。

天才的舒伯特清楚認識死亡既可愛，又可怕的質性 —— 如果我們牢記他作《魔王》的時候，還只是個 18 歲的小伙子，便不能不驚訝他對死亡認識之深、體會之微了。曲中魔王在小孩耳邊的甜言蜜語，配着怒奔而莫之所歸的琴音 —— 一面婉轉清悠，一面焦急狂怒，把生死之間的爭鬥、恐懼和眩惑表現得淋漓盡致，大文學家長篇累牘的文字也未必勝得過。歌德筆底下一對父子和死亡的競賽，被舒伯特用音樂提升為對人人所面臨無奈而必然的死亡的描寫，展示了生死之間的迷惘和困惑。這便是偉大音樂的魔術了。

舒伯特作的《魔王》的錄音，多得很。我最喜歡的是男中音菲

舍・迪斯考的演唱。不過就是他演唱的也有五、六個不同的錄音，其實每一個都可以介紹給大家。喜歡女聲的我可以介紹 Hyperion 獲珈（Sarah Walker）唱的。很多人認為唱《魔王》女聲較男聲好，因為歌中的小孩，男聲唱來往往沒有孩子味。

鋼琴是《魔王》的重要部分。伴迪斯考的琴手是摩爾（Gerald Moore），伴奏舒伯特歌曲者無有出其右了；獲珈的伴奏是莊遜（Graham Johnson），是摩爾去世後，年青一代伴奏家的表表者。

勞維的《魔王》較難找，我有的是黑膠唱片，也是迪斯考唱的，DG 的錄音。

9.2 《紡織機旁的葛爾珍》

歌德的《浮士德》（*Faust*）是西洋文學中有數的幾本偉大作品之一。它的內容錯綜複雜，接觸到人性各方面，提出了發人深省的問題，驅使我們思索生命的意義。今日，我們只記得浮士德把靈魂出賣給魔鬼，但若以為這是《浮士德》唯一的主題，那未免把歌德的傑作看輕了。書裏面和浮士德、魔鬼鼎足而三的另一個重要人物是葛爾珍（Gretchen）。葛爾珍是個良善純樸的女孩子，被浮士德引誘，發生了關係，懷了孕。浮士德始亂終棄，葛爾珍把私生子殺死，結果被捕處死。這是《浮士德》一個重要的情節。

《紡織機旁的葛爾珍》（*Gretchen am Spinnrade*）的出版編號雖然在《魔王》之後，卻是舒伯特為歌德作品配上音樂的第一首。儘管名氣不及《魔王》，但很多人認為它的藝術成就比《魔王》要高。

　　這首短詩是從《浮士德》裏面抽出來的，內容敍述葛爾珍遇到浮士德，接受了他的親吻，墮進了浮士德的圈套，成了他愛情的俘虜，日日夜夜，無時無刻不在想念他。詩開始的第一節："我失去了安寧，我心沉重，永遠、永遠，再找不到安息。"以後每一小節都在追念、回憶："他不在，世界就變成了墳墓。……我望到窗外，是要望他；我跑到街上，是要找他；……他的微笑、他的目光、他的情話，啊！他的吻！……我只想再見他，擁抱、親吻……死在他的親吻當中。"歌德這首詩，每句都很短促，不超過五個音節，充分刻畫出這位純樸的女孩子凌亂的思緒。

　　舒伯特的音樂毫不遜色。鋼琴伴奏描寫紡織機有規律的旋轉——單調、重複，好像失掉了目的，也象徵了葛爾珍被攪動了不能自已的情懷。在唱的部分，舒伯特兩次打斷原作的次序，讓歌者重唱第一節，深入地表現了葛爾珍的迷惘無助，似乎不時在問："怎麼辦？"然而不自覺地，她又回到想念浮士德的思緒中。想念浮士德的唱詞充滿激情，和單調的紡織機成一強烈對比。葛爾珍想念到"噢！他的吻！"是一個高潮，到"死在他親吻中"是另一高潮。然後，像着了魔一般，唱的停了，紡織輪停了，一切音樂戛然而止。然後，紡織輪又一次轉動，歌者再唱出第一節："我安寧已失，我心沉重，"再無助地問："我該怎麼辦？怎麼辦？"

以音樂刻畫情感

　　舒伯特的《年青的修女》（*Die Junge Nonne*）是他另一首為女聲而寫的傑作。這首詩是基里格（Jacob Nicolaus Craigher, 1791-1855）的作品，被舒伯特的音樂提升成不朽名作。內容敍述在一個狂風暴

雨的黑夜，一位年青的修女想到她從前的內心也是和外面的世界一樣，漆黑一片，沒有片刻安寧，可是她終於在信仰中尋得了安息。詩的最後一節："我的救主，我在渴望，在等待。來吧，天上的新郎，迎娶你的新娘，把靈魂從塵世的綑鎖中釋放。聽啊，鐘樓上揚起詳和的鐘聲，這甜美的樂音邀請我們攀登永恆的高峰。亞利路亞！"

不用説，讀者可以猜得到這首歌曲的鋼琴部分是模仿狂風暴雨。開始的兩節詩是小調。我已經不止一次指出過，在西洋音樂裏面小調往往是代表了不安、疑惑、憂愁。到了詩的第三節，音樂才轉成大調，不過鋼琴部分依然繼續模仿外面的風暴，表示修女只是獲得內心的平安。到了第四節，也是最後一節，鋼琴伴奏忽然飄出清脆、安詳的鐘聲，在暴風雨的音樂中格外動人。在鐘聲的震蕩下，鋼琴音樂也改變了，雖然仍然和前半暴風雨音樂相似，但再沒有那種威脅和可怖。修女內心的寧靜、堅穩的信心，幫助她克服了外在世界的粗野狂暴。

在短短的幾分鐘裏面，舒伯特用音樂為我們刻畫了怎樣以內心的信、望、愛勝過了外在的黝黑、絕望和冷漠。在他的音樂中，修女被昇華為人類的代表。她的經驗成了舒伯特向我們推介的人生態度。

這首歌曲和前文介紹的《紡織機旁的葛爾珍》都是舒伯特的名作，不少舒伯特作品演唱錄音都有收錄。我最喜歡的是女高音舒華茲柯芙（Elisabeth Schwarzkopf）唱、鋼琴家費殊（Edwin Fischer）伴奏的版本。這個錄音雖然已經大半世紀了，但並未過時。舒華茲柯芙錄過上百張唱片，這張是她最令人難忘的幾張之一。她唱《紡織機旁的葛爾珍》，把初嘗禁果的少女那種惶惑、迷惘、欣喜、衝動，

種種不同的感情都唱活了。我聽過十多種不同的演出，再沒有可以
望其項背的了。

9.3 《冬之旅》

舒伯特在藝術歌曲中的不朽傑作，大家都公認是他一套 24 首的
獨唱組曲《冬之旅》（*Winterreise*）。

中學最後幾年，每星期幾次，我都到一位教鋼琴的朋友家中聽
唱片。他音樂知識豐富，音響器材比一般的好，唱片也收藏得很多。

是唸中學最後一年了。一次到他家裏，他剛好買了幾張新唱片。
其中一張，封套是一幅鉛筆畫：冬天的荒野，一個孤獨的過客，"千
山鳥飛絕，萬徑人蹤滅"，"踽踽獨吟行，閱盡八方雪"。那就是舒
伯特為威廉・穆勒（Wilhelm Muller, 1794-1827）的 24 首詩，配上音
樂，組成一套的藝術歌曲《冬之旅》。如果沒有記錯，演唱者是男低
音霍特（Hans Hotter）。我那時音樂修養很低，然而那個晚上，竟然
為這套藝術歌曲着了迷，聽得如醉如痴。

舒伯特的朋友史邦（Josef von Spaun）在 1858 年寫成的回憶錄裏
面，對舒伯特第一次給朋友演出《冬之旅》，有下面一段相當詳盡的
描述：

最近舒伯特看來滿懷心事，鬱鬱寡歡。我問他到底是甚
麼事，他只是說："你很快便會聽到，便會明白的了。"一天
他對我說："今天你到蕭伯（Franz von Schober；舒伯特的另

一位朋友）家一趟吧，我會為你們唱一套攪人懷抱的歌，聽
取你們的意見。我花在這些歌上的心血比其他的都要多呢。"
那天（在蕭伯家裏）他用充滿情感的聲音為我們唱了全套〔他
的新作〕。聽完這些憂苦、鬱結的歌，我們都不想說話。蕭
伯說他只喜歡連頓樹 *Der Lindenbaum*（即其中的第五首）。
舒伯特答道："我愛這套歌曲甚於我其他的作品，你們慢慢
也會同意我的看法的。"

這一套舒伯特親口說他愛得比他其他作品更深的，便是《冬之
旅》。大家要記着，《冬之旅》是寫成於 1827 年，舒伯特逝世前一
年。1827 年之後，舒伯特也沒有作過幾首歌曲了。如果舒伯特愛這
套歌曲比他其他作品都要深，也就是比他所有的作品都要深了。

舒伯特的預言很準確。今日，《冬之旅》是舒伯特最受歡迎的
作品，大概有接近 100 種的錄音。坊間還可以買得到的應該有 40、
50 種。我是《冬之旅》迷，就是我收藏的，已經有約 70 種不同版本
的錄音了。雖然《冬之旅》原來是寫給男高音獨唱的，但男高音、中
音、低音，女高音、中高音、低音，鋼琴獨奏，室樂演出，種種不
同的演奏都有。我們的確慢慢地都同意了舒伯特，愛上了《冬之旅》。

威廉・穆勒所寫的那組詩（共 24 首），內容是描述一位失戀
者，在冬天，離開了傷心地，到處流浪的所見所感。穆勒是一位幾
乎和舒伯特完全同期的德國詩人。他比舒伯特年長三年，跟舒伯特
一樣，也是不幸早逝，只活到 34 歲。他曾經對朋友說過：

我雖然不懂得演奏甚麼樂器，也不會唱歌，但當我寫詩
的時候，便覺得就像在演奏，在歌唱一樣。倘使我能夠創作

音樂旋律的話，我的詩一定寫得比現在的更感人。

在另一處，穆勒説：

> 我的詩歌，如果只是白紙黑字，就只活了一半。直待得
> 音樂為它吹進生命的氣息，把它喚醒，它才能完全地活過來。

不過他安慰自己説：

> 不必氣餒，也許世界上某個角落，有個和我靈犀相通的
> 人，可以聽到我作品背後的音樂，把它寫出來還贈給我。

想不到穆勒夢寐以求，那個和他靈犀相通的知心人，不在天涯
海角，而是近在咫尺：和他同住維也納的舒伯特。

舒伯特以音樂喚醒了《冬之旅》所有隱存的意義，把 24 首裏面
每一首詩豐盛的生命全都展示出來。可惜的是，他們兩個人雖然住
在同一個城市，卻從未曾見過面。在 1823 年，寫《冬之旅》之前，
舒伯特已經為穆勒的另一套詩歌《美麗的磨坊少女》(*Die schöne
Müllerin*) 譜過音樂，但穆勒似乎從沒有聽過這個作品。至於《冬之
旅》他就更加沒有聽過了，因為當舒伯特完成《冬之旅》的時候，穆
勒已經逝世好幾個月了。

有人認為穆勒幸運，他的二流作品，竟然獲得如舒伯特這樣的
天才青睞，為它配上了一流的音樂，增添了原著沒有的意義，因而
得以留存下來。這個看法是很有問題的。任何詮釋，除非篡改原著，
否則很難為原著增添本來沒有的意義。舒伯特寫的只是穆勒的詩在
音樂上的詮釋，並沒有更動任何文字，又怎能為穆勒的詩加添任何

的意義呢？大概不少人讀穆勒原詩，領略不到其中精義，但一聽舒伯特的音樂，卻深受感動，體會到詩中很多只是讀原詩時玩味不到的深意，所以很自然地覺得，舒伯特點鐵成金，把這 20 多首詩，脫胎換骨。再加上今日舒伯特名氣大，我們很容易便把一切功勞都加諸他身上。如果《冬之旅》是歌德作的，我們便會說"看看這兩個天才怎樣相互刺激，彼此如何心有靈犀一點通"了。把穆勒的詩看成二流，我們只能怪自己悟性不高，未能像舒伯特這樣體貼作者的意思。

9.3.1 〈晚安〉：世與我相違

《冬之旅》第一首詩〈晚安〉（*Gute Nacht*）是這樣開始的：

> 陌生地我到來，陌生地我離去。

這是詩裏面主角的自述。

其實，當主角剛到那個村莊的時候，他是頗受歡迎的。詩的第一節說：

> 五月為我帶來很多花環，女孩子談到愛，她們的媽媽甚
> 至提到婚嫁。

然而，從五月到隆冬，還未到一年，一切都變了。他失去了他的愛人。雖然村裏面的人並沒有排斥他，但在第三節他說：

> 我為甚麼還要戀棧？等待別人把我驅逐？

他感到不再受歡迎，非得離開不可，而這一離開便再也回不了

頭了。

在穆勒所作，也是舒伯特配上了音樂的另一組詩《美麗的磨坊少女》中，我們清楚知道主角愛上了誰，情敵是誰。可是我們不曉得《冬之旅》的主角愛上了誰，為甚麼失戀。主角只是説：

　　愛情喜歡遊蕩，從這個到那個，神的創造本來如此。

沒有指控的對象，只把失戀看為是生命的一種無奈。

沒有特別的人，也沒有特別的事。這樣，反倒把《冬之旅》抽離了時空。《美麗的磨坊少女》只是有關一個失戀者的故事，而《冬之旅》卻是以失戀為象徵，超時空的、有關生命的詩歌。

這組詩第一個字是德文的"fremd"。"陌生"其實並不是最貼切的翻譯。詩中的主人翁並不只是陌生，而是與世相違的人。我國的陶淵明也是與世相違的，他自己説過："世與我而相違"、"少無適俗韻"、"性剛才拙，與物多忤"。可是陶淵明對違世是甘之如飴的。當他決定辭官歸去的時候，他是"載欣載奔"地走向歸隱。《冬之旅》的主角卻是希望和這個世界交朋友的。這就是為甚麼他離開的時候是如此的依依；為甚麼要在門上刻上"晚安"，要他的愛人知道他永遠懷念她；為甚麼是在晚上離開，因為黑夜代表了死亡，只有死亡才可以叫他和所愛的告別。這組詩的主角不是某一個特別的人，而是所有愛這個世界，要服務、改變、拯救社會，卻被誤會、排斥的人的代表。如果我們把《冬之旅》看成只是一個失戀者的流浪之歌，也就未免略嫌膚淺了。

舒伯特的音樂似乎支持上述的看法。不少人認為《晚安》充滿自憐和憤怒。最後一節説：

我悄悄地離開，不要騷擾你的美夢。

這只是反話。可是舒伯特把它看成主角的真心話，為它配上溫柔、甜美的音樂。舒伯特對《冬之旅》的認識，由此可見一斑了。

9.3.2 *Der Lindenbaum*

《冬之旅》第五首——*Der Lindenbaum*——從開始便是全套 24 首歌曲中，最受歡迎的一首。我不是有意賣弄德文，其實我的德文也沒有可賣弄的，只是 "Lindenbaum" 一字，實在不好翻譯。根據字典，"Lindenbaum" 應該譯為野檸樹，但翻譯這首歌的題目的時候，一般卻把它譯成菩提樹，也許譯者嫌野檸樹不夠浪漫，缺乏詩意吧。

菩提樹和野檸樹是完全不同的兩回事。菩提樹原產印度，是一種常青喬木。有人會説，文學不同科學，翻譯不必這樣準確，主要是傳達內裏的感情而已，且勿管它是甚麼樹。對！但菩提樹卻又傳達了錯誤的信息。"菩提"是梵文 "Bodhi" 的音譯，是佛教的名詞，代表覺悟。菩提樹也只能引起中國人這方面的聯想，絕對和愛情拉不上關係的。我覺得把 "Lindenbaum" 譯成菩提樹絕對要不得，絕對不能接受。

那麼怎樣譯才妥當呢？我也想不到中國詩的傳統上哪種樹有德國詩 "Lindenbaum" 的象徵意義，會引起同樣的聯想。所以還是以不變應萬變，乾脆不譯，維持 "Lindenbaum" 好了。如果必要，就音譯為 "連頓樹" 吧。

門前有棵連頓樹，生在古井旁邊。我有過無數的美夢，躺在它綠蔭之中。

在它的樹身上，我曾刻下甜蜜的詩句。無論快樂憂愁，我都到樹下流連。

今天和過往一樣，深夜我仍在流蕩。在無際的黑暗裏，我閉緊雙眼。

樹葉瑟瑟的聲音，溫柔地對我說：回到我這裏吧，朋友，你將尋得安息。

颼面的寒風吹來，直撲我的臉面，吹落我頭上的帽子，我卻頭也不回。

如今離開那裏，轉瞬已有多時，我仍聽到它呼喚：「我這裏有安息，我這裏有安息。」

上面就是 *Der Lindenbaum* 的歌詞，舒伯特為這首詩配上了全套《冬之旅》裏面最難忘，最易上口的旋律，也怪不得蕭伯一聽便喜歡。

事實上，*Der Lindenbaum* 一直是《冬之旅》裏面最受人歡迎的歌曲。湯馬斯·曼（Thomas Mann, 1875-1955）在他的小說《魔山》（*The Magic Mountain*）裏面把 *Der Lindenbaum* 提升成為德國傳統精神的象徵。在結束的時候，書裏面的主角卡斯托普（Hans

冬日

Castorp）唱着這首歌和其他"三千個狂熱的青年"衝進槍林彈雨之中死了。"這首歌，對他來說，代表了他所認識的整個世界。他一定深愛這個世界，否則便不會如此狂戀象徵、代表這個世界的這首歌了。"

湯馬斯·曼理解到連頓樹所應許的安息雖然誘人，卻有它可怕的一面，在那種安舒之中，死亡也在等待。他以 *Der Lindenbaum* 來代表他所認識的德國精神，是獨具慧眼的。

《冬之旅》的主角看來比卡斯托普聰明，對樹的柔聲呼喚，他置若罔聞，頭也不回地，在漆黑寒冷的夜裏，繼續上路，過他的浪蕩生活。他明白，過去無論怎樣美好，沉溺其中只會自招滅亡。他寧願孤單地和冷漠抗爭，也不要在緬懷往昔中萎縮、死亡。不錯，樹提到了安息、溫暖，但那是過去的，因此都是不真實的，只有現在才是在自己的掌握之中。

假如像批評者所說，《冬之旅》只是充滿自憐的傷感，我們又怎樣解釋主角在 *Der Lindenbaum* 中這種理智的抉擇呢？

9.3.3 〈春夢〉

記得最早學的幾首唐詩裏面，包括了金昌緒的《春怨》：

> 打起黃鶯兒，莫教枝上啼，
> 啼時驚妾夢，不得到遼西。

雖然朗朗上口，但是四、五歲的小孩子，又哪裏領略得到其中的意義和精彩？

《冬之旅》的第十一首〈春夢〉（*Fruhlingstraum*），頗有《春怨》

的味道。

這首歌曲分成兩半，每半再分成三小節。在這裏把歌詞錄下：

> 我夢見鮮花遍野，是春風五月好光景。
>
> 我夢到如茵綠草，處處鳥唱蟲鳴。
>
> 忽傳來雞聲陣陣，把我好夢驚醒，
>
> 周圍是漆黑寒冷，只有嘔啞鴉聲。
>
> 是誰在寒窗之上，畫上這許多花姿葉影，
>
> 嚴冬裏看到春花，你是否笑我這夢者多情？
>
> 我夢到愛和被愛，熱情的擁抱，甜蜜的吻，
>
> 美麗溫柔的姑娘，幸福和歡欣。
>
> 我陡然從夢中驚醒，只聽得雞聲陣陣，
>
> 好夢原來是幻想，我依然孤寂一人。
>
> 心還熱情地在跳動，我重新把眼睛閉緊，
>
> 葉甚麼時候再綠？甚麼時候她再依偎我身？

舒伯特為每半的第一節，配上甜美的音樂，充滿溫柔，喜悅，沒有半絲陰霾，和歌詞裏面鳥語花香，歡欣擁抱的世界十分調協。是全《冬之旅》中，最快樂的音樂。第二節伴奏鋼琴破碎的和弦象徵了驚夢的雞聲，把做夢的帶回現實的世界。

可是舒伯特的天才卻是在第三節的音樂裏面表露無遺。第三節的音樂並不是傷感，而是沒有情感，蒼涼空虛，欲哭無淚。到了這個境況，主角已經心死了，所謂盼望，只是習慣性的機械反應而已。音樂也表出了這種可怕的心死的寂寞。

　　"哀莫大於心死"，第三節的世界是個心死的世界。主角再不存任何幻想，也沒有絲毫盼望。當他問："嚴冬裏看到春花，你是否笑我這夢者多情？"實是他自己在笑自己多情。當他問枯草何時綠的時候，他心中已經有了答案：對他來説，春綠不再，春天是永遠不會出現的了。

9.3.4〈郵車〉

《冬之旅》的第十三首是〈郵車〉(*Die Post*)。

> 郵遞的號角已經吹響，
>
> 為甚麼你跳個不停？
>
> 我的心哪！
>
> 郵車沒有為你帶來信息，
>
> 你為甚麼這樣激動？
>
> 我的心哪！
>
> 因為郵車從城裏來，
>
> 我所愛的曾住在那處。
>
> 我的心哪！
>
> 你是否要探首外面，
>
> 問問那邊的情況？
>
> 我的心哪！

　　這首歌的音樂，鋼琴部分既快速又跳躍，是描寫吹響的郵號？沓沓的蹄聲？主人翁的心跳？抑三合一？大家可以自己選擇。以研究舒伯特歌曲著名的卡佩爾（Richard Capell, 1885-1954）認為舒伯特

把〈郵車〉安插在這個位置（舒伯特《冬之旅》歌曲的次序和詩人穆勒的安排稍有不同，〈郵車〉原來穆勒是把它放在全套的第六位的。改動的原因，這裏篇幅太短很難詳細討論了），又配上這樣輕快的音樂是有可以商榷之處的。卡佩爾認為開始的時候，主人翁還未至心如死灰，所以第六位仍然可以有這樣輕快的詩歌，但到了第13首，這種輕快的心情就不應該再出現了。

首先，舒伯特的安排，在音樂上是説得過去的。全套24首，"13" 剛佔了中間的位置。前12首，音樂都不能算輕快。尤其是第12首〈寂寞〉（*Einsamkeit*），更是全曲最沉鬱的之一。放一首較輕快的在第13的位置，在音樂上有一點變化，使聽眾鬆一口氣，是十分合理的。

我們必須明白，音樂雖然輕快，但不是心情輕快。跳躍的琴音，只是模仿主角的心跳和沓沓的蹄聲，並不表示心情明快、輕鬆。對心的質問，是理知絕望的自嘲 —— 理知在嘲笑情感對於這份已徹底死去的愛情尚存的興奮。

第三節，心在主人翁的質問下提出了一個答案：因為郵車從我所愛的人所住的城裏來。舒伯特用音樂指出了這個答案的勉強。這節鋼琴配音跟第一節，主人翁向心提問的一樣，是問話的音樂。心雖然提出了答案，音樂告訴我們心並不相信自己，仍然有疑問。心很明白他的愛不會得到回報，它沒有理由如此激動。

第四節，問者殘酷地再追問：你要不要探首外面，問問那裏的情況，了解一下現實？不要再作這種無謂的、令人尷尬的衝動。在問者的揶揄下，心終於靜了下來。

〈郵車〉絕對不是一首輕快的歌。

9.3.5〈驛旅〉

從維也納市中心坐地下鐵到總站,再轉乘街車,全程不用兩小時便可以到近郊的格連清(Grinzing)了。

格連清是維也納附近的產酒區,每個葡萄園都自設酒肆,更有小型樂隊——拉小提琴的、彈手風琴的——穿插其中。客人在戶外,或戶內,暢談痛飲,載舞載歌,各適其適。到今天還是充滿浪漫情調、有機會不能不一訪的地方。

在 19 世紀和 20 世紀,德國和奧大利的酒肆,當新酒(德文稱為 Heurige)釀成的時候都會在店門外掛上用常青葉做的葉環,告訴客人有新酒供應。格連清的酒肆也不例外。舒伯特最嗜新酒。新酒上市的時候,常常可以看見他在格連清流連。這些門上的綠色葉環,也不曉得有多少次為他帶來歡樂了。

《冬之旅》24 首詩描寫的都是茫茫的冰天雪地,象徵生命的綠色,象徵歡欣的花草,只在主角的夢中得見。然而在全組的第 21 首——〈驛旅〉(Das Wirtshaus)——的第二節,我們卻讀到就像新酒上市時,掛在酒肆門外綠色的花環:

> 你門外綠色的花環,像個歡迎的表記。
> 歡迎所有流浪的人,進到這陰涼客舍。

可是這個綠色的花環,並不代表生命,也喚不起主角心裏的喜悅,因為這個陰涼客舍,原來是埋葬死人的墳場。〈驛旅〉說到主角流浪到墳場,滿以為在那裏可以找到他渴望的休憩。誰知連墳場也沒有空位,把他拒諸門外。他還是要繼續流浪。最後他只好說:

啊，殘忍的驛旅！連你也把我拒絕？那就上路吧，繼續上路吧，我親愛的，伴我流蕩的手杖！

隨着蹣跚的琴音，這位被遺棄、傷心的流蕩者，一拐一拐地，走向無盡的孤寂與哀愁。

這是詩人穆勒動人之筆。綠色的花環，本來是新酒釀成的表記，給人的信息應該是熱鬧和欣悅，在這裏卻是孤寂與悲哀。詩人用綠色 —— 快樂和生命的象徵 —— 帶出了恰恰相反的無邊寂寞與哀愁，要不是筆力雄健，是不可能辦得到的。

"大塊勞我以生，息我以死。"[1] 當死亡竟然穿上了生命和喜樂的吸引，但到頭來還是不肯施與它的安舒，生命還剩下甚麼呢？舒伯特很明白穆勒"綠色葉環"的反諷。他給這首詩所寫的旋律只有很狹窄的音域，給人一種疲倦、蒼涼的感覺。尤其是結束時那種蹣跚的沉重與無奈，真是攪人懷抱，叫聽者欷歔歎息，不能自已。

9.3.6《冬之旅》的最後一首

《冬之旅》的第一首〈晚安〉的第一句："陌生地我到來，陌生地我離去。"重心是放在"陌生"（Fremd）這個詞上面，很清楚地表明了這 24 首詩歌，主題是陌生和孤寂。法國存在主義者卡繆（Albert Camus, 1913-1960）寫了一本譯為《異鄉人》（*L'Etranger*，其實應該翻成《陌生人》）的小說，風靡了整個世界。書的主題和《冬之旅》一

1　選句出自《莊子・大宗師》，原句為："夫大塊載我以形，勞我以生，佚我以老，息我以死。"

樣：在這個世界上，我們同都是陌生人。

在整套《冬之旅》當中，除了主角以外，我們沒有碰到任何其他的人。有樹、有葉、有風、有雪、有烏鴉、有村犬，但是沒有人，真是徹底地孤單，徹底地寂寞。到了最後一首，終於出現了另一個人。然而這另一個人的出現並沒有減輕全曲那種壓得人透不過氣來的孤寂，反而把氣氛變得更蒼涼、沉鬱，叫人覺得這個茫茫世界竟然陌生得無處容得下這一個"我"。

這個在《冬之旅》最後一首——〈搖琴的人〉（Der Leiermann）——才出現的另一個人是個街頭賣藝的老人。他赤足站在冰天雪地的街角，不斷搖着他的手搖琴。可是放在他身旁那討錢的盤子，卻整天空空如也。根本沒有人留意到他的存在，更遑論欣賞他的琴音了。只有幾隻過路的狗圍着他狺狺而吠。

《冬之旅》的主角就跟這個老人一樣，也是被世界忘掉了的一個。世界拋棄了他，他也遺忘了世界。他在這街頭賣藝的老人身上，看到自己的影子，真是"同是天涯淪落人，相逢何必曾相識"。因此，到全曲結束的時候，主角説：

啊！奇妙的老人可要我和你作個伴？用你的琴來伴奏我唱的歌？

舒伯特為這首歌配上了很簡單的伴奏。一句鋼琴，一句獨唱，一問一答就像主角和老人的手搖琴一唱一和。兩句旋律相似而不同，都是一樣淒涼，一樣清冷。琴響的時候，沒有唱的；人唱的時候，除了低音部分一兩聲和弦外，琴也是沒有聲音的。似乎兩者彼此尊重，老人只在主角不説話的時候，才搖自己的琴，而主角也只

在老人琴音靜止的時候才説自己的話。他們兩人雖然未曾交談過，從舒伯特的安排看來，卻是未言心先醉的知音。

　　當全曲最後的琴聲戛然而止，我們不曉得他們兩個有沒有結伴同行，老人用他的琴伴流浪者的歌。他們如果結了伴，並不會減少了寂寞，孤寂加孤寂，反倒變成了雙重的孤寂，使人倍感神傷而已。

9.3.7 《冬之旅》的深層意義

　　在把穆勒的《冬之旅》改編成獨唱套曲之前，舒伯特已經為穆勒的另一組詩歌配上過音樂，那就是《美麗的磨坊少女》。這組詩歌也是敍述一個失戀者的故事：在磨坊工作的年青人和主人的女兒相愛；但後來女的移情別戀，愛上了穿綠衣的獵人，年青人最後投河自盡。全組最後一首是〈河流的安眠曲〉（*Des Baches Weigenlied*）：

> 安息吧，安息吧。
> 閉上你的眼睛，
> 疲乏的流浪者，這就是你的家。
> 這裏有的是真誠，
> 你可以安心躺在我懷中，
> 直到海洋把所有河流都吞噬。
>
> 在我這蔚藍的水晶宮裏，
> 我會安放你在牀上，
> 讓你埋首柔軟、清涼的枕頭。
> 來吧，

讓我們一起，輕輕地搖，慢慢地流，

把他，我可愛的孩子，搖進夢鄉吧。

結局雖然悲慘，主角投水自殺，但整套歌曲的氣氛卻遠不及《冬之旅》的沉重。原因是《冬之旅》並不只是有關失落的愛情，而是已經昇華成討論人生悲劇的詩歌了。首先，在《冬之旅》中，主人翁的戀人由始至終都沒有出現過，不像《美麗的磨坊少女》，清清楚楚是主人的女兒。再者，主角失戀的原因也沒有表現出來。對細節缺乏交代，大大地削弱了詩歌的故事性，而增強了它的象徵性。

全組詩第一首，第一句"陌生地我到來，陌生地我離去"，大力強調了"陌生"兩字。詩內沒有提到這裏到底是個甚麼地方，使人覺得主角感到的陌生是對整個世界，而不僅是對某一個地方的陌生。接下去，詩人筆墨最用工夫的，並不是描寫主角的失戀，而是他被世界遺棄的失落感。失戀只是一個引子、一個特例、一個象徵。越往後去，失戀的經驗的重要性便越低，到了最後，讀者簡直可以忘掉主角失戀這回事。

還有值得注意的，《冬之旅》的作者並沒有安排主角自殺。是不是詩人比他寫《磨坊少女》時更樂觀呢？

王國維的《人間詞話》裏面有這麼一則：

尼采謂："一切文學，余愛以血書者。"後主之詞，真所謂以血書者也。宋道君皇帝《燕山亭》詞亦略似之。然道君不過自道身世之戚，後主則儼有釋迦，基督擔荷人類罪惡之意，其大小固不同矣。

穆勒的《冬之旅》亦有這種背負世人苦難的大氣象。

如果只是描寫主人翁的失戀，為甚麼不安排他自殺？主角繼續他的流蕩，因為他明白他的痛苦不是他個人的，而是代表了全人類的。他一己之死解決不了問題。他必須以他的痛苦作為眾生的贖罪祭。

基督教《新約聖經》記載耶穌上十字架之前在客西馬尼園祈禱說：

> 父啊，你若願意，就把這杯撤去。然而不要成就我的意
> 思，只要成就你的意思。

他禱告得極為懇切，"汗珠如大血點滴在地上"。耶穌面對十字架的苦難，也是不敢為了自己而逃避。《冬之旅》的主角，在〈驛旅〉一歌，到了墳場的門口，渴望安躺墳墓裏，在死亡中尋得安息。然而連墳地裏也沒有空處容他。其實，一個人要死，又有誰阻止得來？可是主角並沒有在墓地的門口自殺。他對他的手杖說：

> 既是這樣，上路吧，上路吧！我親愛的手杖。

這句話，聽來，真像耶穌在客西馬尼園的情景。既然苦杯不能撤走，既然這是上天的美意，我，不是為了我自己，便接受吧。他已經把流蕩看成對自己的救贖，甚至透過他所受之苦，洗刷眾生的虛偽與無情。因此，到了全曲最後一首，雖然他明白，就像那位賣藝街頭的老人，世上沒有幾個了解他的人，但他仍然願意不斷地唱他的歌——因為在他的心目中，他的歌是他自己，也是全人類的贖罪祭。只能通過所受的苦，他才找到生命的意義，他才活得下去。

他的生命也就和苦一而二，二而一，結了不解之緣。

這是《冬之旅》之所以更鬱結，更攪人懷抱的理由了。無論如何，大家一定要聽一聽《冬之旅》。

9.3.8 《冬之旅》的錄音

舒伯特對《冬之旅》很有自信，預言將來一定很受聽眾歡迎。百多年以後，他的預言果然應驗了。今日市面上買得到的《冬之旅》錄音很多，過去四、五年，每年總有一兩款新的《冬之旅》錄音出現。現在市面買得到的大概不少於四十種，我是《冬之旅》迷，藏有的錄音已經超過七十種了。《冬之旅》不只是舒伯特歌曲中，甚至是所有西洋藝術歌曲中最受歡迎的作品。

《冬之旅》本來是寫給男高音獨唱的，但是今日買得到的錄音，除了男高音外還有由男中音、男低音、女高音、女中音主唱的，而且內中都有精品。不過既然原來是寫給男高音的，就從男高音的錄音開始說起吧。

皮爾斯（Peter Pears）和畢烈頓的是 Decca 1963 年的錄音。剛出版便名噪一時，不少樂評人認為是《冬之旅》錄音的首選。理由很容易明白。60 年代，由男高音主唱的《冬之旅》根本便不多，好的就更是絕無僅有。皮爾斯是個很好的男高音。畢烈頓是英國最著名的作曲家，彈得一手好鋼琴。兩人又是密友，心意相通，合作良久。《冬之旅》本來就是寫給男高音的，而當時音樂界追求忠於原著的風氣方興未艾。這種種因素再加上皮爾斯的演唱又的確不錯，畢烈頓的伴奏更有他獨到的見解，也就難怪這樣受歡迎了。

今日，男高音唱的《冬之旅》不算少。皮爾斯和畢烈頓的雖然算

是比較好的，但已不像從前一樣，可以獨霸一方了。其實，這個錄音鋼琴彈的比唱的好。皮爾斯的聲音微嫌過緊，有幾處聽來叫人有點不舒服。

施萊埃爾（Peter Schreier）起碼有兩個錄音，一個是 Philips 音樂會現場錄音，合作的是鋼琴家李克特，另一個是跟席夫（Andras Schiff）合作 Decca 錄音室錄音。兩者都好，只是前者的現場聽眾，咳嗽聲音很多。很煞風景。

近年三個男高音的錄音都很值得推薦：Teldec 皮里加第安（Christoph Pregardien）主唱，史泰爾（Andreas Staier）古鋼琴；Harmonia Mundi 柏特摩爾（Mark Padmore）主唱，路易士（Paul Lewis）鋼琴；Sony 柯夫曼（Jonas Kaufmann）主唱，杜殊（Helmut Deutsch）鋼琴。

男中音的錄音

男中音的錄音，菲舍・迪斯考一個人已經有超過十種錄音了，就是和鋼琴家摩爾合作的也有三種，任一種都是佳作。近年 Hyperion 男中音芬尼（Gerald Finley）和德里克（Julius Drake）合作，Harmonia Mundi 高爾尼（Matthias Goerne）和名指揮兼鋼琴家艾辛巴克（Christoph Eschenbach）合作，大西洋兩岸的評家都讚不絕口。

女聲錄音

穆勒《冬之旅》的主角是個男人，舒伯特的《冬之旅》是寫給男高音獨唱的，因此由女聲主唱的《冬之旅》不免叫人側目，懷疑究竟理由是站得住腳，站不住腳？

從另一個角度去看，唱者並不是模仿主角。他只是敘述一件事，

表達一種感情。更何況《冬之旅》只是表面是個失戀人的話，其實是透過這些話去說人生。裏面的感情是不分男女，是超性別的。這樣去看，男的抑女的主唱，也就沒有太大的分別了。重要的是唱得好不好。用女聲唱，因為和主角性別上的歧異，反倒容易使人注意到裏面較深的涵義。

從前唱《冬之旅》出名的女歌手有吉哈特（Elena Gehardt）和雷曼（Lotte Lehmann）。吉哈特說：

> 這套動人的歌曲女人自然可以唱。它描寫的是失戀的憂愁、絕望，感到人生再無可戀之處。女人當然也明白這種情感，那麼為何女人就不能演唱這套動人的歌曲？

雷曼說：

> 只要她能使聽眾滿意、接受就可以。為甚麼女歌唱家就不能演唱這套動人歌曲？

她們的抗議我十分同意。

現時市面可以買到的《冬之旅》錄音中，有好幾款是由女聲擔任的，今日市面買得到的版本中，最叫人滿意的是 DG 女中高音法斯賓德（Brigitte Fassbaender）獨唱，賴曼（Aribert Reimann）鋼琴伴奏。法斯賓德是今日炙手可熱的女中高音。她最為批評家稱道的是她不只聲音美麗，感情豐富，更肯用思想。她往往能發掘出歌詞裏面很少人注意的精微之處，就是耳熟能詳的歌曲，在她的演繹下，也會使人有新鮮的感覺。

雖然法斯賓德是以演唱歌劇馳名，她在《玫瑰騎士》（*Der*

Rosenkavalier）反串奧大維，看過她演出的人都認為不作他人想，可是近年她卻毅然宣佈告別舞台，不再演唱歌劇，專注藝術歌曲，這真是喜愛藝術歌曲的樂迷的福氣。

10 《最後四歌》

除了歌唱組曲、神曲、鋼琴伴奏的藝術歌曲以外，還有交響樂團伴奏的獨唱和合唱曲。

陶淵明在他的《形影神》詩的序中說：

> 貴賤賢愚，莫不營營以惜生，斯甚惑焉……

其實，這是沒有甚麼值得疑惑的地方的。惜生，是古往今來，不分東西，一切人類所共有的。為了解這個惑，中外哲人也不知花了多少時間，費了多少筆墨。

其中一個解惑的方法，便是把死亡看成休息。"息我以死"這個態度，是以日常的生活來釋惜生之惑。我們日出而作，經過了整天辛苦勞碌，晚間日入而息。就如袁子才詠牀詩："一夜送人何處去，百年分半此中居。"一進入睡鄉，便不知身在何處，和世界以及其中的勞苦都隔絕了。睡眠是一日辛勞的休息，死亡是一生憂患的安歇。

理查·施特勞斯是 19 世紀末、20 世紀初的偉大作曲家。生前享負盛名，因為老年的時候一度在希特勒政權任職，可算晚節不保。1942 年他以 78 歲的高齡完成了歌劇《隨想曲》（*Capriccio*），並對

他的摯友、名指揮克勞斯（Clemens Krauss, 1893-1954）說：

> 這是我的音樂遺囑，最後的見證。下次我再動筆寫音樂
> 的時候，大概是為天使而寫的豎琴音樂了。

戰後，因為他和納粹政權的關係，盟軍限制他的活動，包括音樂活動，他更是沒有心情創作了。

1946 年，他到瑞士旅行，讀到艾肯多夫（Joseph von Eichendorff, 1788-1857）和赫塞（Hermann Hesse, 1877-1962）的詩，深深受到感動，不由得不再執筆。在他逝世前一年為其中四首詩配上了音樂，由樂隊伴女高音獨唱。施特勞斯並沒有說明把這四首歌曲合成一組演出，但出版商覺得，這四首歌曲主題十分接近，很適宜同場演出，於是把他們合起來出版，稱之為《最後四歌》（*Vier Letzte Lieder*）。說是最後，一方面固然是因為這是理查‧施特勞斯的最後遺作；另一方面，和歌的題材有關，因為四首歌都是說到人生的盡頭 —— 老年和死亡。

出版商的看法是對的。選擇為這四篇詩章配樂，施特勞斯心中是想着隨時要臨到的死亡，是這位歷盡滄桑的老作家對一生的回顧和感喟；然而裏面一片安詳、滿足，除了一絲依依，沒有半點哀怨。

《最後四歌》在 1950 年 5 月 22 日在倫敦首演，離施特勞斯逝世已經八個多月了。

10.1 〈春天〉

我國唐代詩人王維寫過一首《歸嵩山作》的五律：

> 晴川帶長薄，車馬去閒閒。
>
> 流水如有意，暮禽相與還。
>
> 荒城臨古渡，落日滿秋山。
>
> 迢遞嵩高下，歸來且閉關。

這是一首退隱的詩。有人以為裏面的情懷是悲愴、哀戚，我的看法卻恰恰相反。這首詩所表達的感情，雖然有點依依，卻是躊躇滿志的安詳。"車馬去閒閒"一句，已經表出了一種無嗔、無爭、無求的恬靜了。"荒城臨古渡"是回顧：自己曾居要位，如護國之城，臨津之渡，雖然都已成過去，可是晚景卻像"落日滿秋山"。

日落是近黃昏，秋天是歲晚，可是只要見過滿山秋葉的人都會同意，在夕陽斜照之中，真如納蘭所說"綠殘紅葉勝於花"，那種絢麗，那種璀璨，是沒有甚麼足堪比擬的。作者把退隱的生活和"落日滿秋山"的美景相比，是半點悲戚、哀竦之情都沒有的。

每次聽施特勞斯的《最後四歌》，我都不期然想到王維的《歸嵩山作》。兩個作品雖然時空相差甚遠，但都是同樣地無嗔、無爭，同樣地安恬、寧謐。《最後四歌》對生命依戀之情似乎稍多，因此聽來攪人懷抱；而《歸嵩山作》讀來卻真是"莫怪消炎熱，能生大地

風"[2]，一清所有的熱中名利，也許這因為王維是學佛的緣故吧。

《最後四歌》的第一首是赫塞的詩〈春天〉（*Frühling*）一組以死亡為主題的歌曲竟然用春天開始，似乎有點兒奇怪，因此有人解釋這是施特勞斯對過去的懷念。

不錯，詩的第一句很清楚是憶念：

> 在黝黑的洞穴裏我夢見你青葱的樹林、蔚藍的微風、芬
> 芳的香氣、瀏亮的鳥鳴。

戰後的施特勞斯境況的確如在黑洞之中。不只他過去所珍惜的、建立的隨戰火而逝，連他所熟悉的、愛護的世界也都一去不復返了。像他這樣聰明的人一定十分明白，這是一個時代的結束，而面對的將來，未必一定就比過去的好。

不過，我們再往下看，這詩並不全是追憶。詩的後半段：

> 如今你敞露在我面前，像個奇跡，燦爛奪目。你認得我，
> 溫柔地向我招手……

這是施特勞斯的信心，他所看到的春天並不是這個世上的，是死亡後的。他對自己，對歷史有信心，覺得他的建樹始終不會被埋沒，經過了黑暗，第二個春天定必再來，他會再被肯定，進入不朽。如果不發生在今生，也會發生在死後。

2　出自王維《夏日過青龍寺謁操禪師》的五言律詩。

10.2 〈九月〉與〈安眠〉

《最後四歌》以樂觀的〈春天〉開始。施特勞斯回顧過去，堅信在他個人而言，從前的輝煌定必再來，而且他已經看到這第二個春天在向他招手了。

第二首〈九月〉（*September*），也是赫塞的詩，是最傷感的一首：

> 園子在哀悼。夏天，在寒雨，落花中，蕭瑟地悄然引退。
>
> 像個將逝的夢，隨着一片一片離開了桂樹的黃葉，夏天
> 在這個它曾歡笑過，顯赫過的園中盤旋、墜落。
>
> 在薔薇的旁邊它依戀徘徊，至終因為渴望安息，慢慢地
> 閉上了疲乏的眼簾。

曲終的時候法國號在弦樂和管樂的陪奏下，吹出了動人的旋律，欷歔低吟，不能自已。就好像伴着將逝的夏日，在園中徘徊躑躅，在一草一木之間，追憶昔日的絢麗。

第三首是〈安眠〉（*Beim Schlafengehen*），仍然是赫塞的詞：

> 白日叫我困倦了，像個累透了的孩子，我嚮往繁星燦爛
> 的夜空。
>
> 手啊，放棄你一切的工作，心啊，停止你所有的思想。
> 讓整個人沉浸在夢鄉中。
>
> 讓這個沒有任何束縛的靈魂，展開它的翅膀，上揚，飛
> 騰，衝向這深邃、無盡、奇妙的夜空。

當唱到"繁星燦爛的夜空"這一句時，施特勞斯把豎琴換上了鋼

片琴（celesta），鋼片琴清晰剛冷的樂音更成功地捕捉到夜空羣星閃爍的神韻。

在第二、第三節間，樂隊的首席小提琴手奏出一段甜美無比的樂句，把夢鄉，也就是死亡，所帶來的休憩，描寫得非常寧謐、恬靜、安詳、充滿誘惑。以音樂來表現萬慮皆淨、了無牽掛的那種灑脫飄逸，大概沒有能超出這個樂段的了。

提到死亡，我們都有一種莫名的恐懼。其實死亡一定有它誘人之處，否則世上自殺的人便不會這麼多了。施特勞斯音樂所強調的便是伴隨死亡而來的安泰自由。"息我以死"的哲學在這裏獲得感人的描寫。

以死亡為題材的《最後四歌》已唱畢三歌，而"死亡"這個詞，卻仍未在歌詞裏出現過。

10.3 〈夕陽紅〉

"死亡"一詞直到最後一歌，最後一字才出現。

《最後四歌》裏面的第四首〈夕陽紅〉（*Im Abendrot*）是艾肯多夫寫的：

> 我們手牽手，走過了生命的快樂和憂愁。在這個寧靜的環境裏，就讓我們歇一歇吧。
>
> 四周的山嶺圍繞着我們。天開始黑了。剩下一雙雲雀，在蒼茫的暮色中追索牠們的夢。

　　來吧，任由牠們飄飛吧！是睡覺的時候了。千萬別讓自己在孤寂中迷了路。

　　在夕陽的餘暉中，前來吧，寧謐的和平。對這浪蕩的生活我們已經厭倦了，難道這就是——死亡？

　　沒有掙扎，也沒有抗拒，滿足地，安詳地，接納死亡，就如在絢麗的晚霞中迎接低垂的夜幕。

　　如果我們領略不到王維"暮禽相與還"的意境，或未能悟得陶淵明"飛鳥相與還"[3] 此中的真意，聽到長笛吹出兩隻在暮靄沉沉中尋夢的雲雀，也便恍惚近矣。

　　舒華茲柯芙起碼有兩個這首名曲的錄音，都是 EMI 的出品。舊的錄音是由阿克曼（Otto Ackermann）指揮，那時舒華茲柯芙還年青，聲音清澈圓潤。新（60 年代的）錄音是塞爾指揮，舒華茲柯芙的聲音已大不如前了，可是聽來別有一番滋味。比較蒼老的歌聲，我覺得更配合歌詞，更有韻味。

　　Philips 的諾曼（Jessye Norman）在馬素爾（Kurt Masur）指揮萊比錫布商大廈樂團（Gewandhausorchester Leipzig）的伴奏下也錄過這個作品。唱片雜誌《留聲機》（Gramophone）讚不絕口。我卻嫌諾曼的聲音太健康、太嘹亮，唱不出《最後四歌》的意境。

　　這也許是偏見，我仍然最喜愛舒華茲柯芙第二個錄音。施特勞斯的《最後四歌》是西洋音樂中少數必須一聽的作品。上面提到的唱片都有很高的水準，可以為各位帶來極大的快樂和滿足。

3　出自陶淵明《飲酒》組詩中的《飲酒‧其五》。

　　《最後四歌》是樂隊伴女高音獨唱，下面介紹一首樂隊伴，不只女高音，還有男低音男高音獨唱，及混聲，童聲女聲，男聲合唱的樂曲。

11《僧侶之歌》

到外國升學的第一個學期買了一張當地交響樂團的季票。11 月杪，一個寒冷飄雪的晚上，去聽其中的一次音樂會，節目只有一項，作家和作品都未曾聽過：奧爾夫（Carl Orff, 1895-1982）的《僧侶之歌》（*Carmina Burana*）。Wow！

《僧侶之歌》是 13 世紀一些僧侶和神學生所作的詩歌。這些詩歌雖然是僧侶或神學生所作，內容卻和上帝、信仰無關，説的多是關乎男歡女愛、錢財、賭博、喝酒耍樂，比一般世俗人寫的還要世俗。這些詩歌，不少已經配上當時的音樂，1937 年，奧爾夫選取其中一部分，配上音樂，用上大量的敲打樂器，再加上混聲，女聲、童聲合唱，以及男、女聲獨唱，應有盡有，出版之後大受樂迷歡迎。

奧爾夫的《僧侶之歌》以歌頌命運、金錢開始和結束，開始那首對命運的頌歌，氣勢澎湃，懾人魂魄。其間包括飲酒歌、賭博歌、情歌……都娓娓動聽。其中有首〈天鵝之歌〉，是一隻正在被烤的天鵝的哀歌，頗有點古詩所説 "枯魚過河泣，何時悔復及。作書與魴

鱮，相教慎出入"[4] 的味道。後面配上像磨刀霍霍的打擊樂器音聲，再加上由男高音以假聲唱出，活像死前上氣不接下氣的悲鳴，印象更是深刻。

全曲快要完結前的一段，唱出了春天的日子裏少男少女相互求愛。最後女高音唱出：

> 啊！我完全投降了！

這一句，是我聽到的音樂中，在情慾上最動人心魄的。

這首名曲錄音甚多。我聽完音樂會，第二天馬上買回來的是 Sony 奧曼迪指揮費城交響樂團（Eugene Ormandy, Philadelphia Orchestra）的演奏。這個錄音的好處是奏者非常投入，像是充分享受自己的演出。Decca 布洛姆斯特指揮三藩市交響樂團（Herbert Blomstedt, San Francisco Symphony），是上世紀下半葉的錄音中的表表者，而上述女高音的那一句，也以這個錄音最動人。至於 EMI 的普雷文（Andre Previn）和 DG 的約胡姆（Eugen Jochum）的唱片，都是曾經領過風騷的。任選其中一種都不會叫你失望。

4　出自漢樂府古詩《枯魚過河泣》。

12 《大地之歌》

　　談到樂隊和人聲合演的樂曲，絕對不能不談馬勒所作的《大地之歌》(*Das Lied von der Erde*)。

　　瘦削、神經兮兮、矮小、前額既高復斜、長長的黑髮、戴眼鏡、目光銳利。這是華爾特 (Bruno Walter, 1876-1962) 對在 20 世紀初逝世的名指揮和作曲家馬勒的描寫。

　　1907 年是馬勒生命中黑色的一年。他自 1897 年始便當上了維也納歌劇院的總管。整整十年，他是歌劇院至高無上的統治者，事無巨細，只要和歌劇院有關的他都管上。他安排劇目、邀請獨唱者、參與舞台設計、重要的演出全都由他指揮。在任十年，他一共指揮過 648 次的演出。卡拉揚當同一職位，六年內只指揮了 168 次。歌劇院是馬勒的小王國，任何人都管不得。一次，奧匈帝國的皇帝要求歌劇院上演一齣由侯爵寫的歌劇，馬勒鄙夷地說：「我們不能希冀一棵栗子樹可以長出橘子來！」(也就是狗口長不出象牙之意) 以不夠水準為理由，拒絕了皇帝的要求。在他的領導下，維也納成為全歐矚目的歌劇聖地。可是就在他事業的頂峰，維也納的人卻因為種族歧視 (馬勒是猶太人)、政治理由，逼他在 1907 年辭職，離開

了他一手建立的小王國。

　　就在這個時候，他四歲的女兒安娜突然染上白喉逝世。他的太太奧瑪傷心透頂，支持不住病倒了。替奧瑪診症的醫生不擔心她的病情，反而看到馬勒的面色，覺得他的健康問題更大。果然一檢查之下，便發現馬勒患了不治的心臟病，必須減輕工作量，放棄一切較為劇烈的運動 —— 馬勒最喜歡的游泳、登高遠足，都得停止。幫助馬勒忍受這一切的打擊，度過這個黑得不能再黑的夏季的，便是《大地之歌》的創作。

　　《大地之歌》很多人認為是馬勒最優秀的作品。《紐約時報》(*The New York Times*) 前首席樂評人舍恩伯格 (Harold C. Schonberg, 1915-2003)，對《大地之歌》盛讚不已：

> 馬勒的《大地之歌》是他最感人之作。這首樂曲的形式和
> 感情配合得天衣無縫，相得益彰。全曲超凡脫俗，悽婉憂傷，
> 卻是自然真切，沒有絲毫造作。最後的一首歌曲，不只是向
> 他自己快要結束的生命告別，更是為浪漫主義而唱的驪歌。

　　賀倫斯坦，有人以為他是本世紀幾個最佳的大指揮之一。可是他生性耿介，與世多忤，而且要求極高。當他因為是猶太血統而被逼離開德國後，事業一直不順遂 —— 沒有幾個樂隊能夠容忍像他這樣苛求的客座指揮；直到臨終前的幾年，才稍被賞識，能夠擺脫困窮。賀倫斯坦是馬勒專家，他指揮的馬勒《第一交響曲》和《第六交響曲》都為樂評人所津津樂道。當賀倫斯坦知道自己患了不治之症，即將逝世前，在病榻上說：

死亡帶來最大的遺憾是：從今以後，我再聽不到《大地之歌》了。

英國樂評人（也是專門研究馬勒的）米高·肯尼地（Michael Kennedy, 1926-2014）説：

《大地之歌》是馬勒的絕世傑作，裏面充滿了他對生命的熱愛——是明白了有生必有死，人理固有終，生命就是這樣無奈地匆促之後，對生命的珍惜和依戀。……如果，天意只容許每一位作曲家保存一首作品，毫無疑問，不必躊躇，〔馬勒的作品中，〕《大地之歌》是必須保存下來的一首。

拋下賞中國詩歌的包袱

《大地之歌》取材於貝斯奇（Hans Bethge, 1876-1946）根據英、德、法譯的中文詩改寫的詩集——《中國笛》（*Die chinesische Flote*）。馬勒在其中選取了七首詩，寫成六個樂章的《給男高音、女低音（或男中音）和交響樂團的交響曲》。全曲在 1909 年寫成。1911 年 11 月 20 日，馬勒逝世後幾個月，由華爾特指揮，在慕尼黑首演。

中國樂迷要欣賞《大地之歌》有一塊絆腳石，因為它取材於德譯的中國詩，所以我們常常把它當成"中國"詩歌，覺得它東方情調、中國味兒不夠，未能捕捉到原詩的神韻。但貝斯奇的詩集已經説得非常清楚，集內的詩只是受了一些中國詩的譯文感動而改寫的，有時甚至原詩是甚麼都無從確定，並不是忠實的譯著。把《大地之歌》

看成中國的詩歌，是會阻礙我們對這首樂曲的欣賞的。中國詩，尤其是唐宋時期作品的特質，和西方浪漫主義後期的音樂的特色有基本的歧異。以王維為例吧（《大地之歌》包括有王維的作品），我們說王維的作品"詩中有畫，畫中有詩"，所說的畫應該是水墨畫，潑墨山水。試想，讀完了"空山不見人，但聞人語響。返景入深林，復照青苔上。"[5]，我們心目中呈現出一幅甚麼樣的畫？

就是詩裏面提到了顏色，如《辛夷塢》的"木末芙蓉花，山中發紅萼。澗戶寂無人，紛紛開且落"，也應該只是簡簡單單的兩三點紅。我記得看過一幅齊白石的畫，畫的是白菜與紅椒。整幅是水墨，只有辣椒鮮紅，但這一抹艷紅卻似乎帶出了各種不同的顏色，好像全幅靜物畫都變得繽紛耀目。我看要把《辛夷塢》畫成畫，也只能用這種手法。樸素的水墨山水中，偶然紅萼三兩，才可以曲盡王維詩的神妙。

西方浪漫派後期的音樂，喜歡用上大型樂隊，色彩濃艷繁富。不是中國詩歌的神韻，沒有那種淡，也沒有那種空靈。我這番話不是說孰優、孰劣，只是說情調，韻味各各不同。欣賞《大地之歌》我們不能把它看成"中國詩歌"，擺脫了這個誤會，《大地之歌》的確是能探進我們心靈深處的絕佳作品。

《大地之歌》的六個樂章是：

1.〈哀慟人間悲苦的飲酒歌〉本於李白的《悲歌行》，

2.〈秋之孤寂〉本於錢起的《效古秋夜長》，

5　王維作品《鹿柴》。

3.〈青春〉據譯者是本於李白詩作,但找不到和譯詩內容接近的李白作品,

4.〈佳人〉本於李白的《採蓮謠》,

5.〈春之醉客〉本於李白的《春日醉起言志》,

6.〈別〉前半本於孟浩然的《宿業師山房待丁大不至》,後半本於王維的《送別》。

詩與歌的契合、發展

第一樂章在法國號聲中掀開,接下來樂隊像是迸出了幾聲狂笑,然後男高音唱出:"主人有酒且莫斟,聽我一曲悲來吟……"接下來四節詩,一、二、四節都是以"人生黝黑,死亡也是黝黑"(Dunkel ist das Leben, ist der Tod)結束,連音樂也是一樣,只是每一次都比前一次升高了半個音,似乎歌者越來越悲憤、激動。第四節,譯詩把李白原詩"孤猿坐啼墳上月"一句,添上了不少枝葉:"看哪!在蒼茫月色中,一個傴僂的身影危坐墳頭。是一隻猿猴!對月吼號,叫聲撕裂了生命的甘美。"這一段,唱來不成曲調,像是嗚咽哀鳴,實在是神來之筆。這一樂章,唱的音樂音域頗高,聲量要大,對唱者的要求很高,但卻是馬勒作品的第一樂章中,最美麗、最傑出的。

仍然是男高音主唱的第五樂章,也是和飲酒有關的,但卻沒有第一樂章那樣的沉鬱,輕快多了。詩中也提到動物,不是對月哀鳴的猿猴,而是樹梢一隻報春小鳥:"春來了,昨天晚上已經到了。"一支短笛,帶來盎然春意,不是天才,那能做到!?

〈別〉,《大地之歌》第六,也是最後的樂章,長度差不多等於

前五個樂章的總和，是整首作品的重心。樂章開始的音樂由大提琴、低音提琴、低音巴松管、法國號、豎琴和鈸奏出，在這些樂器之上，雙簧管吹出斷續，清幽的樂句，營造出一片蒼涼的黃昏景象，女低音唱出，孟浩然詩首四句："夕陽度西嶺，羣壑倏已暝。松月生夜涼，風泉滿清聽"的譯文，氣氛比原詩鬱愴。第二段，"樵人歸欲盡，煙鳥棲初定，之子期宿來，孤琴候蘿徑"四句，譯者又隨意發揮，加了一段："世界安息熟睡了，一切渴想，期望都被帶進了夢鄉。疲憊的人回家去，在睡眠中尋索他們遺忘了的青春、歡樂。"音樂用的樂器也漸漸減少，最後只剩下豎琴獨奏。可是隨着詩人期待朋友的來臨和他作最後的辭別，以弦樂為主的音樂又再度熱情澎湃，在樂章前半，孟浩然詩結束前，馬勒加上了自己寫的詩句："O Schonheit! O ewigen Liebens, Lebens trunkne Welt！（噢！多美啊！這個永恆，沉醉於愛和生命的世界！）"馬勒的告別，豈只是和朋友的告別，是和世界，和生命的告別，他對世界，對生命的熱愛，在這樂段中一瀉無遺，不能自己。

　　第六樂章前後半段，孟浩然詩和王維詩轉接處，音樂又復轉回愴冷，是一首喪禮進行曲。女低音對"問君何所之"的問題答道："我將回到我的故鄉，我的家園，永不再外出遊浪，塵心盡滌的等待！"等待甚麼？馬勒又再加上他自己的詩句作全曲的結束："可愛的大地春來的時候又會再一次綠遍。處處永遠地青葱，明亮。永遠……永遠……。"《大地之歌》就在女低音唱着："永遠……永遠……"的歌聲中，漸漸消逝，言雖盡，意無窮。這可以看成是對王維"白雲無盡時"的呼應。但王維的無盡是人生無奈，生命迷離，執其環中，以觀世變，不喜不懼，無復多慮的無盡；馬勒的永遠卻是堅信生命

的永恆，今世的短暫，陰霾，疑惑，都要轉眼變成永恆，晴朗，肯定。是他知道自己患心臟病，克服對死亡的恐懼的信念，是希望的永遠。兩者意興不同，但同樣地擾人思緒，攪人懷抱。

第九首的詛咒

馬勒把這首作品稱為《大地之歌》，而不稱為交響曲，因為他迷信。

貝多芬、舒伯特與馬勒同期的布魯克納（Anton Bruckner, 1824-1896）和德伏扎克都是寫了九首交響樂便去世了。正如作曲家荀白克（Arnold Schönberg, 1874-1951）所說："'九'似乎是個極限，任何人寫多於九首'交響曲'便都要離世。寫了九首交響曲已經非常接近彼岸了。"

寫《大地之歌》的時候，馬勒已經寫了八首交響曲。如果把《大地之歌》當成交響曲，那便是第九首了。馬勒迷信，尤其是醫生告訴他患了不能醫治的心臟病之後，他更不敢向"九"這個音樂家的極限挑戰。他希望欺騙命運，所以把這首"交響曲"改稱《大地之歌》。

《大地之歌》完成以後，馬勒再寫了另一首交響曲。這次，他大膽地稱之為《第九》。他對太太說："現在已經不再有危險了，因為這其實是我的第十交響曲。"

然而命運也開了馬勒一個玩笑，不論他的《第九》"其實"是不是他的《第十》，寫好《第九》以後不到半年，馬勒便病死了，剩下一首未完成的《第十》。他雖然想欺騙命運，依然擺脫不了不能寫多於九首交響曲的"大限"。

《大地之歌》現代的錄音，Decca 伯恩斯坦的是最早的之一。他

採用的是男中音，不是女低音的版本，演唱的男中音是上世紀最著名的男中音菲舍・迪斯考。剛出版時十分轟動，直到今日仍然值得推介。DG 卡拉揚演繹馬勒，有時我覺得失諸溫文。可是他和男高音柯羅（Rene Kollo）、女低音盧域（Christa Ludwig）合作的《大地之歌》卻是難得的精彩。柯羅的演出是稍弱的一環，但中規中矩。盧域演唱《大地之歌》是出名的，現存不少的錄音都是她主唱的。在這裏的最後一個樂章，她像是把她全副感情，不，全副生命都投了進去。卡拉揚受了她的挑戰，亦步亦趨，不讓她比下去。多年前，一個深夜，這最後一個樂章的演繹，叫我淚濕襟袖，對《大地之歌》有了更深一層的體會。《大地之歌》樂器的配搭很精彩。近幾年 DG 布萊茲指揮維也納交響樂團（Pierre Boulez, Vienna Symphony）的錄音，錄音的清晰無出其右，配器聽得清清楚楚，演繹也是一流，整體而言，是今日最值得推薦的。

　　回顧前面談到的聲樂作品，都是德語世界的作者作的。（韓德爾雖然在英國享盛名，但他仍然是德語世界出生長大的。）下面介紹一位非德語作家所寫的歌曲。

13 來自北國的聲音

挪威作曲家愛德華・格里格（Edvard Grieg, 1843-1907）的出生地卑爾根（Bergen），一年有 200 天以上是下雨的日子，然而格里格的音樂卻沒有雨天的陰沉、暗晦，反而大多數像雨後的清新。

格里格一共寫了 140 多首歌曲，裏面精品甚多。即使是蕭伯納，他曾公開承認並非格里格音樂的愛慕者，認為格里格的作品表面甜美卻沒有深度，也不能不讚許格里格的歌曲是例外的 —— 不單是甜美，更是精致，充滿了作者深摯的感情。

他的《蘇爾維格之歌》（*Solveig's Song*），我相信大部分讀者，雖然未必知道歌曲的名稱，都定必聽過。這首名曲有樂隊陪奏的，是格里格為易卜生（Henrik Ibsen, 1828-1906）的劇作《皮爾金》（*Peer Gynt*）寫的附隨音樂（incidental music）裏面的一首；也有鋼琴伴奏的版本，是女聲演唱的熱門曲目。

蘇爾維格是浪子皮爾金的女友，對皮爾金堅貞不渝，在故鄉日夜等候他的回來。蘇爾維格之歌傾述她的心聲：

嚴冬已盡，春天已過，夏日也漸漸消逝，

一年很快便又過去了。

我曉得你一定會回來，你是我的，

我應允過對你始終如一，不棄不離。

如果你仍然看得見太陽，願神幫助你，

如果你俯伏在祂面前，願神祝福你，

我會等候你直到你回到我身旁，

如果你已經在天上等着，我們在那裏再見。

全曲情深款款，樸素天真，西洋歌曲中沒有幾首能及。

蘇爾維格之歌在很多女高音演唱的錄音中都找得到。Naxos 安娜遜（Bodil Arnesen）主唱，愛力臣（Erling Eriksen）鋼琴；Decca 邦妮（Barbara Bonney）主唱，柏班奴（Antonio Pappano）鋼琴，都可以向各位推薦。

鮮為樂迷所知

可是這百多首格里格的歌曲為一般樂迷所知的並不多，這是甚麼原因呢？

第一，是語言問題。樂評人都承認格里格對歌詞特別敏感。他認為為詩歌配音樂是應以詩歌為主，音樂必須服役於文字，把文字的意義顯出，把詞義的精彩呈示。他這個看法當然很對，也是他的歌曲成功的原因，然而同時卻成了這些作品廣泛流行的障礙。

格里格既然是挪威人，而且是國家主義特強的挪威人，當然為挪威文的詩歌寫音樂。挪威文懂的人不多，格里格的音樂和歌詞配

合得很緊密。不懂歌詞的原文，往往便欣賞不到其中的精妙。倘若格里格對詩歌的文字不是這樣敏感和關切，文字障也許不會成為音樂障。現在，他的配樂和歌詞是這樣一個渾成的混合體，歌詞是一般人所不熟悉的文字，便成了欣賞音樂的障礙了。

挪威有幾種方言，最少人懂得的是尼諾斯克（Nynorsk），而格里格偏偏就最喜歡以這種語文寫的詩歌，為這些詩歌作出最美妙的音樂。格里格歡喜這種語言，是有原因的。要明白其中原因，我們便得了解一點點挪威的語文。

挪威常用的語言是博克馬（Bokmal）。除了拼寫方法少有出入，發音不大相同以外，它和丹麥文差不多。1843 年，一位挪威語言學家奧森（Ivar Aasen, 1813-1896）參考了好幾種不同的挪威方言和古挪威語，創造了尼諾斯克。19 世紀下半葉，在強烈的國家主義影響下，不少的挪威詩人、作家都採用這種新創的語文來寫詩、作文。直至今日，挪威學校仍然有用尼諾斯克的，雖然它始終不能完全取代博克馬。用尼諾斯克寫作的都像格里格一樣，是熾熱的國家主義者。他們的作品自然容易引起格里格的共鳴。譬如格里格自認得意之作的一套八首的《山魔之女》（*Haugtussa*）便是以尼諾斯克寫成的。

《山魔之女》是詩人加博格（Arne Garborg, 1851-1924）的作品，敍述一個農村少女一度被山魔拐誘，後來逃回人世。可是她在人間的愛情得不到滿足，受了愛人的欺騙，最終還是回到大自然——山魔領域——尋她的慰藉。DG 女中高音奧特（Anne Sofie von Otter）主唱的，福斯伯格（Bengt Forsberg）鋼琴是目前最佳的錄音。

第二個原因，是他的歌曲太個人了。他承認不少他的歌曲是為他的太太寫的，而且最適宜由他的太太唱出。他説：

　　　　我愛上一個有金嗓子而且歌藝很好的女孩子，她成為我
終身的伴侶。容許我這樣説，在我而言，她是我歌曲唯一真
摯的演繹者。

　　他在另一處説到他早年還未成名，往往就靠寫歌給他太太演唱
自娛。這些歌曲通常都不會公開唱，只是三兩知己一起的時候才演
出。

　　　　久而久之，我習慣了把我一切的感情都在歌曲裏發洩。
這成了像呼吸一樣地自然。所有的歌曲，都是以我太太為唱
者而寫成的。

　　這樣私人的作品，灌入了一切的感情，為一個特別的歌者和她
獨特的聲音、技巧度身訂造的，也就難怪難以廣泛流傳了。

間奏二 Entr'acte II

　　歌劇在台舞台上演出，有器樂、聲樂（獨唱、合唱）、舞蹈、佈景、服裝、燈光、動人的故事、曲折的情節，可謂聲色俱備。有人譽之為視覺聽覺上無以上之的享受。可是大家大概想也想不到，今日，極視聽之娛的西洋歌劇，是始於一羣學人的研究。

　　古希臘文化，無論在哪一方面都異彩頻呈，文學有荷馬（Homer）的史詩《伊利亞特》（*Iliad*）、《奧德賽》（*Odyssey*）；數學，物理學有畢達哥拉斯（Pythagoras, c 570-495 B.C.），歐幾里德（Euclid, 323-283 B.C.）；亞基米德（Archimedes, 287-212 B.C.）；哲學更不用説了，蘇格拉底（Socrates, 470-399 B.C.）、柏拉圖（Plato, 424/423-348/347 B.C.）、亞里士多德（Aristotle, 384-322 B.C.）都是古希臘人。音樂呢？

　　戴安尼修斯狂歡節是古希臘紀念酒神戴安尼修斯（Dionysus）的大節日。戴安尼修斯，德哲尼采（Friedrich Nietzsche, 1844-1900）認為代表了人原始的創造力。在公元前六、七世紀已經有關於這個節日的記載。開始的時候只是鄉村的節日，每年冬至前後（今日的十二月，一月間）舉行，後來城市也有戴安尼修斯節了，在鄉鎮節期後三個月，春分時候（今日的三·四月間）舉行。節日的重要活動包括戲劇比賽，由不同地區居民組成的十人評判團，投暗票決定獲獎人。勝出的作家給戴上長春藤編織的冠冕，是無上的殊榮。著名悲劇《伊底帕斯》（*Oedipus*，伊底帕斯，解答了獅身人面怪獸之謎的英雄，在不知情下殺了自己的生父，娶了自己的生母，他知道真相後，刺瞎了自己的雙眼贖罪）的作者，索福克勒斯（Sophocles, 497-406 B.C.）便參加過 30 次比賽，一共勝出了 24 次。

　　世所公認，古希臘悲劇是世界文學的瑰寶，但其實它不單只是

文學，還是音樂作品。這些悲劇大都只有不超過三個演員，飾演劇中的主要人物，各各道出他們個別的感受、心聲。至於故事的背景，情節卻是靠一羣，一般是五十個合唱團員一起同聲交代的。個別演員也好，合唱團員也好，他們的台詞都是唱出來的，起碼，是有樂器伴奏的。只是年代久遠，到了文藝復興期，希臘悲劇的音樂部分已經失傳，沒有人曉得當時是怎樣唱的，甚至陪奏用多少樂器，甚麼樂器都難以稽考了。

　　十六世紀末，歐洲文藝重鎮翡冷翠（Florence，今譯佛羅倫斯）的一羣學者致力要創造像古希臘悲劇一樣，結合音樂和戲劇的作品。因為他們常常聚於一室，孜孜不倦地研究討論，所以自稱為"室友"（Camerata），這便是音樂史上的翡冷翠室友了（Florentine Camerata）。他們的成員包括音樂家、文學家、科學家，提倡地動說、受教廷逼害的伽利略（Galileo Galilei, 1564-1642），他的父親加利來（Vincenzo Galilei, 1520-1591）便是其中的一個。加利來是物理學家，專門研究弦線長短和音聲高低的關係。在音樂上，他對宣敍調（recitative）[1] 的發展有很大的貢獻。宣敍調在西方早期歌劇佔極重要的位置。

　　翡冷翠室友的努力終於有了成果，在他們的影響下，1597 年寫成了一套歌劇《達芙妮》（Dafne），但今日全劇只留下了其中一首歌曲。1600 年第二齣歌劇《歐利蒂斯》（Euridice）在翡冷翠上演，整套歌劇到今天仍然保留無缺，一致公認是留存下來西方歌劇最早的

1　宣敍調指大型聲樂中，以半說半唱的近朗誦方式以交待情節，節奏自由。

一齣。劇情是根據希臘神話的。奧菲斯（Orpheus）是一位音樂天才，他的妻子歐利蒂斯死了。他愛妻情切，親自下到陰間，用他的弦琴打動了地府冥王的心，讓歐利蒂斯跟在他身後回到陽世，條件是無論發生甚麼事，未到陽世之前他都不能回頭張望。可是在途中，奧菲斯聽到種種鬼魔的噪號，罣念妻子的安危，在快要離開地府之際，忍不住回頭一望，歐利蒂斯便又重墜陰間了。為此，奧菲斯終日自責，鬱鬱而終。（《歐利蒂斯》因為是在一位貴族的婚禮慶典首演，所以硬給全劇改一個大團圓結局。）時人不曉得怎樣稱呼這新樂類，便簡單稱之為"音樂作品"（Opera in musica）。"Opera"在拉丁文裏面是"opus"的複數。"opus"是作品的意思，（所以今日音樂作品的編號都以"opus"一字開始，作品編號第一，便是 opus 1。）因為這些新樂類開始被簡單稱為"opera in musica"，以後"opera"便成為特指這類作品的專有名詞，原來泛指一切作品的意義，反而給人忘掉了。

這種由學人研究開始的新樂類竟然大受時人歡迎，因為，正如本章開始的時候說過：有音樂、有歌唱、有故事，又可加插舞蹈，其他種種的噱頭，娛樂性頗高。當時意大利的王公貴胄遇到有甚麼慶典，便都安排一齣歌劇，往往不是以音樂，甚至不是以劇情為主的，而是當作一個鋪張的機會，中間穿插馬戲、煙火，據記載甚至安排一場模擬的海戰，兩艘戰船相互礮轟。當然這些都不是一般尋常人家可以觀賞到的。但這個新樂類漸逐流行，到了 1637 年威尼斯開辦了第一所上演歌劇的公眾劇院，不到 20 年，1650 年，威尼斯便有大大小小 20 所公眾劇院了。這些公眾劇院，資本不大，絕對不能像貴族的耗費，上演場面巨大的製作，音樂應該還是主要的票房

吸引。如果只是上層階級奢華的玩意，歌劇是不可能生根，滋長的。

　　本書這最後一部分便是向大家介紹以歌劇為主，西方的舞台音樂。

第三部 舞台音樂

14 歌劇第一位功臣

西方歌劇的第一位功臣應數蒙特威爾第（Claudio Monteverdi, 1567-1643）。《歐利蒂斯》也許是第一首完整無缺被保存下來的歌劇，但是今日只是研究音樂史的人才對它有興趣，偶然也許會拿樂譜來翻翻，公開演出卻是絕無僅有，一般樂迷大概都不曉得它的存在。現在，仍然不時在劇院上演，市面容易買得到的錄音也有兩、三款，最早的歌劇，應該是蒙特威爾第寫的第一部歌劇：《奧菲歐》（*L'Orfeo*）了。

蒙特威爾第出生於意大利的克雷莫納（Cremona），23 歲便當上曼圖亞（Mantua）郡主貢扎加公爵（Gonzaga）的宮廷樂師。他能彈善唱，深得僱主器重，1602 年便擢升為音樂主管。除演奏外，他還致力創作，寫了共九冊的牧歌（Madrigal）一致公認為牧歌中的極品，至今樂迷仍然津津樂“聽”。

1612 年貢扎加公爵逝世，家道中落，蒙特威爾第被解僱，1613 年，他出任威尼斯聖馬可教堂（St. Mark's Basilica）的指揮，直到 1643 年逝世為止。他的前任，因為管理不善，這所著名教堂的音樂水平，一直下滑。他任內，勵精圖治，聖馬可教堂，無論聲樂器樂

都恢復了以前的光輝。

1607 年，《奧菲歐》在曼圖亞首演，它的故事也就是《歐利蒂斯》的故事，只不過沒有採取《歐利蒂斯》的大團圓結局，換上另一個比原著較快樂一點的結束：太陽神阿波羅可憐奧菲斯的遭遇，勸勉他不要為不能改變的命運過分憂傷，

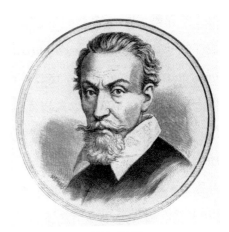

蒙特威爾第

自暴自棄。雖然再不能見到歐利蒂斯，但日月星辰，亦有動人的姿彩。把他提到天上伴諸神奏樂，享受天上的歡欣，安平。歌劇以男主人翁，不是女主人翁的名字為劇名。兩齣歌劇雖然劇情大同，音樂上的分別卻可大了。

《歐利蒂斯》全劇以男女主角的獨唱為主，音樂緩慢，單調。樂隊只有幾個古弦琴（lute，有譯作魯德琴），都是陪奏的角色。蒙特威爾第的《奧菲歐》全長五幕，除了獨唱外，還有二重唱、合唱，音樂着重情節，快慢有致，感情豐富，間中還加插舞蹈。樂隊用超過40 件的樂器，包括：長笛、喇叭、伸縮喇叭、鍵琴、各種不同的弦樂器，而且還分配不同樂器不同任務，譬如：男主角配以鍵琴和風琴；牧人配鍵琴和古弦琴；地府冥王配伸縮喇叭及風琴，務求音樂和情節扣緊。除了陪奏以外，全劇共有 26 段只是器樂的樂段，不全讓唱者獨領風騷。

蒙特威爾第一生究竟寫過幾首歌劇，有不同的說法，但總的在十首以上，大多是他遷到威尼斯後寫的。今日留存下來的，

除《奧菲歐》外，完整的只有他最後寫成的兩齣：《奧德修斯的回歸》(*Il ritorno d' Ulisse in partria,* 1640) 和《波佩雅的加冕禮》(*L' incoronazione di Poppea,* 1642)。後兩者規模不及《奧菲歐》，大概因為《奧菲歐》是為王公貴冑而寫，費用不是問題。後兩者是寫給威尼斯的公眾劇院，便不能不留意成本了。可是歌劇的質素，和上演所需成本沒有甚麼關係，《波佩雅的加冕禮》音樂的成就，比起《奧菲歐》，無論在人物性格的刻畫，情感的表達，又高出一籌。不過《奧菲歐》始終是至今仍然流行，歷史上最早的歌劇，是有它特殊的魅力的。2007 年，全球各大歌劇院都上演《奧菲歐》，慶祝這齣名劇面世四百年，可不是沒有理由的。

我有的兩套《奧菲歐》錄音，一套已超過 50 年，由高博茲 (Michel Corboz) 指揮，現在已經很難找到了。另一套由沙瓦爾 (Jordi Savall) 指揮，出版不過五、六年。錄音，演繹，後者都勝前者。但我是透過高博茲五十多年前的錄音，第一次認識蒙特威爾第的音樂，所以對它有種特別，難以解釋的感情。沙瓦爾還有錄像碟 (DVD)，除了音樂外，我們還可以看到樂隊的不同樂器，加插劇中的舞蹈，加深我們對這齣西方最早的歌劇的認識。

15 閹人歌手

　　十七世紀中葉，差不多每一個歐洲名城，任何著名的封邑都有歌劇院。如果沒有，就會給人瞧不起。到了十八世紀，歌劇更成為貴族社交活動所不可少的一環。要是不經常出入歌劇院，便似乎沒有文化修養，配不起所擁有的勳銜。

　　當時歐洲歌劇界最受歡迎的是 "閹人歌手"（Castrato）。顧名思義，他們都是 "動過手術" 的，可以唱得像女聲一樣高，然而唱出來的聲音瀏亮宏壯，非一般身材較小的女歌手可及。十九世紀一位樂評家潘沙奇（Enrico Panzacchi, 1840-1904）是這樣描寫 "閹人歌手" 的聲音的：

　　　　"多美妙的聲音。像長笛一樣的清越，但又有人聲的活力和溫潤。跳躍的歌聲毫不着力，就像騰空的雲雀，沉醉在自己的飛翔之中，越飛越高。當聲音似乎已經到了至高峰頂，忽然又再向上翻騰，輕鬆自然，全不費勁。"

　　這些 "閹人歌手" 是當時的明星偶像，就如今日的流行歌星一樣，其他的男女歌手都不能望其項背。任何歌劇要是沒有由閹人歌

手演唱的角色，是很難叫座的。

《奧菲歐》，蒙特威爾第的第一齣歌劇，和他最後一齣歌劇《波佩雅的加冕禮》首演的時候，前者演唱歐利蒂斯（女主角），和後者演唱尼祿皇（劇中一個重要的男角）都是閹人歌手擔任的。

有錢使得鬼推磨，閹人歌手錢既然賺得多，不少父母只要孩子聲音稍稍好一點便不惜引刀一割，泰半被割的孩子都是年幼不懂事，不能自己作決定的。因為手術必須在轉聲之前做，否則便沒有效果。最悲慘的是動了手術不一定保證可以唱得好。據估計十八世紀中葉，全歐洲有四千名男孩曾被傷殘，而能夠靠演唱維生的大概不到二百。當時執政的權貴，包括教廷，都認識到這是不人道的行為，都立了法例禁止。但他們言行不一，禁手術，卻又喜歡聽這些歌聲。尤其是天主教會，女子是不能參加教會詩班演唱，所以教會也便需要這些男唱女聲了。羅馬教廷出名的西斯汀教堂（Sistine Chapel）的合唱團到了 1903 年還有"閹人歌手"。上有好者，甚麼法例都禁不了。

英國是嚴令禁止閹人歌手的。歷史學家班尼（Charles Burney, 1726-1814）驕傲地說，英國是文明大國，絕不會容許這些殘酷的行為的。說是這樣說，他們卻容許從外地引進這些歌手。換言之，他們欣賞、享受這些產品，只要出產地不是本土便行了。

如果找不到閹人歌手怎麼辦呢？他們往往起用超男高音（Counter-tenor）。超男高音的音域比普通男高音高，但這並不是用刀的結果，而是透過嚴格的訓練，和勤奮的練習而成功的。在十九世紀，超男高音一度式微。唱的人越來越少，幾乎成為絕響。二十世紀，英國出了一位傑出的超男高音戴勒（Alfred Deller, 1912-

1979）。因為他的技藝，超男高音又再復甦，尤其是在英國。可是我並不喜歡這種聲音，也找不到適合的詞語來形容它。直到一次旅行冰島，在那裏停了兩晚，看到午夜太陽，發現白夜是超男高音最適切的比喻。

白夜的光，不像我們習慣的白晝那種明亮剛健，但又缺乏黃昏時候的溫婉柔和。雖然很多人欣賞白夜的神秘，我的印象卻是一戳就破的一片蒼白。

戴勒 1979 年才去世。今日還可以聽到他上世紀五十年代的錄音，那時正當他藝術的巔峰，如果你不喜歡這些錄音，大概像我一樣和超男高音無緣了。

到了十八世紀中葉，閹人歌手便式微了。近代演唱十七、八世紀的歌劇，往往用女低音代替閹人歌手的角色。雖然由女性反串男角，（閹人歌手唱得像女聲一樣高，然而在歌劇中演的往往是男角）有點不是味道。但從音樂而言，我覺得音質比較自然，不似超男高音那種 "白夜" 的音色。近年 EMI 出版的一套韓德爾的《凱撒大帝》（*Julius Caesar*），主角用著名女低音碧迦（Janet Baker），非常成功。劇中的另一個角色卻是由超男高音鮑文（James Bowman）負責。我們可以比較兩人的音色，看看孰優孰劣了。當然，最好還是聽聽閹人歌手的聲音，這不是不可能。最後一位閹人歌手摩列斯奇（Alessandro Morecchi, 1858-1922）在 1922 年才去世，1902 至 1903 年間據說曾經錄音存世，只是不知到哪裏找來一聽而已。

16 莫札特的歌劇

莫札特是世所公認音樂界裏面的奇才。既是天才，不少人以為他一定富有創新力，在西洋音樂上有前所未有的突破。然而，莫札特的成就卻不是這樣。他沒有創造過任何新的音樂形式，也沒有發明過甚麼新的理論。他只是在十八世紀西方音樂的傳統裏面寫出了其他人寫不出來的音樂，達到別人未曾達到過的深度，把傳統音樂帶到可能的最高峰。

1891 年，莫札特逝世一百週年紀念，英國大文豪蕭伯納寫了下面一段文字：

"莫札特根本不是披荊斬棘的開路先鋒，也不是甚麼新流派的始祖。他是一個派別的終結，而不是開始。在他的歌劇、交響樂、鋼琴曲，或其他器樂的作品裏面，有不少地方我們可以指着說：'這是最完美不過的了。無論一個人怎樣天才橫溢，也決不能改善一絲一毫。'然而，在他的作品裏面，我們卻不能找到任何地方我們可以指着說：'這裏他為音樂開啟了一個新方向。這些音樂，在莫札特以前的人大概連做

夢也沒有夢到過。'……在藝術的領域裏面，最高的成就是
成為一個流派裏面最後的大家，而不是最先的。差不多任何
一個人都可以開創，難的是作一個終結──（在傳統的規範
下，）做得比任何人都要好。"

我們今日所處的年代是一個尋新求異的年代。大部分人把新穎
替代了深邃。同時也是一個沒有耐性的年代，回報要快，刺激要直
接。一切要想一想，要慢慢咀嚼、細細回味的，我們都不接受。試
看，現代應該是最新的了吧，因為現代便是我們現在所處的時代。
可是今日的人連現代都嫌太舊，所以有所謂"後現代"主義。我們沒
有耐性得要活到將來裏去。這樣的時代，不是欣賞莫札特的時代。

莫札特短短的一生中一共寫過二十多齣歌劇，不過很多
是少作，今日已經很少演出。最著名的四部是：《魔笛》（*Die
Zauberflöte*），《費加羅的婚禮》（*Le Nozze di Figaro*），《唐璜》（*Don
Giovanni*），和《到處楊梅一樣花》（*Così fan tutte*），後三部都是由
龐德（Lorenzo da Ponte, 1749-1838）撰詞的。歌劇的曲詞很重要，有
些撰詞人特別能誘發某作曲家的靈感，兩人合作的作品特別精彩。
西洋音樂史上不乏這些例子，龐德和莫札特便是其中的表表者。

1786 年首演的《費加羅婚禮》在公演後兩年，風靡全歐。其中
不少的曲調，歐洲的樂迷都耳熟能詳。莫札特在 1787 年的《唐璜》
一劇中，故意安排劇中人唐璜的從僕李普利盧（Leporello）、一面準
備筵席，一面哼唱《費加羅婚禮》裏面的一個曲調，以示他的歌劇是
如何地深入民間、廣泛流傳。

《費加羅的婚禮》是從法人博馬舍（Pierre Beaumarchais, 1732-

1799）的話劇改編而成的。原作是透過侯爵的下人——理髮匠費加羅——諷刺批評當時的貴族。今日法國著名的報刊《費加羅報》（*Le Figaro*）就是以費加羅為名，有為社會普羅大眾喉舌之意。話劇因為對貴族的嘲諷，十八、九世紀的時候在很多地方被禁演。

莫札特的歌劇卻完全沒有這種反叛的諷刺性，只是把它當成一齣胡鬧搞笑的喜劇。然而，他的音樂卻給劇中人注入了真實的感情。就是在劇中本來只是插科打諢的丑角——契羅彬奴（Cherubino）——一個情竇初開，見人就愛，自以為情種的黃毛小子，也不例外。他在第二幕裏面的獨唱："Voi che sapete che cosa e amor（懂得愛情的女士，看看我心內的感情到底是甚麼？）"唱到他一時樂無邊，一時愁似海，冰炭常懷抱，沒一刻安寧，真是唱盡了初嘗情味的惶惑和甘苦，叫人不覺其可笑，只覺其可愛。

《費加羅婚禮》我最歡喜的錄音是 Philips 戴維斯指揮 BBC 交響樂團（BBC Symphony Orchestra）的版本。

《費加羅的婚禮》1786 年首演，非常成功，大獲好評。莫札特馬上被邀請再寫另一齣歌劇，那就是《唐璜》了。這部歌劇受歡迎程度不遜於《費加羅》，而且一般知識分子認為更有深度，含有豐富的哲學意義。

《唐璜》：尋求自由

唐璜是西班牙的傳奇人物，風流倜儻，放蕩不羈。可是在中國，他卻遭到和另一位西班牙人物唐・吉訶德同一命運，被人誤解了。唐・吉訶德不少國人把他看成小丑般的人物，而唐璜，多數人視之為典型的花花公子。其實在西方，唐・吉訶德是代表一個時代結

束的悲劇英雄；而唐璜代表了追求個人自由的先鋒人物。歐洲不少
文學作品以他為主角，十九世紀英詩人拜倫（George Gordon Byron,
1788-1824）也以唐璜為題寫了首長詩。音樂方面，除了這部歌劇以
外，理查‧施特勞斯也為唐璜寫了一首交響詩。在一般知識分子心
中，他決不只是反面人物，也可以是人所景仰的正面角色。

　　歌劇開始的時候敍述唐璜誘騙一位名叫安娜的女子不遂，並且
在決鬥中把安娜的父親殺死了。雖然這樣，唐璜卻毫無悔意，依然
到處拈花惹草。一次，他為了逃避別人的追打，藏身在花園石像之
下。後來發現石像原來是安娜父親的石像。唐璜不止不感愧歉，還
戲邀石像到他家中吃晚飯。

　　晚飯的時候石像果然活了過來應邀而至，並且抓住唐璜雙手，
厲聲要他悔改。唐璜雖然沒法掙脫石像的掌握，卻誓死不肯悔改。
在唐璜淒厲叫聲中，地面裂開，石像把他拖進地獄中去。

　　莫札特的初稿是以此為全劇的結束的。後來擔心當時的觀眾不
能接受，便加上一段合唱：“這便是一切壞人的結局，天網恢恢，
報應不爽。”這段合唱音樂雖然美妙，但把整齣歌劇的意義都改變
了。添了這段合唱，《唐璜》所宣揚的是一般的傳統道德。然而砍掉
了這條尾巴，唐璜可以被看成正面的英雄人物，為了追求自由，肯
定自我，雖九死其猶未悔，甚至肯賠上生命。十九、二十世紀歐洲
的知識分子都是這樣了解唐璜的，所以到二十世紀初，莫札特的《唐
璜》都是在主角掉進地獄那一剎那結束。

　　莫札特的《唐璜》很快便成為歐洲知識分子所特別欣賞的歌劇
了。丹麥存在主義思想家祈克果（Soren Kierkegaard, 1813-1855）便
把莫札特的《唐璜》當成他哲學中所提人生三階段裏面的第一階

段 [1] —— 感性人生 —— 的代表人物。

《唐璜》裏面有一首悦耳而又有趣的歌曲，由唐璜的從僕李普利盧唱出。他安慰被唐璜始亂終棄的一位女子，唱道："我主人邂逅過的女子：在意大利六百四十，德意志二百三十一；整整一百個在法蘭西，九十一個在土耳其，只是西班牙一處便已經有一千零三名。不拘貴賤，無論肥瘦，不分美醜，只要是穿裙子的，他便拚命追求。"

這種人生態度便是不肯接受任何束縛，不屈服於任何訓誨，一己的慾望必須尋得滿足，否則便是妨礙了自由。這便是祈克果感性英雄的人生觀。祈克果其實不以為這種感性生活是自由的。因為他認為真正的自主自由是，人必須自己有控制權。唐璜的一生表面看去似乎是"慣得無拘檢"，但實在卻是完全失控 —— 看到穿裙子的便不能不追求，那還有甚麼控制權？還能説甚麼自主？唐璜的生命像無舵之舟，隨着慾望的狂流，飄泊無定，真正的自由在這種生活中是尋不到的，要在其餘兩個階段 —— 道德人生和宗教人生處尋覓。

因為對唐璜有這幾種不同的看法，所以莫札特的《唐璜》是他的歌劇中，最複雜的一部。

EMI 朱利里指揮愛樂管弦樂團（Carlo Maria Giulini, Philharmonia Orchestra）的錄音雖然已經超過四十年，但仍然是數一數二的。在音樂上，這套唱片可以被非議的地方是絕無僅有的，但演唐璜的韋克達（Eberhard Waechter）強調了唐璜浪蕩不羈的一面，並沒有把他追

1　祈克果的人生三階段（Three stages of life）：感性、倫理、宗教。

求個人自由、寧死不悔那種情操表達出來。

　　Philips 由海廷克指揮倫敦愛樂交響樂團（Bernard Haitink, London Philharmonic Orchestra）演出，唱唐璜的亞倫（Thomas Allen）就較能唱出唐璜高貴的一面。

《魔笛》：帶來無瑕的快樂

我最喜歡的莫札特歌劇是《魔笛》。

英國大文豪蕭伯納曾經説過：

　　　　無論你怎樣瞧不起羅曼蒂克小説，崇高地只關心人類至高的理想，你用來消閒的讀品是但丁、歌德、叔本華、孔德（Comte）、羅斯金（Ruskin）或易卜生——可是如果你沒有聽過《魔笛》，未嘗過讓貝多芬第九交響樂最後一個樂章的合唱把你帶上九重天，華格納的《尼布隆指環》對你而言只是報章上的一個詞語，那麼你只是個黯然無文的鄉愿。

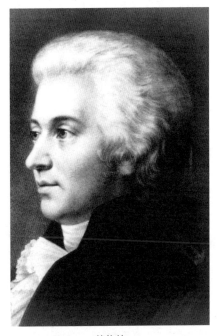

莫札特

　　我引蕭伯納這段話並不是像他一樣要貶低不聽音樂的人。我只想指出在這位大文

豪的心目中，莫札特的《魔笛》是享有和貝多芬的《歡樂頌》、華格納的《指環》同等地位的。

　　莫札特，把他孩童時代的作品也算上去，寫過 20 部左右的歌劇。蕭伯納獨選《魔笛》與貝多芬、華格納的名著同列。究竟合理不合理？

　　《魔笛》，在莫札特的作品中，甚至在整個西方歌劇史中，是佔一個特殊位置的。伯恩斯坦在他討論美國音樂喜劇（也就是一般人稱為百老匯歌劇）的時候說的一段話最能表出它特別之處。

　　伯恩斯坦認為，60 年代的美國在歌劇發展上正面臨一個關鍵時刻；大受聽眾歡迎，卻被所謂有識的音樂人士認為未能登大雅之堂的百老匯歌劇，其實很容易便可以一躍而入嚴肅歌劇的廟堂，缺少的就只是一個能扭轉乾坤的天才。他說：

> 1750 年，〔在德國，〕歌唱劇（singspiel）風靡一時，有似今日的百老匯歌劇。這個通俗、流行的形式，透過莫札特的天才，一躍而成為藝術。《魔笛》其實只是一齣歌唱劇，不過作者是莫札特而已。

　　上面所提莫札特寫的四齣歌劇，除《魔笛》以外，其他三首的唱詞都是意大利文。在當時，嚴肅的歌劇是意大利歌劇，歌唱劇只是地方劇，通俗而不高雅。《魔笛》卻是德文唱詞，有意打破雅俗的分界。

　　在劇中，莫札特還特意開意大利劇玩笑。劇中的夜之后，出場的時候唱了一首意大利式的歌曲，非常精彩，放在當時任何的意大利歌劇中，大抵都可以成為壓軸之作。這首由夜之后主唱的歌曲，是《魔笛》裏面唯一意大利式的歌曲。然而，夜之后在劇中是個反面

角色。

不單如此，夜之后這首獨唱，和《魔笛》其他活潑新鮮的音樂放在一起給人一種脫節、堆砌、缺乏活力的感覺。靠着這個安排，莫札特很清楚地顯示出，當時流行的歌唱劇是有它吸引人之處。獨領風騷幾十年的意大利歌劇已是開到荼靡，沒有生命力，是退下來，或者亟謀改善的時候了。

莫札特以《魔笛》把 18 世紀末流行德國的歌唱劇提升到歌劇的殿堂。不過我們一般聽眾歡喜《魔笛》大概不是為了這個原因。我們迷上這齣歌劇，是因為它動聽，而且內容精彩多姿。

《魔笛》的確可以說絕無冷場：緊張刺激的有"仙女屠龍"；歌頌愛情的有"水火試情"；生動趣致的有"魔笛馴獸"；詼諧滑稽的有"鳥人求偶"。

其實《魔笛》的劇情十分簡單。開幕的時候，王子泰敏奴（Tamino）被巨龍追殺，幸得三仙女相救而免於難。三位仙女的主人 —— 夜之后 —— 出現，告訴泰敏奴她的女兒柏敏娜（Pamina）被一位叫作沙拉斯托（Sarasto）的人擄走，只有泰敏奴可以把她救回來，並送他一枝魔笛，在危難時吹奏，便可以安然渡過。泰敏奴於是和一位披着滿身羽毛以捕鳥為生的巴巴堅奴（Papageno）一同上路。

後來泰敏奴發現沙拉斯托原來是位賢人。他是想幫助柏敏娜找到意中人，離開她母親過幸福的生活。倒是她母親千方百計攔阻，要控制女兒的一生。經過了一番波折和考驗，泰敏奴和柏敏娜終於共結良緣，而鳥人巴巴堅奴也找到佳偶巴巴堅娜（Papagena）。全劇以大團圓結束。

虛榮心重的人千萬不要在《魔笛》裏面擔任主角，因為劇中的主

角雖然是泰敏奴和柏敏娜，但巴巴堅奴這個角色卻是最逗人歡喜，往往掩蓋了主角的光芒。他唱的每一首歌曲都叫人難忘。我最愛他最後一首。他因為找不到伴侶，準備上吊，把繩套在頸上，卻又捨不得死，自己對自己說：

> 讓我數到三，要是巴巴堅娜（他要找的伴侶）不出現我才死吧。

他數得越來越慢，數到三的時候起碼比數一時慢了三倍，叫人忍俊不禁。一位仙童提醒他身邊攜有魔鈴。他把魔鈴敲響，巴巴堅娜出現，他唱出：

> Pa — pa — pa — Papagena.

音樂把他當時疑真疑幻，似信還疑的心情描寫得維妙維肖。如果唱得好，使人禁不住和他一齊喜極而泣。巴巴堅奴出場時所唱的也十分精彩。他唱出他的人生觀：只要吃得飽，穿得暖，能夠成家立室，便心滿意足了。莫札特配上的音樂也是充滿了這種樸實的喜悅。使你想起《西遊記》裏面的豬八戒，和唐·吉訶德的僕人山齊斯（Panza Sancho）。

有人認為《魔笛》含有很深的意義。在神話故事的後面，莫札特和我們討論婚姻愛情的問題。《魔笛》的確有接觸到婚姻的問題，鼓吹自由戀愛，尤其是女子，要在選擇配偶上積極地爭取獨立，擺脫父母（尤其是母親）的控制。不過要說整部歌劇有個哲學主題，我看是有點穿鑿。

我們不要忘記，《魔笛》是以娛樂觀眾為主的。取笑一下外母，

鼓吹一下女子在婚姻上不應再受父母擺佈，都能叫觀眾產生好感，使全劇更加賣座。我看《魔笛》的情節並沒有甚麼微言大義，無須刻意求深，因為全劇的內容其實包含了不少不合理、沒有意義、旨在惹笑的地方。如果處處追尋人生道理，這些地方便都是敗筆，反倒有礙欣賞。不如把整部戲看成一個童話故事，所有情節不過是製造一個給莫札特撰寫動人旋律的機會。放心地陶醉在莫札特簡單而又美妙的音樂裏面，那保證你可以享受到兩、三小時純一無瑕的快樂。

前幾年我兩次到歐洲莫札特的故鄉奧地利旅行，在不同的地方看了兩遍《魔笛》。兩位不同的監導都似乎同意莫札特這齣傑作並沒有甚麼深奧的哲學思想，把全劇當成徹頭徹尾一部童話故事來處理，效果很好。

《魔笛》的錄音不少，我第一套擁有的是 DG 貝姆指揮柏林愛樂樂團（Karl Böhm, Berliner Philharmoniker）的。這個錄音最叫人難忘的是兩位男聲：唱泰敏奴的翁德里希（Fritz Wunderlich），和唱巴巴堅奴的菲舍・迪斯考。翁德里希當時聲音正在巔峰狀態，唱來毫不着力，清、鬆、圓、潤。聽後叫人為這位英年早逝的歌星惋惜不已。菲舍・迪斯考就是菲舍・迪斯考，他的唱片很少叫人失望的。根據他的自述，他很喜歡巴巴堅奴這個角色，然而卻沒有在舞台上演出過，因為他覺得自己的外形（他身高超過六尺）不適合。在這套唱片中，他對這個角色的了解和喜愛都表露無遺。

近十多年的新錄音中，Philips 海廷克指揮的最為樂評家稱許。另外兩套舊錄音，弗利克賽（Ferenc Fricsay）指揮的和比湛指揮的，我沒有聽過，但卻有也不少人推介。

17 壯年引退的歌劇作家羅西尼

　　音樂界充滿了早熟的天才。莫札特固然是其中的表表者，而其他的人，如孟德爾頌，17 歲便創作了很多人認為完美無瑕的《仲夏夜之夢》序曲（*A midsummer night's dream, Overture*）；蕭邦的兩首鋼琴協奏曲都是 20 歲未到便寫成的；舒伯特寫《魔王》的時候只是 18 歲的小伙子。

　　這裏要和各位介紹的音樂家也是其中一位少年才彥，21 歲不到便已經舉世知名了。他跟華格納、威爾第（Giuseppe Verdi, 1813-1901）一樣，專以寫歌劇為務。1810 年寫成第一部歌劇便一帆風順。以後每一齣歌劇寫成便馬上成了世界各大歌劇院的熱門曲目。然而，他在事業到達顛峰，還只是 37 歲的時候，便封筆不寫，直到 1868 年逝世，整整 39 年再沒有寫過一齣歌劇。他便是名歌劇《塞維爾的理髮匠》（*Il Barbiere di Siviglia*）的創作者 —— 羅西尼。

　　羅西尼退休的原因，直到今日，還引起不少的揣測和辯論。有人以為他江郎才盡。退休前的羅西尼，才華是驕人的。19 年內寫了

40 齣歌劇。他曾經誇口說：

> 就是給我一張洗衣的清單，我也能夠為它譜上音樂。

他對人說，下米煮飯，米未成炊，他已經可以寫完一首序曲。

雖然他的作品沒有一部是震撼樂壇，永垂不朽，像莫札特的《魔笛》、貝多芬的《費蒂尼奧》（Fidelio）、威爾第的《阿依達》（Aida）一樣的作品。然而，他也沒有任何一部作品不受當時的聽眾熱烈歡迎。這並不是件容易做到的事，光靠運氣和嘩眾，是無論如何辦不到的。

狂傲、不肯稱讚別人 —— 特別不是德意志族的人 —— 的華格納也不得不說：

> 羅西尼能夠寫出赤裸裸、直接悅耳、只是旋律的旋律。

我想他加上"赤裸裸"、"直接"、"只是旋律"這些修飾語，是企圖在稱讚中低貶羅西尼。如果我們不受這些修飾語的干擾（其實，甚麼是"赤裸裸的"旋律？怎樣才是"不只是旋律的"旋律？如何才叫做不"直接悅耳"？仔細一想，這些修飾語並沒有多大意思），華格納所說的，拆穿了就是：羅西尼懂得寫一聽便叫人愛上，悅耳的旋律。

封筆後的羅西尼雖然沒有再寫過歌劇，可是卻寫了不少鋼琴小曲和兩首大型的宗教音樂作品。從這些作品看來，他的才華並無褪色，仍然可以寫"赤裸裸直接"悅耳的旋律。

另外一個對羅西尼 37 歲便退休的解釋是他跟不上時代，不能適應當時的潮流。

高峰時退下

羅西尼對音樂的看法和品味很保守。譬如,他認為真正美麗的歌唱隨着閹人歌手的消失而式微了。他很討厭男高音,尤其是爭相以唱得比他人高為榮的男高音。當時一位名叫塔姆伯利克(Enrico Tamberlik, 1820-1889)的男高音可以唱到高的 C#(那就是比中央 C 高兩個音階)。一般男高音能唱到高 C 已經難能可貴了,塔姆伯利克能唱高半個音。一次,塔姆伯利克探訪羅西尼,聽到僕人的傳報,羅西尼説:"請他進來,但請他把他的高 C# 放在外面的衣帽架,離開時再拿回帶走。"他對當時所有唱歌的習慣都不滿,認為缺乏品味,只是一味求高,咬音不準也不穩,快板的時候更拖泥帶水。

他也不喜歡當時影響力最大的德國音樂。海頓、貝多芬的音樂雖然新穎,但羅西尼卻嫌他們粗野,失去自然。

19 世紀是浪漫時期,羅西尼的品味仍然是古典的。白遼士的音樂風靡一時。羅西尼聽完他的《幻想交響曲》(*Symphonie fantastique*)後説:"幸好它還不是音樂。"白遼士的《浮士德》裏面有一首魔鬼唱的〈碩鼠之歌〉,極受聽眾歡迎。羅西尼説:"還不夠好,如果唱的時候有隻貓(把牠吃掉)便完美了。"

不過,如果我們聽他晚年的兩部音樂作品,特別是《小莊嚴彌撒》(*Petite Messe Solennelle*),我們便可以聽到他已經採納了很多新理論,而且把它融會到舊的裏面去。他看來不是跟不上潮流,極其量只是不願意跟上去而已。

有些人認為他對音樂已經失去了興趣。甚或有人説,他根本對音樂沒有興趣,只是把音樂看成賺錢的工具,到錢賺夠了,他也就不再寫音樂了。據説,他還是學生的時候,教對位法的老師責備他

不求上進，只寫歌劇音樂。羅西尼回答："我只要寫賺錢的歌劇，其他的甚麼我都不管。"不少人認為他退休也是這個心態。錢夠了，甚麼都不管。

這個解釋也似乎不對。羅西尼退休以後，每個週末還在家中舉行沙龍雅集。在當時的巴黎，羅西尼家中的沙龍是盛事。很多年青的音樂家，包括作家、指揮、鋼琴家、歌唱家都是在這些沙龍中嶄露頭角的。如果羅西尼對音樂失去了興趣，也便不會花錢花力去辦這些音樂活動了。

樂得自在

如果羅西尼不是江郎才盡，不是跟不上潮流，也不是對音樂失掉了興趣，那為甚麼 40 歲未到，事業正在頂峰，便封筆退休呢？我看這是因為他為人閒懶。羅西尼的"懶"在當時是傳為美談的。他恃着自己"下筆千言，倚馬可待"的敏捷才華，往往在首演當天仍然未把序曲完成，急得經理人團團轉，光扯自己的頭髮。羅西尼説：

> 最刺激我創作靈感的，莫過於一個焦急的劇院經理。當我看到他在我家門外急得亂扯頭髮，美麗的旋律便不斷在腦中湧現。和我合作的劇院經理，都是三十未過便已經禿頭的了。

也許是天譴，他自己中年以後也是牛山濯濯，要戴假髮。

另一個和他的"懶"有關的故事：羅西尼喜歡躺在牀上寫作；一次，已完成的稿件掉到了牀底下，他也懶得下牀撿回來，寧願再寫一遍。我在這裏並不是批評羅西尼的閒懶。我國詩人陶淵明便已經

説過："棲遲固多娛，淹留豈無成？"[2] 在棲遲、淹留當中是可以找到不少的歡樂的。

英哲羅素（Bertrand Russell, 1872-1970）有一本文集題目是：《閒散的禮讚》(*In Praise of Idleness*)。在和文集同題的散文裏面，羅素認為人工作是為了休假。工作要滿足別人的要求，要看別人的臉色，我們仍然工作因為要賺錢；但休假的時候，我們可以幹自己喜歡的事，想自己愛想的問題，那才是尋得自己的真我。可是休假賺不到錢，所以工作的目的就是賺夠錢來休假，來解放真我，來享受人生。

十多二十年，羅西尼為人寫歌劇。雖然他的歌劇廣受樂迷欣賞，但他卻要面對樂評人給他的"庸俗、譁眾、沒有深度、不能帶領潮流、沒有創意"種種的批評。倘使他寫有深度的、有創意的、"為天下先"的新作品，卻失了羣眾，這些樂評人大抵只會說他的作品不能打動羣眾，決不會寄予同情並對他作出經濟上的支持。

他既然賺夠了錢，便決意尋回真我，作個自由人，幹他自己歡喜的事。他喜歡吃、喝、玩樂，他喜歡寫充滿幽默的小曲，他喜歡推廣他所愛的音樂，他就順性去作，不再營營役役，去滿足別人的要求，去面對他人的批判了。我們聽他退休後的作品，都是充滿諧趣，處處表現出作者對生命的享受。

知名的挑戰作

要談羅西尼的作品，應該從《塞維爾的理髮匠》談起。《塞維爾

2　出自陶淵明的詩《九日閒居》。

的理髮匠》在今日是羅西尼唯一家傳戶曉的作品。可是它的首演卻是波折重重。

《塞維爾的理髮匠》寫於 1816 年，羅西尼不過 24 歲。他敢於選取這個題材可見自信狂傲，因為在他出生前十年，另一位意大利音樂家佩思艾羅（Giovanni Paisiello, 1740-1816）已經用同一故事寫成歌劇，而且非常成功，廣受聽眾歡迎。羅西尼再以同一題材另寫一齣，明顯地是向這位著名的老作家挑戰；而自 1816 年開始，佩思艾羅的《理髮匠》逐漸少人聽，直至今日已經完全被樂迷遺忘了，可見羅西尼的成功。

不過，首演的時候卻不是如此。不少佩思艾羅的擁戴者出席首演，目的是喝羅西尼的倒彩，破壞它的成功。他們幾乎摧毀了這齣歌劇。在他們的倒彩之下，演員戰戰兢兢。男高音一段自彈結他伴唱，結他斷了幾條弦。第一幕結束前，不知哪裏跑來一隻野貓，在台上走來走去，"咪咪"地叫，贏得掌聲比演唱的還多（羅西尼後來寫了一首《貓的合唱》（Comic Duet for Two Cats），合唱的兩個人都只是扮貓叫，很可能是受了《塞維爾的理髮匠》首演時出盡鋒頭的那隻貓的影響）。可是儘管如此，從第二晚開始，《理髮匠》便一帆風順，享譽差不多兩百年，至今未衰。

馬里納指揮聖馬田樂團的錄音在過去十年可算獨領風騷。近年，Naxos 出版了一張由匈牙利樂隊和合唱團演出的唱片，備受《留聲機》（Gramophone）唱片雜誌極力推薦。

羅西尼晚年的《小莊嚴彌撒》成於 1863 年。原作由四位獨唱，兩組四重唱，伴以雙鋼琴及小風琴演出。羅西尼在樂譜上寫了如下的獻詞：

　　這個作品只需要 12 位歌唱者，分屬三個性別：男、女、閹人……耶穌也有 12 門徒……不過，上帝啊請放心，我的門徒當中沒有猶大……他們必定盡力以愛心唱出對你的讚美……祢知道我天生是喜劇歌劇作家，不懂聖樂。這部作品是少許音樂知識加上一點我自己的靈魂，就只是這樣。請祢接受我的讚美，帶領我到樂園去吧。

這的確是他由衷之言，他是把他最懂的、最真的獻給上帝。

18 歌劇大王威爾第

喜歡歌劇的人總不會未聽過威爾第的名字。在歌劇史中他是最響噹噹的人物。三、四十年前，假香港大學運動場露天演出，有人認為最完美的大型歌劇 ——《阿依達》(*Aida*)，便是出自威爾第之手。如果要列舉今日最流行、最受歡迎的十首歌劇，我看接近一半會是他的作品。

威爾第 1813 年出生於意大利北部一個貧困的鄉村。他音樂的天資很早便給鄰近小鎮布塞托 (Busseto) 一位愛好音樂的人士巴里茲 (Antonio Barezzi, 1787-1867) 所發現，給予威爾第經濟上的支持，1832 年巴里茲還把他送到米蘭，希望他能到米蘭音樂學院修讀。學校當局雖然欣賞威爾第的才華，但認為他已超過入學年齡四年之多，格於規例，不能接受他入學。在米蘭遊學了兩年，威爾第失意地回到布塞托。他對這件事一直耿耿於懷。晚年的時候，米蘭音樂學院有意正名為威爾第音樂學院，表示他們對這位舉世知名的意大利作曲家的崇敬，威爾第拒絕了他們的請求，說：「我年青的時候他們既然不肯要我，年老的時候，他們也不能要我。」

命運的捉弄

1835 年，威爾第和他恩人巴里茲的 16 歲女兒瑪嘉烈陀結婚。1839 年，他的歌劇《奧柏圖》（*Oberto*）在米蘭上演，很受聽眾歡迎。他帶着家人勝利的回到米蘭，而且簽了合約，為米蘭歌劇院再寫三齣歌劇。這時他還未夠 30 歲，名譽、財富，已經向他招手。可是就在這個時刻，命運給予他嚴重的打擊，幾乎把威爾第這個名字從音樂史上抹掉。

威爾第

他回到米蘭之前，他的大女兒因病逝世。到了米蘭以後，短短兩三個月之內，他剩下的兒子和太太也相繼去世。造化弄人，當他整個家庭被死神奪去之際，他恰恰在創作一部喜劇。在這種境況和心情之下，他的作品是徹底的失敗了。

在這一連串打擊之下，威爾第再提不起勁來寫歌劇，音樂對他已經失掉了吸引力，他準備完全放棄作曲生涯。然而米蘭歌劇院的主持人梅利爾李（Bartolomeo Merelli, 1794-1879）不願意看到這位天才橫溢的青年作曲家自毀前途，不斷的遊説、鼓勵、勸責他繼續創作。

劇本與音樂的呼召

根據威爾第的回憶，一天晚上他偶然碰到梅利爾李，梅利爾李遞給他《尼布甲尼撒》（*Nabucco*）的劇本，勉強他帶回家中，看看可否改成歌劇。

"我回到住所，憤怒地把劇本擲到桌上去，劇本躺在桌上敞開，我看到上面的字：'思想啊！乘着黃金的翅膀翱翔吧！'（那是被擄至巴比倫為奴的猶太人，懷念故國所唱的歌曲的第一句。）我把劇本掩上，堅決地對自己說永不再寫曲了，然後上牀睡覺。可是歌詞卻縈繞腦海之中。"

最後，音樂的呼召，被攪動了的靈感取得了勝利。1842年，威爾第完成了《尼布甲尼撒》。劇內的"思想啊！乘着黃金的翅膀翱翔吧！"成了當時意大利人最愛的名曲，威爾第的歌劇生涯也得到重生，之後作品一部比一部成功，聲譽也一年比一年顯赫，成為實至名歸的歌劇大王。60年後，威爾第逝世，過千送葬的意大利人便是唱着這首曲，向屬於他們的，也是他們所至愛的作曲家告別。

我們看一看這首名曲的詞，便可以明白為甚麼它會把威爾第從悲哀自憐的陷阱中救拔出來，使他的創作生命得獲重生：

"思想啊！乘着黃金的翅膀翱翔吧！回到我們的祖國，在和風吹煦的山坡上休憩。向約旦河兩岸錫安的頹垣毀瓦敬禮。噢！我美麗的，又已經失去的祖國！記憶是多麼的甜蜜，卻又是致命的。先知啊！為甚麼把黃金的豎琴掛在楊柳枝上？把你心中的記憶，把過去的時光，唱出來吧！這也許會

使我們發出歎息，但也許透過這些，神會賜給我們忍受痛苦
的力量。"

這正正說中當時威爾第的狀況，深深地打進他的心坎。於是他
從楊柳枝上，再取下金光閃爍的豎琴。

《尼布甲尼撒》對女主角的要求很高，不少女高音都視此為畏
途，不敢輕易嘗試。目前，最成功的錄音是 DG 申奴波利指揮柏
林德國歌劇院樂團（Giuseppe Sinopoli, Orchester der Deutschen Oper
Berlin）的演出，和這個演奏分庭抗禮的是差不多 50 年前的錄音，
Decca 加戴利指揮維也納國家歌劇院樂團（Lamberto Gardelli, Vienna
State Opera Orchestra）。

《尼布甲尼撒》使威爾第成為意大利歌劇界的新星。至於為
他奠下在音樂界不朽的地位的，卻是他中期的三部作品：《弄
臣》（*Rigoletto*）、《遊吟詩人》（*Il Trovatore*），和《茶花女》（*La
Traviata*）。

激情的主旨

威爾第這些歌劇成功的秘訣是：他關心的只是人的情性 —— 喜
怒哀樂愛惡慾。所以他的作品不涉及神話，不太多哲理。歌劇的故
事只不過是供給劇中人發洩強烈感情的工具，因此他不講究情節是
否太曲折、不合理。他對和他合作的編劇的要求很簡單："故事要
簡短，節奏要明快，要充滿激情 —— 最要緊的是激情。"

以《弄臣》最後一場為例：公爵手下的弄臣駝子李告力圖
（Rigoletto）發現主人誘姦了他的獨女，於是買兇謀殺公爵。可是他

的女兒卻寧願讓兇手殺死她自己來替代。李告力圖接過放在布袋裏面奄奄一息的女兒，還以為是垂死的公爵，興高采烈，以為報了仇。後來發覺原來是自己的女兒，從興奮歡欣突然直墮入極度的哀痛中。威爾第要爭取、追求的就是這不同的強烈感情匯集、衝擊的剎那。公爵在後台唱着著名的"la donna è mobile"，襯托着前台父女的永別 —— 愛恨怨怒、後悔絕望，迸發出感人的火花，可以説是威爾第眾多作品中令人最難忘的一幕。

《遊吟詩人》的故事也很難令人相信，但裏面卻不乏濃厚的感情。譬如吉卜賽婦人唱出她怎樣為了報仇，把仇人的孩子扔到火裏。孩子死了，她轉過身來，才發現她錯把自己同年紀的嬰孩投進火中，在火焰中燒死的原來是她的親身骨肉。這段音樂聽得人毛骨悚然，不寒而慄。

《弄臣》的錄音中，Philips 申奴波利指揮羅馬聖奇西里亞學院管弦樂團（Santa Cecilia Academy Rome Orchestra）一般唱片介紹都認為一流，我沒有聽過，不敢妄加意見。我擁有的是差不多 50 年前的錄音，由蘇堤指揮的 RCA6 錄音。我到美國唸書時，第二齣現場聽的歌劇，就是蘇堤指揮的《弄臣》。當時參與演出的也和這套唱片的差不多一樣，只是樂隊不是意大利歌劇院樂團，而是紐約大都會歌劇院樂團。這個演出給我的印象極深，所以對這套唱片有偏愛。《遊吟詩人》的首選應數 RCA 梅他（Zubin Mehta）所指揮蓓利（Leontyne Price）和多明高（Placido Domingo）為主角的錄音。

威爾第中期的三部歌劇，首演的時候最失敗的是《茶花女》。大概聽眾不大接受時裝劇，再加上故事主角不過是個妓女。除此之外，《茶花女》也顯著地突出了歌劇的先天缺憾 —— 身形龐大的女歌唱

家，飾演久病纏綿、虛弱得連站也站不起來的茶花女，在造型上已失掉了觀眾的同情。然而當聽眾克服了這些心理上的障礙，肯聆聽其中的音樂後，《茶花女》便成了威爾第生前死後最受歡迎的作品了。

《茶花女》的故事大家都知道，不在這裏浪費篇幅了。可是這部傑作，成功的錄音卻不多。著名的女高音修德蘭（Joan Sutherland）先後兩次為 Decca 唱過《茶花女》，兩者我都不太喜歡，主要是因為她咬字不清楚。也許有人認為我在吹毛求疵，反正是不懂意大利文，咬字清楚與否有甚麼關係？這個批評不無道理。不過我說咬字不清楚並不是指發音不準確，而是不清晰，字句之間有點拖泥帶水。唱的人如果咬字清晰，就是不懂唱的文字，也可以聽到唱者每個字，每一句放進去的感情：憂喜愛恨分明。但咬字含糊，表達的情緒也便只得其梗概，削弱了感人的力量。

不少樂評者認為由卡拉斯（Maria Callas）唱的《茶花女》本世紀不作第二人想。我無緣聽過卡拉斯真人演出，但她的兩套 EMI 唱片無論在配搭方面、錄音方面都有瑕疵。能令人滿意的《茶花女》錄音，也許還要耐心等待。

一個成功的人是不斷尋求進步的，威爾第當然也不例外。他說："《茶花女》以後，我只要按照以往成功的例子，照辦煮碗，每年寫一齣歌劇，便可以優優悠悠的過日子了。然而，我有我的藝術理想。"他的藝術理想驅使他不斷地進步。

他向法國學習寫大型歌劇，《阿伊達》便是結果 —— 其他大型歌劇無有出其右者。他仍然不滿足。1887 年他寫了《奧賽羅》（Otello）。不少人譽此為意大利歌劇的絕頂，時人認為是威爾第的最後一部傑作。誰也想不到 1893 年，威爾第以 80 高齡再寫了一部

自 1839 年以來再未嘗試過的喜劇《法斯塔夫》（*Falstaff*）。風格和他其他作品迥異，卻又極度成功。

不斷的自我更新是所有成功人物的共通處。

19 醜陋的天才

他是個極度自我中心的人，在他心目中他是世界上最偉大的音樂家、劇作家、思想家；是貝多芬、莎士比亞和柏拉圖三位一體的超級天才。他最感興趣的事物都是和他自己有關係的，而他認為其他的人也應該只對這些事物有興趣。

他的音樂創作以歌劇為主，都是他自己寫的故事，自己撰的歌詞。他寫完了故事的梗概便招聚朋友來聽他的講述，到撰好了歌詞又再請他們來聽他朗誦，並不是為了徵求意見，以資改善（在他看來他的作品已是盡善盡美），而是要聽到他們的讚歎。任何的批評，無論是怎樣善意的都不容許，少少建議，便會引起他滔滔不住的自辯。到他為唱詞配上了音樂，這些朋友又再被召來，聽他坐在鋼琴邊自彈自唱，雖然他的歌聲琴技都只是一般水準，而他友儕當中不乏鋼琴高手、歌壇名將，但他卻是顧盼自如，等待他們的掌聲和禮讚。

像個縱壞了的孩子，稍不如意，他便大發雷霆，在花園裏亂跑亂撞，或在客廳沙發上大叫大跳，甚至乾脆地在地上打滾。

在物質上、感情上，他都不曉得甚麼叫作責任。交朋友只是為

了自己的好處。如果朋友不能再幫助他，或者反過來需要他的幫助，他便棄之如敝屣，不復一顧。他認為全世界的人都應該無條件地支持他。他到處借債，從未想過要還，似乎誰借錢給他便是誰的光榮，因為他是獨一無二的天縱之資。雖然借債度日，他對自己毫不吝嗇，吃最好的、穿最美的。經濟最拮据的時候他還僱有兩個傭人，書房的天花板和牆壁都襯上了粉紅色的綢緞。

婚外情在他而言當然是閒事了，但他交女朋友，十之八九是為了錢。當他和他好朋友的妻子搞上了，在遊說女的和他私奔之際，他還給另一位朋友寫信，詢問可否給他介紹一位有錢的女子結婚，幫助他解決經濟上的困難。

前面所說並不是對他惡意中傷，當時的報章、時人的見證，以及他和朋友間的來往信件，都可以證明。這個自私、自大、放縱、狂傲的人卻的的確確是個天才。他是誰？十九世紀最偉大的德國歌劇作家 —— 華格納。

把華格納稱為十九世紀最偉大的德國歌劇作家，第一個反對的肯定是華格納自己。他在墳墓中一定大叫大跳認為奇恥大辱，堅持要取消掉"十九世紀"和"德國"這兩個副詞。他是最偉大的歌劇作家，哪裏受時空的限制！？

我必須在此承認，我並不欣賞華格納的歌劇。他自己認為他的歌劇有深邃的哲學思想，不少音樂界人士大抵也同意。羅西尼、威爾第的歌劇，我們就只是坐下來看和聽便可以極視聽之娛（特別是聽），然而華格納的作品，一般人卻要求我們在聽之餘也去想，只要看看多少文字花在解釋這些歌劇的涵義便可見一斑了。我也許受了尼采的影響，並不喜歡華格納的思想。尼采，早期華格納的崇拜

者，二人一度情同父子。他後來視華格納思想為一種疾病，我完全同意。

至於音樂方面，他 13 部作品中有 11 部至今還非常流行。他為演奏自己作品而創辦的拜疊（Bayreuth）音樂節，每一年都座無虛設，是萬人矚目的音樂活動。我這個非音樂專業的人又焉能置喙？不過，我總覺得他的歌劇，尤其是《崔斯坦和伊索德》（*Tristan und Isolde*）和《帕西法爾》（*Parsifal*），悶得很。那麼為甚麼我又說他的的確確是天才呢？是不是人云亦云，看着赤身露體的皇帝，鼓掌大讚他的衣服華麗呢？

非也。他整套歌劇雖令我覺得冗長沉悶，但其中不乏天才橫溢的精彩片段。就如：《天鵝武士》（*Lohengrin*）的〈婚禮進行曲〉，如果不是悅耳動人，也便不會成為眾人的"婚禮進行曲了"。

《飄泊的荷蘭人》（*The Flying Dutchman*）獨唱的那種詭異愴涼；《女戰神》（*Die Walkure*）眾神之王的女兒在〈女戰神〉第三幕開始，此呼彼應的磅礴氣勢；同一幕結束的時候，眾神之王胡丹（Wotan）號令火焰把他睡着了的女兒包圍，那種既憂戚，又關切，復莊嚴的感情，要不是天縱之資是沒有辦法寫得出來的。

也許聽華格納的音樂該從他的樂團音樂入手。Sony 華爾特指揮哥倫比亞交響樂團（Columbia Symphony Orchestra）的錄音非常精彩，裏面包括了《飄泊的荷蘭人》，和《紐倫堡的名歌手》（*Die Meistersinger von Nurnberg*）的序曲，最能表現出作者的天才。錄音雖舊，但依然值得推薦。

20 比才的《卡門》

　　哲學家尼采年青的時候非常仰慕華格納。1868 年，尼采還只是二十來歲的年輕人，第一次和華格納見面，不到兩年二人便情同父子。可是當尼采的思想漸趨成熟，他便不能再忍受華格納。但是因為過去的友誼，尼采並沒有和華格納作正面衝突，只是慢慢疏遠。自 1876 年秋天開始，至 1883 年 2 月華格納逝世期間，二人未曾再見過面。

　　華格納逝世後五年，尼采出版了一本題名《華格納個案》(*Der Fall Wagner*) 的小書，詳細解釋他對華格納不滿的原因。在書的開始，尼采說：

　　"信不信由你，昨天是我第 20 次去聽比才 (Georges Bizet, 1838-1875) 的傑作。再一次，我心裏充滿了溫柔、虔敬。我從開始聽到結束，沒有中途退席。這樣的耐性，連我自己也感到訝異。偉大的傑作是可以使聽的人也變得完美無瑕——變成傑作的。"

比才的傑作，指的是法國作曲家比才寫的《卡門》(*Carmen*)。

《卡門》的故事知道的人很多，這裏只作簡單的介紹：

　　一位名叫唐・荷西（Don José）的兵士，被吉卜賽女郎卡門（Carmen）引誘，墮入情網。為了卡門，他不惜拋棄了愛他的母親、女友和大好前程，參加了走私集團。可是卡門移情別戀，愛上了鬥牛勇士。在鬥牛場畔，唐・荷西哀求卡門回到他的身邊，卡門無動於衷，表示她和荷西之間的愛火已無法重燃。傷心、憤怒、嫉妒、懊恨，百感交集，荷西抽出匕首刺死了卡門。幕下的時候，荷西跪在卡門屍體的旁邊，唱出了驚心動魄的一句：「我殺死了她，我——我所至愛的卡門。」

　　尼采以《卡門》為華格納思想的相反代表，因為卡門是有血有肉活生生的人。她愛得徹底，恨得也徹底。在她眼中，生命的中心不是死的教條、死的訓誨，而是活的感情、活的慾望。她寧願為活的而死，不肯為死的而活。華格納的思想要人為規條放棄生活，為虛浮的理想排斥實在的生命，所以尼采視之為病態。

　　前幾章談到莫札特的《唐璜》，在尼采眼中，卡門是女中唐璜。她並非蕩婦，而是忠於她自己的感情，至死無悔。尼采聽了 20 次都未厭倦，能夠把聽眾也轉化為傑作的傑作：比才的歌劇《卡門》，到今日，已經躋身世界上最受歡迎的歌劇之一了。

　　《卡門》得享隆譽是實至名歸的。就音樂而言，全劇可說絕無冷場，悅耳的旋律一首接着一首。其中最精彩的幾首，就是不熟悉古典音樂的也一定聽過，而且喜歡，否則廣告、餐廳、電梯的背景音樂便不會常常採用了。

　　第一幕，卡門出場時唱的西班牙舞曲 Habanera：「愛情像隻反叛的小鳥，沒有人能把牠馴服……」第二幕，鬥牛勇士伊司卡米洛

（Escamillo）唱的：「鬥牛勇士，小心！」固然是百聽不厭，其餘沒有這兩首著名的，如：開幕時，小孩子摹仿兵士換班的合唱；在被荷西押解途中，卡門引誘他而唱的：「在賽維爾碉堡的旁邊，有我朋友開設的酒肆，……但你必須獨自前來，最大的歡樂只能你我共享……」；第三幕，走私者的合唱；甚至最後一幕，鬥牛場前小販的叫賣：「扇子！」、「秩序表！」如果放在其他歌劇裏面，都會馬上成為鎮劇的名曲。只是《卡門》動人的歌曲實在太多了，所以上述這些音樂才不是每首都萬人矚目。

比才寫《卡門》的時候還只有三十多歲。在此之前他寫過幾齣歌劇都不成功。他接到《卡門》劇本，覺得是發揮他才華的好機會，傾盡全力去寫。可是首演的時候，當荷西唱畢撕裂靈魂的一句：「我殺死了她，我——我所至愛的卡門！」幕下之際，全院竟然只有疏疏落落的幾聲掌聲。雖然，接下來那幾個月，聽眾的反應都比首演時熱烈，可是三個月後，比才便因心臟病逝世，死的時候仍為《卡門》的失敗而羞愧、難過。一年後，《卡門》在維也納上演，大獲好評，從此一帆風順，而作者比才卻無緣得知了。

《卡門》的錄音很多，可以介紹的也有六、七套，各有千秋。卡拉揚先後有兩個不同的錄音。新的錄音由芭特莎（Agnes Baltsa）飾演卡門，卡雷拉斯（Jose Carreas）唱唐·荷西，被一般樂評家定為首選。我喜歡他 RCA 的舊錄音，由蓓利演卡門。在唱片裏面演卡門的，我覺得她最性感、誘人，世上沒有幾個英雄可以過了她的卡門一關的。此外，阿巴杜和蘇堤的錄音，演卡門的微嫌不夠潑野，但整體而言，仍然可取。

21 《浮士德》

　　歷史上音樂和文學之間相互影響的例子很多。被音樂啟發的哲學或文學作品，舉其犖犖大者有：莫札特的歌劇《唐璜》，深深影響了祁克果，主角唐璜成為他筆下感性英雄的代表；貝多芬的《克萊采》，小提琴與鋼琴的奏鳴曲給予托爾斯泰 (Leo Tolstoy, 1828-1910) 靈感，寫出同名的短篇小說；至於華格納的音樂和尼采的哲學之間深切的關係，知道的人便更多了。

　　受文學啟發而寫成的音樂作品更是不可勝數。就以莎士比亞作品《羅密歐與朱麗葉》(*Romeo and Juliet*) 為例，有為它寫的歌劇、交響曲、序曲、芭蕾舞曲，甚至伯恩斯坦的傑作 —— 百老匯劇《夢斷城西》(*Westside Story*) —— 也不外是羅密歐與朱麗葉的故事披上了現代的外衣而已。

以文學作品為題材的歌劇

　　不過，有人認為最多人為它寫音樂的文學作品，是德哲歌德的《浮士德》(*Faust*)。

　　歌德，不少人以為他不只是最偉大的德國詩人、德國文豪、德

國思想家，而且是歷史上最偉大的德國人。他芸芸眾多的作品中，
毫無疑問地，《浮士德》的影響最深邃。

　　根據 1887 年的發現，歌德 26 歲已經完成了《浮士德》的第一部
分，也是最受歡迎的部分的初稿。第二部分他在離世前幾個月還在
修改，直到死後才出版。歌德死的時候 82 歲，換言之，《浮士德》
是歌德花了 50 多年才寫成的。一個偉大的思想家、文學家，花了差
不多他整個創作生命寫成的書，難怪這樣哄動，有如此影響力，並
受眾人推崇了。

　　著名樂評人紐曼（Ernest Newman, 1868-1959）在二十世紀初作了
個非正式的統計，發現以《浮士德》為題材的音樂作品，不下 30 多
種，就是《羅密歐與朱麗葉》也瞠乎其後。當然，這 30 多種有關《浮
士德》的音樂，不少現在已經鮮有人演奏了。有唱片錄音的就更加
少了，大概只有七、八種。下面要和讀者介紹的是以浮士德為題材
的歌劇。

　　古諾（Charles Gounod, 1818-1893）的《浮士德》，在今日雖然
似乎被樂迷忘記了，但在 19 世紀下半葉至 20 世紀初卻是最受歡迎
的歌劇之一。

　　古諾的《浮士德》作成於 1859 年。第一季便演出了 57 次。古諾
對作品不大滿意，作了一些改動。1862 年被翻譯成意大利文在米蘭
首演。這個意大利版本哄動一時，征服了全歐洲。自從 1863 年在倫
敦首演，直到 1911 年，每一季倫敦歌劇院的節目都包括《浮士德》。
1883 年，美國紐約大都會歌劇院落成，便是以古諾的《浮士德》揭幕。

　　"如果季初發現有任何新作品不叫座，那就立刻停止它在

該季的演出，代之以《浮士德》，包管可以不虧本，而且獲得
樂迷的支持。"

這是直到 20 世紀 50 年代，所有歌劇院經理都奉為金科玉律的
忠告。

雖然如此，古諾的《浮士德》也是眾多以歌德巨著為藍本的音樂
作品中，最受人攻擊、非議的一部。讓我在這裏先表明我自己的偏
見 —— 我十分喜歡古諾的《浮士德》，認定它是歌劇史上的一齣傑
作。

啟幕的時候，浮士德（Faust）白髮蒼蒼，坐在陰沉、晦暗的書
室，慨歎世上一切莫非虛
空中的虛空。窗外，伴着
射進來的一道金色的陽光，
傳來了少女和收割者歡樂
的歌唱，成了一個強烈的
對比，處理得十分成功感
人。

和魔鬼簽定了合約的
浮士德，第二幕和魔鬼並
一些年青學生和士兵在城
門附近酒肆一起喝酒。魔
鬼乘着大家的酒興，為
各人高歌一曲《金牛犢之
歌》，充分表現出他的反

古諾

叛，藐視世間所認為的高尚雅潔，和第一幕浮士德的感喟同樣吸引人。劇中的女主角此時還未出現。古諾的歌劇《浮士德》，就是在女主角尚未出場之先，已經有兩首動聽的歌曲了。

女主角瑪嘉烈（Marguerite）在第二幕結束前方始出現。到了第三幕，才大顯身手，唱出膾炙人口的《珠寶之歌》。

鎮中一位青年施堡（Siébel），對女主角瑪嘉烈傾慕不已，卻又沒有勇氣示愛。他在瑪嘉烈的花園裏面留下了一束鮮花以表心跡。魔鬼卻替浮士德在花園裏放下一箱珠寶。瑪嘉烈發現那一束花，便知道是施堡所留，十分感動；可是同時又看到一箱珠寶。雖然她的良知要她放棄，然而哪個少女不愛美？看着這些光彩奪目、耀眼生輝的珠寶，瑪嘉烈忍不住一件件戴上。看着鏡中的自己，禁不住驚歎鏡中人的艷麗。這首獨唱，把瑪嘉烈的純潔、天真、快樂、自憐，都表現無遺。當她問鏡中的自己：

> 這個果真是你嗎？瑪嘉烈你快快答我。啊不！這不是我，這不是我的臉。這是皇帝的女兒，她一走過，所有人都要屈膝朝拜。

就把少女愛美的天真、欣悦、嬌戀都唱盡了。這首歌，把全劇帶進了第一個高潮。

第四幕，瑪嘉烈抵不住誘惑，失身於浮士德，並且懷了孕，在教堂裏面懺悔。魔鬼躲在一旁，嘲弄咒詛，説她罪無可赦。純潔和邪惡，信心與絕望，慈愛和諷責，在音樂中展開了一場衝突。

接下來，瑪嘉烈的哥哥華倫坦（Valentin）從戰場回來，跟同僚齊唱的《兵士大合唱》，旋律的悦耳，令人難忘，絕不遜色於比才在

《卡門》所寫的《鬥牛勇士之歌》。

魔鬼不放過對瑪嘉烈的嘲諷揶揄，站在她露台下，唱出著名的《魔鬼小夜曲》，語意刻薄：

> 少女啊小心！當婚戒還未套進你的手指，不要把大門敞開。

華倫坦被這首小夜曲激怒了。他與浮士德決鬥，死在有魔鬼協助的浮士德劍下。

最後高潮之前，魔鬼帶浮士德回到魔宮。古諾為那場戲寫的芭蕾舞，吸引了不少原本不喜歡西洋古典音樂的聽眾，帶他們走上樂迷之路。

古諾的《浮士德》最後一幕，便更是精彩了。魔鬼幫助浮士德引誘了瑪嘉烈，又在決鬥中殺死了她的哥哥華倫坦。瑪嘉烈懷了孕，孩子出生的時候，無親無故，她把孩子弄死了，結果被判死刑。浮士德在魔宮接受魔鬼的款待；宴樂之中，忽然看到瑪嘉烈身繫囹圄，定必要求魔鬼設法援救。第五幕，第二場，就是在牢中發生的。

瑪嘉烈在獄中見到浮士德十分高興，使她回憶起和浮士德一起時的快樂和甜蜜。可是她拒絕越獄，寧願接受公正的裁判，償還自己的罪愆。當她發現伴着浮士德的是魔鬼，就更加堅決不從了。浮士德苦苦相勸，魔鬼在旁一再催促：

> 天快亮了，如果還不快快離開，我便要把你們遺棄在獄中了。

瑪嘉烈無動於衷，堅定地唱：

公義的神，我將自己交在祢手；慈愛的神，我永遠屬於
祢，求祢赦免！

最後，嘉烈瑪看到浮士德原來是屬於魔鬼的，厲聲唱道：

為甚麼你的手沾滿了鮮血？你快快離開我，你使我驚惶
戰慄！

全劇就在浮士德的絕望、魔鬼的失敗、天使的寬恕和瑪嘉烈詳
和的凱旋歌聲中結束。

這最末的一場戲是"天真"——瑪嘉烈——和"邪惡"——魔
鬼——的戰爭；同時也是"軟弱"——浮士德（他不能算邪惡，他
要救瑪嘉烈是出於愛，但是犧牲一切原則，拋棄所有高潔的愛。如
果他成功，美麗、崇高的愛，就都變成骯髒、卑賤的情慾了）——
和"剛強"——瑪嘉烈（她為了純真、雅潔——愛之所以美麗的原
因——不肯苟且偷生）——的鬥爭。這在西洋歌劇中是罕有地複雜
和深邃的。

大半世紀前，巴黎國家歌劇院樂團在名指揮克基利滕斯（Andre
Cluytens, the Orchestra of the National Opera Theatre Paris）領 導 下 替
EMI 錄製了整套《浮士德》，由女高音迪・洛斯・安傑利斯（De los
Angeles），男高音傑達（Nicolai Gedda）和男低音克里斯托夫（Boris
Christoff）擔任主角。他們在當時都是紅透半邊天的歌星，除了傑達
聲線稍弱，合唱時往往被其他兩位掩蓋外，整個演出令人滿意。現
在已重新發行，樂迷有耳福了。

可是大半世紀是一段很長的日子，EMI 的新錄音，由普拉森指
揮圖勞斯（Michel Plasson, Capitole de Toulouse）的合唱團和樂隊，斯

圖德爾（Cheryl Studer）唱瑪嘉烈，利奇（Richard Leech）演浮士德，范達姆（Jose Van Dam）飾魔鬼；在錄音和樂隊演出上都勝過前者，至於獨唱方面則各有千秋。

像《浮士德》這樣充滿動人旋律的歌劇，成功應該是實至名歸的，為甚麼卻受到這樣多的批評非議呢？我看對該歌劇不滿的主要原因是，因為它本於歌德的名作。

對歌劇《浮士德》最常見的評語是：古諾把一本體大思精的曠世巨著變成了一個普通的愛情故事。

換言之，他們最大的不滿是歌劇比不上歌德的原著，沒有充分表達了原作的內涵。

改編自名著的歌劇，差不多沒有一齣在內容上可以比得上原作的，因為歌劇有很多以文字為媒介的原著所沒有的限制。譬如：時間上，一齣歌劇總不能演上五、六小時；空間上，一切活動都局限在舞台上。不過，有人會指出，歌德的《浮士德》也是劇本，也有這些限制。其實，最大的區別是音樂和文字不同。以音樂去表達本來是用文字表達的東西，是有很大困難的，正如以文字來描寫音樂，總沒有辦法達至十全十美。

不少歌劇的故事，比古諾的《浮士德》要幼稚、膚淺得多，甚至不合情理。莫札特的《到處楊梅一樣花》就不十分能使人相信了。威爾第的《茶花女》、普契尼（Giacomo Puccini, 1858-1924）的《蝴蝶夫人》（*Madama Butterfly*），固然賺人熱淚，但對於人性的描寫是比較簡單、平面的。華格納的《飄泊的荷蘭人》只是個哲學寓言，思想並不見得怎樣卓越，人物更是沒有生命的比喻。這些歌劇都被視為不朽名作。反之，古諾的《浮士德》，裏面的人物有血有肉。他們的喜

怒哀樂是真實的、活潑的，而且，故事還有深一層的意義。倘使歌劇不叫作《浮士德》，而另有其他的劇名，大概很多人，包括今日對它批評苛刻的人，都會叫好吧。

又有人批評古諾的音樂庸俗。他們指出第五幕，第一場，在魔宮的芭蕾舞俗不可耐，我看這是有點故意顯示自己的品味清高而已。已故美國男低音喬治‧倫敦（George London）曾經說過：

> 我不介意別人的譏笑。《浮士德》的芭蕾音樂，為我開啟了音樂世界的大門。

不錯，如果我們停滯在只懂得欣賞《浮士德》芭蕾舞音樂的階段，也許需要努力提高、擴闊自己的品味；但這些音樂把很多人帶入了音樂宇宙，絕不該輕詆。

為甚麼一定要把古諾的《浮士德》看成歌德巨著的詮釋而肆意詆毀？我為《浮士德》，為古諾叫屈。

22 《玫瑰騎士》

《玫瑰騎士》（*Der Rosenkavalier*）是理查・施特勞斯寫的歌劇中最受聽眾歡迎的一部。

理查・施特勞斯是 19、20 世紀一位偉大的作曲家，成名很早，可惜晚年曾替納粹政府工作，算是晚節不保，為一般人所詬病。名指揮家托斯卡尼尼（Arturo Toscanini, 1867-1957）很不滿意施特勞斯和納粹黨的關係，曾經說過：

> 施特勞斯人品像豬玀，然而寫的音樂卻是天使的音樂。

托斯卡尼尼說的這句話很有意思，打破了傳統 —— 特別是中國傳統 —— 裏面一些無根的信念。我們認為藝術是反映人的內心，品格低劣的人絕不能創作出精美的藝術，這其實是毫無根據的。中國歷史上不少書法一流的人，人品未見得好。托斯卡尼尼批評施特勞斯的話也是反對這種迷信的。

既然談到偏見和迷信，中國人另一個無根之談便是偉大的藝術家必須飽經憂患。前些時，有論者批評馬友友奏貝多芬，以為他未經憂患所以奏得不怎樣出色。我有下面的反駁，如果聽不知名的

錄音，未知論者能否聽出哪位演奏者是未經憂患，哪位是飽歷滄桑呢？我們可以聽出誰老練，誰稚嫩，但閱歷不等於憂患。其次，很多演奏貝多芬演奏得精彩的音樂家都不見得經歷過甚麼憂患，是不是藝術訓練應該包括把學生送去過一年半載飢寒交迫的生活呢？

頹加蕩的劇目

閒話説過，言歸正傳。《玫瑰騎士》寫成於 1911 年。在此之前理查·施特勞斯已經寫過好幾部轟動一時的歌劇了。他的成名之作是 1905 年寫成，以德譯王爾德（Oscar Wilde, 1854-1900）的獨幕劇《莎樂美》（Salome）為題材的同名歌劇。這齣歌劇的題材和音樂都震驚了當時樂壇。

題材不是當時流行的愛情悲喜劇，也不是悲壯的神話或歷史劇，而是暴露扭曲和陰暗人性的心理劇。音樂也和劇情配合，充滿不協調的和弦，粗野的節奏。當時的人對這齣與眾不同的歌劇雖然有反感，但又感到它有一種難以抗拒的魅力。這種心理有點兒像今日我們看恐怖電影，一面怕得要死，一面又覺得刺激，用手掩着眼睛，卻又故意在手指間留下隙縫，好去窺看。

1909 年，施特勞斯寫了另一部歌劇《依力特拉》（Elektra），風格和《莎樂美》一樣，走的仍然是以醜惡、扭曲為美麗之路。這其實是當時歐洲藝術界時尚的所謂頹廢（decadent）主義。就如克利姆特（Gustav Klimt, 1862-1918）和希爾（Egon Schiele, 1890-1918）的畫，都是以頹廢和跡近變態的醜惡為題材而享盛名的。其實稱之為頹廢主義不太貼當。在頹廢主義最初傳到中國的時候，"decadent"是譯為"頹加蕩"的。我覺得"頹加蕩"譯得更適切。

頹廢主義的吸引，不在廢，不在吊兒郎當，而在它的蕩 —— 絕不後顧，一切豁出去。就拿克利姆特的畫為例，金碧輝煌，完全沒有頹廢帶給我們那種蒼白、憔悴的聯想。

《玫瑰騎士》舊瓶新酒

寫了兩齣“頹廢”的心理劇之後，施特勞斯宣稱他下一部作品是一部莫札特式的喜劇 —— 那就是《玫瑰騎士》了。施特勞斯以為《玫瑰騎士》是回到一般人可以接受的世界。他大概想不到，40 年內，先後兩次世界大戰，把《玫瑰騎士》所呈現的那種世界、社會和美感，都破壞得乾乾淨淨。反倒是《莎樂美》、《依力特拉》那種頹加蕩、扭曲、瘋狂竟然更接近今日的常態。

《玫瑰騎士》的故事一點也不新鮮。瑪麗・杜麗西 —— 元帥威頓堡王公的太太 —— 和年青的奧大維伯爵有婚外情。他們的姦情差點兒被夫人的表親鄂克斯男爵撞破。人急智生，奧大維換上女裝，扮成侍女瑪莉安杜，才混了過去。鄂克斯對這男扮女裝的瑪莉安杜卻色心大起，不停上下其手調戲，並約她到鄉間驛舍幽會。

鄂克斯和鄉紳范年隆閨女蘇菲定了親，請元帥夫人介紹一位年青貴族替他到范家送上一支銀玫瑰作為定情物，夫人推薦奧大維。奧大維到范家見到蘇菲，二人一見鍾情。奧大維想到鄂克斯調戲自己的醜態，深替蘇菲不值。蘇菲看到鄂克斯又老又醜，誓言不嫁，惹起了大混亂。爭執中，奧大維刺傷了男爵逃去。

為了破壞婚事，奧大維再次穿上女裝，扮成瑪莉安杜與鄂克斯在客店幽會，暗中通知范家捉姦。當鬧劇發展至高峰，元帥夫人出現，看到一對年青戀人，珠聯璧合，自願割愛，玉成他們的好事，

並以勢力逼鄂克斯放棄蘇菲，全劇告終。

《玫瑰騎士》的故事可説十分陳舊。莫札特的《費加羅的婚禮》、羅西尼的《塞維爾的理髮匠》，劇情都是差不了多少——一位上了年紀的貴族，不自量力看上了年青貌美的女子，千方百計，依仗財勢務求達到目的，結果成了被嘲弄的對象，這便是全劇主要的情節。施特勞斯的《玫瑰騎士》只是這類故事的歌劇裏面最後出名的一首，而且，劇情已微嫌過時了。它仍然能獲得樂迷的歡迎，音樂是其中一個原因。

喜歡意大利大型歌劇的聽眾對《玫瑰騎士》可能會感到十分失望。因為意大利歌劇的靈魂在於它裏面幾首娓娓動聽的"主題曲"。這些歌曲成了整首歌劇的高潮。不少樂迷，花好幾百塊錢去聽一場歌劇，為的就是要聽其中一兩首的名曲，其餘都是不關痛癢的。譬如：聽貝利尼（Vincenzo Bellini, 1801-1835）的《諾瑪》（Norma），倘使女主角把〈聖潔的女神〉（Casta diva）那首獨唱唱壞了，很多樂迷便覺得全齣歌劇都給破壞了；聽威爾第的《阿依達》，第一幕，如果男的把〈聖潔的阿依達〉（Celeste Aida），女的把〈凱旋歸來〉（Ritorno Vincitor）唱壞了，後面那差不多兩個小時，演出無論怎樣中規中矩都無補於事。整齣歌劇的成敗全繫於這兩、三首名曲。

19 世紀中葉，有作曲家認為歌劇裏面的情節被這些名曲割斷了。為了照顧劇情發展，力求情節和音樂的發展相互配合，便犧牲了名曲。這些"新"歌劇很少完整獨立的名曲，而是順着故事的發展，每首樂曲都和另一個樂段連結一起，綿綿不絕。施特勞斯的《玫瑰騎士》便是依這種新哲學寫成的。聽的時候要關注它的樂隊音樂。如果追尋"名曲"，便難免失望，領略不到其中妙處了。

雖然如此，《玫瑰騎士》並不是沒有精彩悦耳的歌曲和鮮明突出的旋律。譬如：第三幕結束前，鄂克斯男爵幻想和瑪莉安杜幽會那首華爾滋，它的旋律，一聽難忘，縈繞心懷，揮之不去。音樂上，《玫瑰騎士》融合了新和舊的好處，這是它成功的主要原因。

《玫瑰騎士》的故事和唱詞是由和施特勞斯合作最多的作家霍夫曼斯塔爾（Hugo von Hoffmannsthal, 1874-1929）所撰寫的。他把劇中要角——元帥夫人的性格刻畫得很深刻，把她寫成個有血有肉、可敬可愛的人。更把她劇中遇到的個人經驗提升至一個做人的真理，為老套的故事注入了新生命，增加了全劇的深度。

最後一幕，元帥夫人看到他所愛的奧大維伯爵情不自禁地愛上另一位年青的女孩子蘇菲，心內不禁百感交集。心底深處她知道無論是年齡、地位、道德，哪一方面出發，她都應該放棄奧大維，只有蘇菲才是奧大維適當的配偶，然而感情上卻是難以接受。看着這兩位年青人，霍夫曼斯塔爾為元帥夫人寫出下面的歌詞：

> 我不是已經告訴過自己——今天、明天，也許後天……？這是每個女人都要遇到的命運。我不是早已料到，不是早已發誓，我會勇敢地面對這個今天、明天，也許後天？我已許過願，愛他要愛得對，……甚至連他所愛的女子，我也愛。然而，我未曾想到這一天來得這麼快！他站在那裏，我在這裏，這位陌生的女孩子在一邊。……這女孩子要使他成為世界上最快樂的人，上天保祐！

這段動人的歌詞，施特勞斯也為它配上了動人的音樂。

殘酷的是：歌劇真確地反映了現實世界。歌星剛出道往往扮演

蘇菲，十多二十年後，她們無論在儀容上，音色上再不適宜唱蘇菲了。有成就的便擔任元帥夫人這個角色。當然，這個角色比蘇菲難，更得人讚賞，但同時也表示唱者時日無多，很快便要給唱蘇菲的後浪推開、掩蓋，接收聽眾的讚歎掌聲了。

其實任何領域都不例外，各領風騷數十年。今天、明天，也許後天，終有一天，便要給年青的取代了。當我們看到可畏的後生迅速趕上，快步超前，我們是不是竭盡所能，狠狠地把他們壓下去，力求維持自己的地位，甚至只是苟延殘喘也在所不惜？抑或有元帥夫人的智慧、胸襟，唱出《玫瑰騎士》在劇情上、文字上、音樂上，最動人的一段："蒼天在上，讓他們成功，讓他們快樂，賜予他們最大的幸福"？

EMI 卡拉揚指揮愛樂交響團，舒華茲柯芙等主唱，很多人推為首選，也的確是實至名歸的。

但克萊伯爾父子的錄音也值得推薦，父親 Erich 的錄音超過 70 年，在錄音上難以競爭，兒子 Carlos 的卻是 DG 近代錄音，主唱的有法斯賓德、波普（Lucia Popp）等名家，而且還出有錄像盤，可以同時欣賞到美麗的佈景，我覺得比卡拉揚的更勝一籌。

23 漫談芭蕾舞

　　不同的文化都有歌唱和舞蹈，而且起源甚早。我國《詩大序》已經提到：“言之不足，故嗟嘆之；嗟嘆之不足，故詠歌之；詠歌之不足，不知手之舞之足之蹈之也。”語言文字，音樂歌唱，到舞蹈，都是人類表達思想感情的方法。

　　開始的時候，舞蹈是一種參與的活動。大節日，或喜慶飲宴，無論鄉村抑宮廷，吃喝玩樂之餘，大家一起唱歌跳舞，然後賓主盡歡。這些可以説是社交舞，是交際活動一種。

　　西方到了中古時期，和後來文藝復興期，貴族為了娛樂賓客往往有音樂、戲劇節目。後來有人覺得只是舞蹈也很有娛樂價值，於是把舞蹈從社交和戲劇的環節中抽了出來，成為一種獨立的娛樂節目，這就是芭蕾舞（Ballet）的濫觴。要替芭蕾舞下個定義，那就是獨立，經過排練，在觀眾面前表演的舞蹈。

　　這些舞蹈表演，最初，不外是一般人熟悉的舞步，只不過跳的人技巧較高，舞姿優雅，娛人耳目。穿戴的服飾也華麗奪目，色彩調配得宜，再加上舞台上有漂亮的佈景。慢慢發展下去，更有人安排簡單的情節，把這一場場獨立的舞蹈連貫起來，成為一齣説故事

的舞劇。

　　經過百多、二百年的發展，不少舞姿有了特殊的意義 —— 或代表憂愁，或代表快樂，有表達愛，也有呈示恨。中國人以為只有京劇的舉手投足才有象徵意義，其實芭蕾舞的動作在內行人眼中也表達了各種不同的感情。於是芭蕾舞便演化為一種藝術形式，舞者除了用他悅目的舞姿，娛樂觀眾以外，還可以利用不同的動作表達各種的感情、描述一個動人的故事。

　　十七、十八世紀的芭蕾舞是以法國巴黎和奧地利的維也納為中心。法國革命以後，俄國和丹麥逐漸崛起，在十九世紀居世界芭蕾舞的領導地位。

　　在下面我給大家介紹十九世紀由法國作家和俄國作家寫的芭蕾舞劇各一首。

　　亞當（Adolphe Adam, 1803-1856）是十九世紀一位很受歡迎的法國作曲家。他的作品以輕歌劇、芭蕾舞曲為主，雖然沒有任何被人視為音樂上的一流作品，但他是以娛人為目的，每一首都旋律優美，娓娓動聽。他最為人知的作品是一首聖誕歌，雖然沒有幾個人曉得是他寫的，歌名也就是《聖誕歌》（*Cantique de Noël*），今日一般人熟悉的《聖善夜》（*O Holy Night*）。

　　芭蕾舞劇《吉賽爾》（*Giselle*）是亞當今日最流行的作品。《吉賽爾》的故事很簡單，年青女子吉賽爾（Giselle）愛上了一位貴族男子阿爾博德（Albrecht），可是後者卻和另一位女子結婚。吉賽爾肝腸寸斷，自殺而死。一羣和吉賽爾同等遭遇，被男子遺棄的婦女亡魂，專門在夜間引誘男子，令他們不能自己地跳舞直到天明，最終力竭而亡。她們邀請吉賽爾的亡魂，一同誘來阿爾博德。可是吉賽爾對

阿爾博德的愛至死不變，不忍看到她所愛的這樣悲慘的結局，饒恕了他。愛情戰勝了仇恨，阿爾博德得以不死，吉賽爾也安詳地返回她的墓穴。

單就音樂而論，《吉賽爾》並不十分出色，然而專家一致認為它是最適合，又最能呈現古典芭蕾舞之美的音樂。其實就是從故事的骨幹我們也可以看到，劇情有很多地方可以讓舞蹈者盡展所長的。

Decca 波寧（Richard Bonynge）和 DG 卡拉揚的演繹都值得推薦。

24 《胡桃夾子》

　　《胡桃夾子》(*Nutcracker*)是柴可夫斯基的名芭蕾舞劇。雖然是今日基督教聖誕節最流行的音樂節目，卻並不是宗教音樂，只不過它的故事是以聖誕前夕為背景，所以和耶穌誕生的節日拉上了關係。

　　聖誕前夕，在富翁西伯侯恩家中，家人、客人，相互交換聖誕禮物。他的女孩凱麗雅的教父送給她一個夾碎硬殼果用的胡桃夾子，形狀就像一位英俊的兵士。凱麗雅愛不釋手，但不旋踵便給她頑皮的弟弟弄壞了。凱麗雅把破了的胡桃夾子放到一張玩具牀上。客人離去以後，凱麗雅夢到鼠羣襲擊聖誕樹，胡桃夾子則從病床起來，率領所有的玩具把羣鼠擊敗。然後胡桃夾子變成了一位英俊的王子，帶着凱麗雅，坐着雪車，走進了冬季的神話世界。接着下來便是在神話世界裏面看到的種種不同的舞蹈。

　　作為一齣芭蕾舞劇，《胡桃夾子》在"劇"方面並不出色，可以說簡直沒有劇情，比起柴可夫斯基其他兩部舞劇：《天鵝湖》(*Swan Lake*)和《睡美人》(*The Sleeping Beauty*)都是有所不如的。但這個"劇"的缺點，恰好卻是它音樂上的優點。金聖嘆評《水滸傳》時，認為《水滸》勝似《史記》，因為

"《史記》是以文運事，《水滸》是因文生事。以文運事，是先有事生成如此如此，卻要算計出一篇文字來，雖是史公高才，也畢竟是吃苦事。因文生事即不然，只是順着筆性去，削高補低都由我。"

如果劇情嚴謹，便要算計出一篇音樂來配合劇情，那麼作者雖有天才，也是件難事。現在沒有劇情，又是童話世界，作者只需順着自己的靈感，音樂上削高補低都可以自由自在。怪不得《胡桃夾子》充滿迷人的旋律，一首接着一首，鮮有冷場了。

胡桃夾子

　　《胡桃夾子》全劇長約一個半小時，雖然說是鮮有冷場，但其中有些音樂只是作過場之用，沒有視覺的幫助，有時的確叫人摸不着頭腦，聽不出所以然來的。倘使我們沒有耐性，或者擔心不能欣賞看不到的芭蕾劇，那麼可以聽聽《胡桃夾子組曲》（*Nutcracker Suite*）。那是從整套舞劇中抽選其中幾段精彩的，合成一組專為聽覺欣賞，在音樂會演奏的音樂。

　　《胡桃夾子組曲》包括了全劇的序曲。序曲很能表達出全劇的精神——一個快樂的夢。全曲的音樂空靈輕快。為了達到這個效果，在配器方面，柴可夫斯基儘量不用低音樂器，沒有低音提琴；沒有低音喇叭；莊嚴、雄偉的喇叭和伸縮喇叭也沒有出現。打擊樂器只用輕巧清亮的三角鐵。弦樂部分的音樂，大部分都是在高音部分，而且泰半是以跳弦（staccato）奏出，給人像夢一樣輕盈縹緲的感覺。

　　組曲是以《花之舞》結束的。《花之舞》用十九世紀風靡全歐的華爾滋的節奏，但是音樂富艷堂皇，充分呈現出柴可夫斯基創作芭蕾舞音樂的技巧。我們不用看，閉上眼睛，留心聽，色彩繽紛的花仙的翩躚舞影就仿在目前，為全套組曲帶來熱鬧、喜氣洋洋的結束。

　　如果我們要聆聽全齣《胡桃夾子》，普雷文指揮皇家愛樂交響樂團（Royal Philharmonic Orchestra）的演出和錄音都是一流。不過兩張 CD 共只得九十分鐘的音樂，是有點不划算，尤其是 Decca 更新的錄音，也是皇家愛樂交響樂團演奏，只不過換了亞殊卡尼茲指揮，同樣是兩張鐳射唱片，但卻加奏加拿朱諾夫（Alexander Glazunov, 1865-1936）的芭蕾舞劇《四季》（*The Seasons*），多了 40 分鐘美麗的音樂。亞殊卡尼茲的演奏絕不比普雷文的遜色，所以比普雷文的更值得推薦。

　　至於組曲或選曲，可堪介紹的錄音就更難以盡舉了。CBS 狄遜湯馬士（Michael Tilson Thomas）指揮愛樂交響樂團；EMI 普雷文指揮倫敦交響樂團的舊錄音，配上《天鵝湖》、《睡美人》組曲都是可以推薦給大家的。不過 DG 俄國大提琴家兼指揮羅斯杜魯波域治（Mstislav Rostropovich）指揮柏林愛樂交響樂團的錄音，卻是特別精彩，很能帶出樂曲中那種童話一般的天真和魅力。

25 俄國芭蕾舞團

　　把芭蕾舞帶出十九世紀的俄國，引起全球廣泛的興趣，並為芭蕾舞創新意，開出新局面，戴亞基里夫（Sergei Diaghilev, 1872-1929）和他的俄國芭蕾舞團（Ballets Russes）居功至偉。

　　戴亞基里夫，俄國人，1872 年出生，18 歲赴聖彼得堡修讀法律。他對藝術 —— 音樂、繪畫、文學，都有興趣，一心要復興並向外界介紹俄國的藝術，可是他卻沒有創作或演繹的天才。於是他籌辦音樂會、組織畫展、先後兩次在巴黎展覽並演出，大受歡迎。他發現自己的天才是在組織力、領導力，和對別人才幹的識力。

　　1905 年，他在巴黎開了一個俄國藝術的展覽會，反應良好。1907 年，他又安排了一系列介紹俄國音樂的音樂會，也十分成功。1909 年他決定嘗試一個新方向：向巴黎介紹俄國音樂家所作的新芭蕾舞曲。首次演出哄動一時，是當時藝壇盛事。芭蕾舞史上著名的 "俄國芭蕾舞團" 便誕生了，接下來的十多年，全世界沒有任何一個芭蕾舞團，可以望其項背。

　　在他的領導下，為舞蹈團寫音樂的有德褒西、史特拉文斯基、拉威爾、普羅科菲耶夫等等大作曲家。擔任舞蹈指導及設計的有符

戴亞基里夫

健（Michael Fokine）、尼金斯基（Vaslav Nijinsky）、馬仙尼（Léonide Massine），以及後來一手把美國芭蕾舞提升到國際水平的巴蘭奇（George Balanchine）。指揮有蒙都（Pierre Monteux），畫佈景的有畢加索。二十世紀開始的二十年，歐洲藝壇的宿將新秀——作曲家、舞蹈家、作家、畫家、指揮，差不多全部都和戴亞基里夫合作過，而且獲得卓越的成績。他的領袖才能和識英雄的慧眼，可説前無古人。

俄國芭蕾舞團從 1909 至 1929 年 20 年間，創造了不少新的，也復活了不少舊的芭蕾舞劇。1909 年俄國芭蕾舞團震撼當時藝術界的首次演出，其中由它的第一任舞蹈指導符健所創的《仙女》（*Les Sylphides*）到今日仍然是當天節目中最膾炙人口的。

《仙女》是寫於俄國芭蕾舞團成立之前，但卻是因這芭蕾舞團的演出而名揚國際，成了該團的首本戲。《仙女》的音樂，本來並不是為芭蕾舞而寫的。舞蹈設計師符健集合了改編成樂隊演出的七首蕭邦的鋼琴短曲，訓練舞蹈員用動作和舞姿把音樂的神髓表現出來。在符健的精心設計下，舞蹈員一舉手，一投足都和音樂的感情配合得天衣無縫，是以舞蹈演繹音樂，把聽覺上的美，轉變成視覺上的美。只要你看過一場演出，便畢生難忘，難怪 1909 年上演以後，至今成了最流行的芭蕾舞項目。

　　看不到舞蹈，享受當然打了折扣，然而，只是改編的音樂已經非常動人。坊間可以買到的，首選應推 DG 卡拉揚指揮柏林愛樂交響樂團。批評卡拉揚的演奏，大體都是認為精致有餘，粗獷不足。《仙女》講究的就是細致，半點粗糙也容不得，正適合卡拉揚的風格。

　　很多芭蕾舞和《仙女》一樣，音樂並不是為芭蕾舞而寫，倒是舞蹈是為音樂而設。大舞蹈設計師馬仙尼就為白遼士的《幻想交響曲》編過舞劇。不過《幻想交響曲》每一樂章都有標題，算是有一些故事情節。馬仙尼也為柴可夫斯基的第五交響曲，布拉姆斯的第四交響曲設計過芭蕾舞，巴蘭奇為比才的 C 大調交響曲編過舞蹈，都十分成功。這些都是沒有故事，不是為舞蹈而寫的絕對音樂，編成的舞蹈也多是沒有故事的芭蕾舞。

26 震撼樂壇的《春之祭》

戴亞基里夫和史特拉文斯基的合作最為成功，是西洋音樂史上的一段佳話。

史特拉文斯基九歲的時候，父母已經留意到他的音樂天分，為他找來一位好的鋼琴老師，可是他卻無心練習，只顧即興改寫老師要他學習的曲目。他的父母、老師並沒有因此發現他作曲的天分，還以為他無心學藝，難成大器，中學畢業後，送他到聖彼得堡大學攻讀法律。在大學的時候，他對音樂的興趣越來越濃。他一位好朋友是著名作曲家里姆斯基–科薩科夫的兒子。大學休假的時候，他鼓起勇氣去見科薩科夫問問這位名作曲家，他到底是否作曲家的料子。科薩科夫沒有正面回答他的問題，只勸他繼續完成法律課程，但私底下收他為學生。

科薩科夫是個非常好的老師，很會因材施教。看到這個學生喜歡即興改寫他人作品，因此他採取的教學的方法也很特別。據史特拉文斯基的自述，他常常給史特拉文斯基一兩頁他自己寫的歌劇未配樂器前的鋼琴譜，讓史特拉文斯基配上樂器，然後拿來和他配器後的總譜比較。不同的地方要史特拉文斯基判斷孰優孰劣，並解

釋理由。有時他會叫史特拉文斯基把貝多芬的鋼琴獨奏曲、舒伯特的弦樂四重奏改成交響曲，在改寫過程中分析這些名曲的組織、結構。在他這樣的教導下，史特拉文斯基進步神速，1907 年春天，科薩科夫把這位青年學生一首作品在私人音樂會中演出，反應良好。第二年便在公開音樂會上演奏了。可惜的是科薩科夫未能看到他這位得意弟子的輝煌成就，因為史特拉文斯基第一部重要作品《煙火》（*Fireworks*）是在科薩科夫死的那一年，1908 年才完成的。

嶄露頭角

俄國芭蕾舞團 1909 年首演成功後，戴亞基里夫不斷四處發掘人才為他的樂團撰寫新作。他聽過史特拉文斯基的《煙火》，留下很深的印象。所以他馬上接觸史特拉文斯基，請他為舞團 1910 年度的樂季撰寫新曲。雙方同意以俄國人熟悉的神話故事《火鳥》（*Firebird*）為題材。1910 年 6 月，《火鳥》在巴黎首演，大受歡迎，這不單使史特拉文斯基聲名鵲起，同時也奠下了俄國芭蕾舞團成功的基礎。

粵語有云"打鐵趁熱"，1910 年樂季甫結束，戴亞基里夫和史特拉文斯基隨即便計劃下一年度的節目。史特拉文斯基建議寫一部模擬原始社會的人迎接春天來臨的祭禮的舞曲，就是後來的《春之祭》（*The Rite of Spring*）。戴亞基里夫欣然同意。然而幾個月後，戴亞基里夫到瑞士探望史特拉文斯基，看看《春之祭》的進度，卻發現他正寫另一首樂曲。原來史特拉文斯基太專注寫《春之祭》，需要一些調劑。他想到一個故事：一個木偶忽然活了過來，處處和控制他的主人抬槓。他準備寫一首以鋼琴音樂代表那反叛的木偶，樂團音樂代表主人的協奏曲。戴亞基里夫聽了其中一段鋼琴音樂，很被吸

引，勸史特拉文斯基放棄原本寫協奏曲的計劃，改寫成芭蕾劇，並提供故事情節，還請來舞團的舞蹈設計，一同參與。結果，1911 年上演的，第二部史特拉文斯基為俄國芭蕾舞團寫的作品不是《春之祭》，而是《畢特老殊加》（*Petrouchka*），首演和《火鳥》一樣，觀眾反應熱烈。（史特拉文斯基只寫過兩首鋼琴協奏曲，都不是他的得意作品。看到這段歷史，有時不禁希望他沒有接受戴亞基里夫的勸告，完成他本來的計劃，那我相信今日我們便可以欣賞到一首妙趣橫生的鋼琴協奏曲了。）《春之祭》到了 1913 年才完成，首演。反應卻是沒有人可以想像得到的。

1913 年 5 月 29 日，史特拉文斯基的《春之祭》在巴黎首演，當晚發生的事情，一直為人津津樂道，喜歡聽音樂的讀者大概都知道一二了。

史特拉文斯基當時雖然不過 31 歲，卻非無名之輩，他 1910 年的《火鳥》，和 1911 年的《畢特老殊加》，都是特別為俄國芭蕾舞團撰寫的，首演即廣受聽眾歡迎，所以他自己對當晚觀眾的強烈反應也感到非常意外。

《春之祭》首演的混亂

根據史特拉文斯基的自述，舞蹈團排演這個舞劇已經超過一個多月了。音樂會上半場演出的是他的《火鳥》，觀眾反應良好。可是到下半場《春之祭》的首演，啟幕前，樂隊在指揮蒙都領導下只奏出了幾個音，觀眾已經開始輕微抗議。啟幕後，觀眾看到一羣膝頭打戰，拖着長辮子的少女，在台上跳上跳下，一場大風暴便開始了。史特拉文斯基對觀眾的反應深感憤怒，（從他對事情的敍述看來，

可能對舞蹈的設計和表現也非常不滿）他說："我熟悉這些音樂，也深愛這些音樂，我不明白聽眾為甚麼還未整首聽過便已經下判斷去抗議。"他怒氣沖沖的離開了觀眾席跑回後台。後台也是一片混亂。因為觀眾的喧鬧，舞蹈員根本就聽不清楚樂隊的演奏。舞蹈設計兼指導尼金斯基，在舞台的側翼站在椅上向舞蹈員發號施令，幾次要衝到舞台前面都被助手和史特拉文斯基扯住。

後台如此，觀眾席上又怎樣呢？根據一位范域頓（Carl van Vechten）先生的記載：

> "整個晚上就是一場為藝術而引發的戰爭。樂隊到底奏的是甚麼，除了偶爾在觀眾喧聲稍低的一陣子可以聽得見外，根本便沒法聽得清楚。台上的舞蹈員只能按着他們想像中的音樂來跳，在觀眾的喧叫聲中顯得動人地不協調。我是坐在廂座，後面的年青人根本便未曾坐下過，興奮得用拳頭不斷的按節拍打我的頭。我也是興奮莫名，根本就不覺得他在打我。——我們兩個都已經忘形了。"

讀者如果擔心范域頓先生這樣不斷受拳擊，健康會不會受影響，那各位大可放心，他活到 1965 年——《春之祭》首演後 52 年。在那半個世紀，他依然不斷參加各種音樂會，雖然再未曾有像《春之祭》首演那麼刺激的經驗了。

1914 年 4 月 5 日，《春之祭》又再在巴黎音樂會奏出，指揮仍然是蒙都。起初蒙都對於把《春之祭》包括在音樂會節目中甚感躊躇，可是終於被史特拉文斯基說服了，結果十分成功。音樂會完後年青的聽眾擁到後台把史特拉文斯基扛在肩上，像英雄一樣地把他

帶到街上去。從此《春之祭》便征服了音樂界，一直成為交響樂團音樂會的熱門節目。

《春之祭》首演的騷動到底多少是因為音樂而起，多少是因為舞蹈而起，還未搞得十分清楚。從史特拉文斯基的記載，他自己對當日舞蹈的演出並不很滿意，觀眾的不滿也許部分與舞蹈有關，不過現在很難尋個究竟了。

史特拉文斯基晚年時候說，除了 1913 年的首演，他只在 1921 年再看過一次《春之祭》在舞台上演出。那一次當然比首演要精彩多了，可是他仍然未感滿意。他覺得《春之祭》作為音樂會上的交響曲演出，也許比在舞台作為芭蕾舞演出更適合。

節奏上的突破

《春之祭》在音樂上最大的突破是節奏。提到節奏，一般人以為節奏強的音樂就是可以用足依着節拍踏的音樂。如果你住在喜歡聽流行曲的住戶的樓下，當上面開了音響設備，你在下面會甚麼都聽不見，只聽到一下一下的低音節奏，就像打樁機一樣。有人說這是因為流行音樂節奏強，這其實不是節奏強，而是節奏簡單。像《春之祭》的節奏才是強，千變萬化，要是想用足來踏節拍，恐怕未終曲便已把足踝扭壞了。這也許是《春之祭》不容易在舞台上演得好的原因之一吧。

其實《春之祭》的誕生也和一般芭蕾舞劇不同。通常芭蕾舞劇都有一個故事作為骨幹，音樂是配合故事的發展。根據史特拉文斯基的自述，當他寫完《火鳥》，《春之祭》的主題便在他的腦海中出現。主題音樂是那樣的粗獷、強烈，他想到如果要在舞台上以舞蹈

配合這些音樂，最恰當的就是把它當成史前俄羅斯原始民族的祭禮音樂。因此《春之祭》是先有音樂的架構，然後才配上故事。音樂並不是敍述故事，倒是故事是為了表現音樂的精神。從這方面看去，《春之祭》可以説是純粹以舞姿來呈示音樂神韻的抽象舞蹈。

《春之祭》的音樂是沒有藍本的，史特拉文斯基很驕傲的説，當時的作曲家作的新音樂都有理論根據，而《春之祭》卻完全沒有，他只是把他心內所聽到的音樂寫下來如此而已。而他所寫下的是空前絕後，把二十世紀的音樂帶上了一條新路。

《春之祭》的唱片很多，卡拉揚的 DG 錄音頗獲佳評。但説話尖刻的史特拉文斯基説：“我不敢説卡拉揚膚淺，可是他的演奏只把我音樂膚淺的一面呈現出來。”蒙都——《春之祭》首演和 1914 年音樂會的指揮——可算是這個作品的權威了。他 1929 年 Pearl 的錄音有認為深得《春之祭》的神髓，可是錄音以今日標準衡量，音響效果是難以接受的。

作者自己指揮哥倫比亞樂團 CBS 的 1960 年錄音，音響效果雖然陳舊仍然可以接受，而且演奏出色。英國的樂評人很喜歡 EMI 馬克拉斯指揮倫敦愛樂團（Charles Mackerras, London Philharmonic Orchestra）的演奏，我卻嫌它略為平淡。

近年高介夫（Valery Gergiev）指揮，把《火鳥》和《春之祭》合在一起的錄像盤，音樂和舞蹈都是一流，畫面清晰最值得推薦。

27 拉威爾的《玻里露舞曲》

　　玻里露舞曲是一種西班牙舞蹈音樂，始創於 18 世紀。這種音樂貝多芬寫作過，不少歌劇裏面也找得到。蕭邦寫過一首《玻里露舞曲》(*Bolero*)，是給鋼琴獨奏的，作品編號 19。不過最著名的還數拉威爾寫的。

　　拉威爾的《玻里露舞曲》所以出名，因為它的結構特別，這也得佩服拉威爾能想得出來，又敢採用，實在非常大膽。在完成了《玻里露舞曲》後好幾年，他一次旅行到蒙地卡羅，朋友建議他到賭場碰碰運氣，他回答道：「我還是不去的好，我的運氣在《玻里露舞曲》上已經用盡了。」

　　《玻里露舞曲》的構思是可一不可再的。我們幾乎可以肯定像《玻里露舞曲》這樣結構而又成功的作品，不會再出現，因為它從開始到結束，十多分鐘，反來覆去，只有一個旋律，甚至節奏也一成不變，變的只是音量的強弱和不同的配器。

　　開始的時候，音量微弱，旋律由長笛吹出。然後同一旋律，同一節奏，換由不同的樂器奏出：單簧管、巴松管、低音巴松管、雙簧管、抑音喇叭、昔士風；音量越來越大，伴奏也越來越繁富，但

旋律一音不易，節奏的徐疾也絲毫未改。最後伸縮喇叭、提琴、高音管樂器和銅樂合奏主題，宏大的音量把樂曲帶到高潮。忽然音樂轉了 E 大調，持續了八小節，伸縮喇叭的滑音把音樂帶回原來的 C 大調和弦，全曲告終。

　　這個結構從開始到末了只有一個樂句，一個節奏。變化完全靠音量和配器。希望藉此獲得聽眾的欣賞與接受，實在是個大膽的賭博。結果居然十分成功，從首演開始便深受樂迷歡迎，至今快一百年了，仍未稍衰，怪不得拉威爾認為他的運氣在《玻里露舞曲》上已經用盡，不敢再進賭場了。

　　不過《玻里露舞曲》的首演是有視覺上的配合的。1927 年，著名的舞蹈家魯賓司坦（Ida Rubinstein, 1885-1960）請求拉威爾給她寫一首樂曲。《玻里露舞曲》便是拉威爾的答覆。首次演出，舞台是西班牙客舍的設計，穿深色西班牙服飾的男舞員伏在台上不同的位置。啟幕的時候只有穿着絢麗的魯賓斯坦隨着旋律輕歌曼舞。漸逐她的舞蹈越來越起勁，生氣勃勃，有時站在椅上，有時跳到桌上。本來伏在台上，似乎沉睡未醒的男舞員也紛紛活躍起來。先是這個，後是那個，接着兩個三個，都來跟女的共舞。最後，所有人全參加，整個舞台一下子舞影翩躚，熱鬧極了。在舞蹈和音樂都達到高潮的那一刹那，全曲戛然告終。雖然未能親自目睹，讀到這樣的描述，又怎能不悠然神往？（今日，各位在 youtube 上可以找出不同舞團的演出，有些十分精彩。）

　　1929 年，《玻里露舞曲》由托斯卡尼尼指揮在紐約首演。這次並無舞蹈配合，聽眾反應依然同樣熱烈。可見《玻里露舞曲》的首演，舞蹈雖然非常精彩，但它受樂迷的歡迎卻並不只是因為這個原

因。脫離了視覺，光憑聽覺，依然一樣成功。

　　演奏《玻里露舞曲》，一般最易犯的毛病便是不能維持穩定不變的節奏。當音量越來越大，伴樂越來越繁富的時候，節奏也便越來越快。這無疑可以挑起聽眾的情緒，確保結束之際得到狂熱的掌聲，但卻是違背了作者明確的指示。

　　《玻里露舞曲》好的錄音很多。DG 卡拉揚、Decca 杜特華（Charles Dutoit）、CBS 湯馬士的，都可以向大家推薦。

28 《達芙妮與克羅伊》

　　拉威爾的《玻里露舞曲》雖然是他最為人知的作品，但他的傑作，也是所有芭蕾舞曲中的傑作，卻是他應戴亞基里夫的邀請，為俄國芭蕾舞團寫，在 1912 年首演的：《達芙妮與克羅伊》（*Daphnis et Chloe*）。這部舞劇的情節是本於公元二世紀希臘作家郎格斯（Longus）所寫的故事。

　　拉威爾的配器造詣備受音樂界人士推崇。對樂隊每種樂器的音色，性能都有很精深的研究。在《達芙妮與克羅伊》，拉威爾用上了一個龐大的樂團（打擊樂器也有十多種），複雜的組織（就是弦樂已經分成十部分），樂隊之外，還要求在台上的單簧管和短笛，在台後的圓號、喇叭、合唱團，這讓他充分發揮他在樂器配搭上的才華。可是正正因為這個原因：所需資源太多，耗費太大，這齣舞劇上演的機會不多。拉威爾後來把其中的樂段抽出來，編成兩首組曲，包括有人聲和沒有人聲的兩個版本，今日聽到《達芙妮與克羅伊》的音樂便多是這兩個組曲。

　　全套舞劇的錄音，Decca 蒙都指揮倫敦交響樂團，一直被認為首選，但到底是六、七十年前的錄音，這樣複雜的交響樂曲，以

當年的錄音技術，精彩之處便難免有所失漏，聽不清楚了。也是 Decca 杜特華指揮滿地可交響樂團（Montreal Symphony Orchestra），Naxos 比提吉那特指揮波多區域國家交響樂團（Laurent Petitgirard, Orchestre National Bordeaux Aquitaine）的錄音，是今日可以推薦給大家的。

尾奏 Coda

　　對西洋古典音樂剛剛有興趣的朋友，我有一個忠告，就是千萬不要因為有人說這不是一流演奏，演奏者並非一級大師，或作品不是一流音樂便不敢去聽，生怕被"懂音樂"的人譏笑沒有品味。

　　先說一流演奏，音樂上的傑作是有很多精彩方面的。演奏者無論怎樣出色，總不能完美。這不是說任何的演奏裏面一定有壞的一面，只是說任何演奏，因為奏者的個性、技術、表演的時地、演出者當時的心境等因素的影響，往往只能傳達作品部分的意義，決不能展陳全部的精華。

　　今日所謂一流的演奏，只是能夠掌握到作品某方面的神髓，或者傳達出作品的精華比一般的演奏為多，決不是唯一正確的演出，在它之前一切不同的演繹都是不值一聽的。一個作品可以有很多不同的演繹，各有可取之處，而有些演繹甚至是沒有共存的可能的。

　　就以上面談到的歌劇《卡門》為例。怎樣處理卡門這個角色？蕩婦？水性楊花？女中唐璜？爭取個人自由的先鋒？如何演繹唐‧荷西？意志不堅的弱者？萬變不渝的情種？如果亟亟追尋最佳的演繹，只是減低了自己的享受，局限了自己的視野。因此，聽聽所謂不是一流的演奏不會污辱了任何人的耳朵，很多時候反倒增加了我們對作品的認識。

　　沈斯基（Oscar Shumsky, 1917-2000），一位著名的小提琴家，他拉的巴哈小提琴獨奏奏鳴曲錄音，不少人認為是數一數二的，曾經在托斯卡尼尼指揮的 NBC 樂隊任提琴手。後來他辭職不幹，並不是因為托斯卡尼尼有甚麼不好，而是不滿他太好。他說："毫無疑問托斯卡尼尼是我認識的音樂家中最偉大的。可是他的影響太大了，太叫人着迷了，慢慢我覺得唯有他的看法是對的。他控制了我整個

人：我的技巧、我的靈魂、我對音樂的看法。這太危險了，所以我只好辭職。離開托斯卡尼尼和認識他是同樣的重要。"

　　加拿大已故的鋼琴怪傑顧爾德，據說決定了錄音的曲目後，在未正式錄音前，只是拿起樂譜來研究，不喜歡在鋼琴上練習。因為他以為所有鋼琴都有不同的特色。這些特色，加上彈奏的場地，和當日身體的狀況對演奏都有影響。在鋼琴上練習往往不自覺間被這些特殊條件拘限，只看到作品的一兩面。到了真正演出之際，客觀條件改變了，樂曲熟習的那一面不能暢快地表達出來，奏者便頓感手足無措。如果只是讀譜，反倒能窺全豹、對樂曲有比較空靈、活潑、圓融的領會，於是任何不同的環境，也都容易適應。這其實也就是陶淵明彈無弦琴的道理。只有無弦琴才可以奏出樂曲全部的神髓、精彩。也就是透過任何個別的演奏，都不能領悟樂曲的全豹的。

　　至於非一流的音樂不聽，"《一八一二序曲》又豈為我輩所設哉？"這種心態就更是培養音樂興趣的大障礙。

　　我們看書很少存這種心態。只看一流作品，那麼有幾本小說可以看？這並不是說甚麼書都看，但也肯定不是只看《紅樓夢》、莎士比亞，絕不看《拍案驚奇》、柯南·道爾。已故英國名指揮巴比羅利（Sir John Barbirolli, 1899-1970）認為這些非一流音樂不聽的人，裝腔作勢把普通人都嚇壞了。他們令到"一般人對歌劇、音樂會視同瘟疫。若勸他們買張"古典音樂"唱片，會覺得簡直是開他們玩笑。聽到下一個節目是介紹交響樂，他們便趕忙關上收音機。這對真正愛音樂，希望能和大眾分享音樂的奇妙和欣喜的人而言，實在是一個大悲劇。"

　　希望大家能拋棄"一流主義"，闖進音樂的奇妙世界。盡情享受其中的一草一木。